HOW TO USE YOUR EYES

如何使用你的
眼睛

詹姆斯·艾爾金斯 / James Elkins ── 著

王聖棻、魏婉琪 ── 譯

好讀出版

人造物

自然物

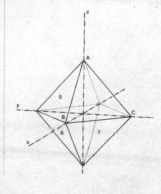

新版
台灣序

就像任何一位作者，我很高興看到有人繼續讀這本書，而且這本書還即將以台灣繁體中文形式找到新生命。而我也和任何一位作者一樣，在寫這篇序的時候有種異樣的感覺，因為自從我寫下這本書以來發生了很多事。我的職業生涯大部分都從二〇〇〇年開始，當時這本書以英文首度出版。除了二〇〇六年在北京出版的譯本，還有俄文節選版，以及伊朗的波斯語全文版。每個版本都為我帶來了意想不到的新聯繫，而我一直對這本書的使用方式感到驚訝。以下三種用途尤其常見：

（1）有時候，這本書會被視為視覺研究的入門書，但所謂的視覺研究或視覺文化的領域是完全不同的。視覺研究在歐洲、英國與澳大利亞、亞洲和南美研究進行的方式都不一樣，但各種不同的研究都關乎歷史和政治：學者們試圖闡明事物如何被觀看的歷史，或在觀看過程中所涉及的政治。這本書裡沒有歷史，也沒有政治，只有一些順帶一提的軼事。

（2）這本書也被當成幫助學生認識世界的入門讀物或基礎手冊。在課堂上，它被用來教高中生和大學生如何關注世界，有時候是「藝術欣賞」課，有時候是對視覺的一般介紹。這本書還成了藝術學院和藝術學校的指定讀物，教導剛起步的藝術家們如何關注視覺世界。但就像我在這本書的原版序中所說的，我對這種用法持懷疑態度。因為《如何使用你的眼睛》書中就已經表明，不同種類的視覺對象需要不同種類的觀看方式，所以並沒有一種單一、統一且一致的方法教學生如何概括性地去看東西。

（3）這本書曾經在哲學系被當成文字與影像間關係的例證。早在二〇〇一年，我在美國各城市開巡迴簽書會時，就有人告訴我，他覺得這本書完全和「看」無關。「書裡只有字，」他說，「你在圖片裡指出來的每樣東西都被賦予了一個詞，根本沒有什麼視覺成分。」一開始我覺得他把事情想得太簡單，我並不同意他的看法。但這其實是個有難度的哲學觀點：我們看東西是不用語言的，但只有我們有了

像。《影像領域》是一次對各種圖樣（從素描到油畫）進行分類的嘗試，為了達成這個目標，我跨出了歷史範圍——也就是說，我略去了我研究的影像在歷史上的反應，以便思考它們在目前可以被理解的條件是什麼。

這是個每位讀者都可以自行判定的難題。這本書裡有很多關於性別、身分、種族、語言、歷史和政治的內容，但都是為了觀看這個目的才出現的。視覺研究學者可能會說，書裡所有的章節都含有政治。郵票那篇其實就是一段只能由後殖民學者來寫的歷史，肩膀那篇用的都是西方醫學術語，臉那篇說的是高加索人的面貌。問題是：這本書裡的每件事都能被視為某種政治嗎？是不是有些章節主要說的是非政治性的觀看行為呢？

（2）關於視覺能夠教授的想法，可以追溯到約翰·伯格（John Berger）的英語語言學術論著，伯格最著名的一本書叫做《觀看的方式》（Ways of Seeing），儘管標題是複數形式，他的意思是，如果你注意藝術觀察對象的社會背景和政治，就可以學習如何觀看它。這是視覺研究最重要的基礎。視覺研究領域做為對藝術史的回應，在一九八○年代末期成立。展開視覺研究的人都受到伯格和其他學者的影響；藝術史對他們來說似乎過時了，因為它和專業技能的觀念綑綁在一起。有些藝術史學家幾乎把你能想到的文化、藝術家或時代研究遍了；而視覺研究者說，隨著影像

字詞，才有辦法理解我們看見的東西。我這本書的想法是盡可能使用大量字詞去描述我們看見的東西。但也許我沒有注意到的是，最終，文字竟占了上風。

自從二○○○年寫了這本書之後，我一直從事視覺研究和藝術史領域的工作，也一直致力於這兩個領域的議題。且讓我以一些自我批評來回應以上三點。

（1）關於政治和歷史。我寫了另一本非歷史、也非政治的書，這本書篇幅更大、細節也更多，叫做《影像領域》（The Domain of Images）。這本書並不算很成功，因為大多數學者和評論家都把影像視為一種政治和社會對象。我們非常關注影像製作實務的歷史，也主要從影像製作者和觀看者的身分、種族、語言和政治來思考影

越來越多，這種研究方式也變得不可能。他們想創建一種能幫助人們理解所有視覺實踐的學科，而關鍵是強調作品的社會背景——也就是我一直稱之為政治的東西。

今天，視覺研究隨著藝術史、藝術批評和藝術理論的腳步不斷發展，這個選擇並沒有簡單的解決方案。我目前正在編寫一本叫做《視覺世界》（Visual Worlds）的大部頭教科書。合著者埃爾納．菲奧倫蒂尼（Erna Fiorentini）是一位德國科學史和藝術史學家。我們相信在這兩條路線之間可以找到折衷方案。我們使用了《如何使用你的眼睛》中的一些例子（我們重複了郵票和日落這兩章），但我們也試著依照視覺對象被觀看的方式為它們進行分組。寫這本

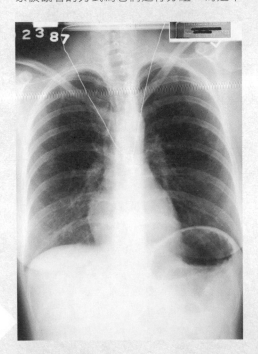

書時，我的想法是每種視覺對象都需要不同類型的觀看方式。埃爾納．菲奧倫蒂尼和我目前的想法則是，觀看方式的種類並沒有視覺對象那麼多；事實上，它們可以歸類成幾組不同種類的觀看方式。我們有一個章節叫做「醫生如何看影像」，另外有一章是「律師如何看影像」。我們還把視覺對象做了統合。還有一章叫做「歷史學家如何看油畫」。

我把這做為給本書讀者的挑戰。讀完之後思考一下，你會怎麼為章節分組？哪些章節應該歸成一類？類似觀看方式的證據又是什麼？

（3）第三個問題是最抽象、也最吸引人的一個。從這本書開始，這個主題的書我至少就寫了三本！同樣的，它也沒有簡單的答案。但是當你讀這本書的時候，你可以問自己：我是在用文字看東西嗎？知道和某個東西相關的字詞肯定對於看見它有幫助。但這個字詞是不是同時也模糊了視覺呢？

我希望每個讀這本書的人都會喜歡它。我對讀者回應向來很感興趣，您可以隨時透過電子郵件（在我的網站上可以找到），或寫信到我的地址（Department of Art History, School of the Art Institute, 112 S. Michigan Ave., Chicago IL 60603, USA）。

詹姆斯．艾爾金斯
二〇一九年二月七日於芝加哥

6

作者序

對我們來說，眼睛實在太過強大了。它向我們展示了這麼多東西，我們根本沒辦法完全吸收，所以我們把大部分的世界都拒之門外，並試圖以又快捷又有效率的方式看事物。

如果我們停下來，花時間仔細觀察，會發生什麼事呢？如此一來，這個世界就會像花一樣綻放開來，充滿了我們意料之外的色彩和形狀。

有些東西，要是少了大量的專業知識，是沒有辦法真正看見的。我不能奢望自己看懂NASA指揮中心照片裡的監視螢幕，或者我醫生診療室裡的各種奇怪工具。我不會假裝知道我的電子錶內部長什麼樣子，也認不清在我家幾個街區外那個繼電站裡種種外觀嚇人的設備。有些書可以幫助你弄懂這些，但這本書並不是其中之一。這本書不會告訴你怎麼修理冰箱或看懂條碼。它也不是博物館導覽手冊——你不會學到怎麼弄懂藝術的。你也不會學到如何透過觀察雲朵預測天氣，如何為房屋拉電線，或者如何在雪地裡追蹤動物。

總之，這本書不是個參考工具。這是一本關於看東西的書，讓你學會比平常更協調一致、更有耐心地使用你的眼睛。這本書說的是停下來，花點時間，只是看，而且持續地看，直到這個世界的細節自己慢慢顯露出來。我特別喜歡一種奇怪的感覺：我看著某個東西，然後突然懂了——

這個物體是有結構的，它在對我說話。地平線上曾經的一片微光成了一座獨特的海市蜃樓，告訴我剛走過的那片空氣是什麼狀態。蝴蝶翅膀上曾經毫無意義的圖案成了一個密碼，告訴我這隻蝴蝶在其他蝴蝶眼裡是什麼樣子。甚至連一張郵票都突然開始說起自己所在的時間地點，還有當初設計它的那個人在想些什麼。

我盡量不寫已經獲得普遍讚賞的東西（確實有人寫郵票，但也只是列出它們的價碼而已）。書裡有一章是講油畫的，但談的是油畫表面的裂紋，而不是畫作本身。有一章說到橋梁，但也沒提到那些有名的橋，而是在講涵洞：一種平凡、低調，甚至看起來完全不像橋的橋。涵洞是道路底下的水道，可以只是一根埋管。然而在涵洞裡可以看見很多東西：它們可以告訴你土地是不是正在侵蝕，是不是淹過水，以及這個地區的人口正如何影響著這裡的景觀。

7

最常見的事物，像是涵洞，往往最容易被忽視。許多人知道怎麼分辨榆樹、楓樹和橡樹，但到了樹葉落盡的冬天就沒有多少人做得到了，所以我也為樹枝寫了一章。指紋始終與我們同在，它們在神祕謀殺案中是不可或缺的角色，但有多少人知道怎麼辨認指紋呢？（指紋那一章會告訴你，內容遵照FBI官方手冊。）臉是所有人最熟悉的東西，但等你真的會看了，知道那些褶子和皺紋的名字，看見皮相底下是什麼，以及這張臉隨著年齡出現什麼樣的變化，這些臉就會變得截然不同。一個肌肉發達的肩膀可以是一幅優美的景象，而當你也看得出肌肉如何以複雜、瞬息萬變的模式一起運作、壓縮、拉伸的時候，這景象就更有意思了。

肩膀、臉、樹枝、沙子、草——都是生活中的平常事物。我們每天都看見，也都忽視它們。寫草那一章的時候我很受衝擊，如果不是為了寫這本書，我可能一輩子都會一直這樣忽視草。我坐過草地，剪過草，也漫不經心地拔過草；鄰居草坪長得太高的時候，我也在路過時注意過。但在我坐下寫草那章之前，我從來沒有真的關心過它。我想，我大概是覺得這件事等我退休了，有空閒了，未來總有一天會做。只是不帶感情地稍微算一下，就讓我懷疑起自己的想法。正常人的一生，以一個生活在已開發國家的人來說，大約是三萬天。在這三萬天中，草兒青翠茂盛的時間大約是一萬天，當然我可以在這一萬

天裡挑一天在草地上坐下，好好認識這些草。但生命流逝之快令人駭然。我已經四十多了，這意味著，給我觀察草的那一萬天我已經浪費了超過一半。要是夠幸運，我還有三十個夏天。每個夏天大約有六十天是好天氣，而我會實際走到戶外、有餘暇的時間說不定只有二十天。這樣一來，看草的機會總計是六百多次，這些機會可是很容易溜掉的。

（數學家柯利弗德·皮寇弗有個很聰明、但令人沮喪的方式提醒自己還有多少時間可活。他根據自己的年齡和平均預期壽命估計自己還能活一萬天，然後他畫了一張有一萬個方格的正方形網格——每邊一百格。這張網格掛在他的書桌前面，每天早上他進了辦公室，就在其中一格打個叉。要有這麼一張皮寇弗日曆我可受不了，但他提醒自己時間流逝得有多快這件事是絕對正確的。）

這本書很多章談的都是像草這樣隨處可見的尋常事物。但這並不是可見世界的全部：也有一些奇妙的東西是很不尋常或罕見的。有個例子是一種叫做「線形文字B」的古地中海字母，你可能得到倫敦或雅典才看得到它。我寫過一些關於它的文章，想讓人知道在很小、很「無趣」的考古文物裡，能看出多少東西來。另外有兩章的主題是煉金術紋章和文藝復興時期的畫謎，要看到這兩樣東西，你可能需要跑一趟大型圖書館。但無論如何，重要的是知道那裡就有這樣的東西：它們代表的意

義比你在博物館看到的普通圖片要豐富得多，也常常美得多。

在這本書裡，線形文字B、文藝復興畫謎和煉金術紋章，是平常最不容易見到的，其他都是稍微花點力氣就可以看見的東西。要看涵洞，你只需要在開車經過溪谷的時候停一下，下車，走下斜坡到河床去。要看指紋，你只需要一點墨水（比如說，從打印台弄點來），和一部影印機，好放人你印出來的指紋以便研究。如果你打算看沙子，一支好的放大鏡會有幫助，

但也不是絕對需要。象形文字和埃及聖甲蟲很多博物館裡都有，中國和日本的書法從雜誌到電影都找得到。X光片、透視圖、工程圖紙和地圖（其他四章的主題）都是現代生活的　部分。暈——本書末段的一個主題——並不常見，但從我第一次聽說它開始，我每個冬天都會看見幾次，大部分是因為知道在什麼樣的時間地點看得到。有種特別壯觀的暈稱為二十二度日暈，可以塞滿大部分的天空（175頁圖）；你可能會想，要是有個二十二度日暈在

9

城市上方出現，應該會引起轟動吧。但我最後看見的那一個，就出現在巴爾的摩上空，卻完全沒有人注意到。它就在那裡，像一只以太陽為中心的巨大眼睛，俯視著整個城市——然而卻沒有人看見它。人們並不期待看見什麼，所以連頭都沒有抬。而那個二十二度暈是那麼大，就算有人碰巧瞄了天空一眼——不管怎樣，那都是一片炫目的白——他們看見的，也只是掛在空中那個完美巨圈的一小部分而已。

所以，這一切加起來會是什麼？從日落到指紋，從涵洞到中國書法，把它們拉在一起的，那條共通的線是什麼呢？它們都是催眠。每一樣東西，都只憑它存在的事實，就擁有了俘虜我所有注意力的力量。對我來說，**看**是一種純粹的快樂——它讓我忘我，讓我只想著自己正在看的東西。**發現**這些事物也是一種快樂，知道這個可見的世界裡不只有電視、電影和藝術博物館是件好事，尤其好的是知道這個世界充滿了迷人的東西，可以在閒暇的時候看，那時你只有一個人，沒什麼事情會打擾你。畢竟「看」是種寂靜的活動，它不是說話，不是聽，不是聞，也不是摸。它

最好發生在你獨處的時候，除了你和你關注的那個對象之外，世界空無一物。

這本書裡我最喜歡的是日落和夜空那兩章。有個事實可能沒有多少人知道：如果天空沒有雲，日落的色彩是按照特定順序變化的。當我發現這件事的時候，我度過了好些個美妙無比的黃昏，我坐在戶外，手裡拿著筆記本，看著橙、紫、紅色依序出現，還看見各種日落現象：像是日落後二十分鐘出現、令人驚嘆的「紫光」，以及從東邊升起的「地影」。之後，當日落結束，夜晚降臨，又可以看見其他的光：有星星，這是當然，但還有來自空氣本身的美麗微光（稱為「氣輝」），以及從環繞行星的塵埃反射出的光（稱為「黃道光」）。這些都是非常珍貴、值得知道的事，因為你一旦知道了這些，世界看起來，就會完全不一樣了。

我希望這本書可以鼓勵每個讀者停下來，思考一些東西，那些極其平常、顯然無意義到不值得多花心思的東西。一旦你開始看它們，這個也許看起來很乏味、很無趣的世界就會在你的眼前聚集起來，變得寓意深遠。

<div align="right">詹姆斯・艾爾金斯
二○○○年春於芝加哥</div>

THINGS MADE
BY MAN

人造物

How to look at
a postage stamp

如何看 01
郵票

　　這張圖是第一枚郵票「黑便士」，郵票上是年輕的維多利亞女王。上頭的圖解是為了幫助區分這枚郵票幾乎完全相同的兩個版本；指出了雕刻師在哪些地方為原始設計作了潤色、強化，並展現出女王的特徵。經過十五年的使用，這些線條已經磨損了，必須加深。之後幾個版本的黑便士和早期版本相比，只是看起來有點粗糙，但女王總算得到了她在圖1.1中那種專注的目光。在這之後，設計師們改了顏色，女王最終也有了個胖胖的臉頰和略帶傻氣的表情（圖1.2／左上）。

　　郵票上只印著「郵資」（POSTAGE）和「一便士。」（ONE PENNY.，有句點，好讓它更顯眼。）在一八四〇年，英國是唯一印製郵票的國家，所以不需要加上「大不列顛」這個詞。雖然法國曾經一度把國名「法蘭西共和國」（République Française）縮寫成一個小小的「RF」，與英國郵票比肩，但即使到了今天，英國郵票也是唯一沒有國名的郵票。設計郵票的時候，空間是很珍貴的。省掉「大不列顛」，就騰出了一平方英寸位置，給了藝術家更多空間展現女王的臉。

　　郵票是個小宇宙，把廣大的藝術和政治世界壓縮進一個半英寸見方的方塊裡。藝術擠得水洩不通，但也得到了一種令人驚訝的深度，政治則濃縮成了陳腔濫調。

郵票以細密的圖樣彌補了它小小的尺寸，有些還是用極精細的雕刻機刻出來的。黑便士兩側立著的輕盈弧狀花格，以及精密車床工藝般的背景，都是使用專門為此設計的機器製作。之後，中心部分被抹除，再由藝術家弗雷德瑞克·希斯雕刻女王的側臉像。許多線條細到難以用肉眼看清楚，但它們是經過設計的，所以我們「幾乎」看得見，這些線條為郵票增添了一種迷人的柔軟感。

圖1.1：世界上第一張郵票「黑便士」的原始印模圖樣，引自小A. B. 克里克（A. B. Creeke, Jr.）著作。由羅蘭·希爾爵士（Sir Rowland Hill）設計，弗雷德瑞克·希斯（Frederick Heath）雕刻側臉像，背景則由柏金斯·培根公司（Messrs. Perkins, Bacon & Co）負責。

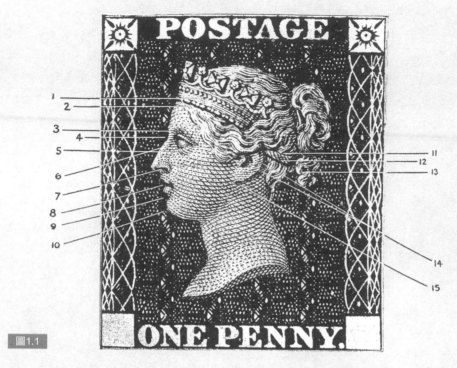

圖1.1

1. 王冠的頭帶位置鑲有兩排珠寶，上面一排寶石側面的深色陰影使它們呈現出鑽石形的外觀。

2. 王冠頭帶下方的陰影非常深。

3. 有八條粗線與上眼瞼的曲線成直角。

4. 鼻子和前額相接的地方凹陷，使鼻梁凸出，完全改變了這個器官的形狀。

5. 下眼瞼用線條加深陰影。

6. 眼球的陰影非常明顯。

7. 鼻孔比較大，而且有明顯的弧線，陰影也比較深。

8. 嘴幾乎合上，顯出一片偏長的上唇。

9. 可以看到下巴的上方有清楚的凹陷，使下唇顯得豐滿許多。

10. 下巴的下方加入了一條線，幾乎在邊緣，沿著下巴的曲線一直上升到前面所說的凹陷處。

11. 頭帶的上緣到了耳朵後面還是相當清楚。

12. 頭帶的下緣是用一條粗線來代表，白色的部分消失了。

13. 頭髮垂下處的倒數第二個髮捲清楚地彎向了同一個中心。

14. 耳朵外緣的陰影比較淡，也比較不清楚。

15. 耳垂在到達最低點時突然終止。

16. 臉頰的陰影深得多，而且有種粗糙感。

由克里克先生於一八九七年聖誕節首次發表於《集郵者》雙週刊（The Stamp Collectors' Fortnightly）。

這張郵票彷彿有自己的氛圍，像個裡面有株植物的小小鐘罩。希斯應該有一個放大裝置，所以這張郵票在他眼裡就像一張大號印刷主版。時至今日，有希斯這種技藝的人幾乎不存在，因為這項工作可以在電腦上完成，製作時可以任意放大。而你看見的黑便士，就是它原本的樣子：一個小小的藝術品，在一個小小的尺寸裡創造出來。今天的郵票都是電子化縮小後的普通圖片。

「郵資」和「一便士。」這兩個詞，和兩道精細的飾邊一起構成了完整的邊框，圍繞著女王的側臉像。邊框上方以兩個**馬爾他十字架❶**連接，底則是兩個空白方塊。在黑便士的實際樣本和之後發行的郵票上，每個框框裡都有一個不同的字母；請注意圖1.2郵票上的G和J，這是打算用來對付偽造者的「檢查標記」，一整張郵票上的每一枚都有**一組不同的字母組合❷**。我可以想像現代偽造者對著這個設計笑出來的樣子——現在的偽造者，連金屬防偽條、防複製圖案和顯微字跡都幾乎擋不住。要偽造這些郵票，他們只需要拿字母表上的字母填到框框裡去就行了。

這一整套設計，最後看起來像一幅鑲了框的畫。對郵票來說，這是第一個，也是最重要的一個典範，但它從未完全達到這個目標。印出來的黑便士（以及圖1.2中的紅色版本）看起來並不真的像一幅畫或一個裱了框的紀念章，即使真的像了，它的大小也會讓它看上去很古怪。在接下來

的二十年中，其他設計師也試圖創造出切合郵票本質的設計。在黑便士之後印製的第四張郵票，是由儒貝爾・德・拉・費爾泰（Joubert de la Ferté）設計的「玫瑰紅四便士」；圖1.2右上角那張，是他設計的一個修改版。

費爾泰保留了維多利亞的側臉像，但把邊框簡化成一組幾何線條，說不定可以拿去裝飾希臘神廟那種。比起黑便士，它沒那麼濃烈，也就是更不像一幅簡單的鑲框畫了。「檢查標記」對那個框來說變得太大：看起來更像某一棟新古典主義建築平面圖上的堅固柱子。維多利亞的臉放在一個圓盤裡，圓盤兩側與邊框部分重疊。

圖1.2：十九世紀大英帝國郵票。玫瑰紅一便士，一八六四；灰棕四便士，一八八〇。八八，灰八便士，一八七三～一八八〇；丁香紫二便士，一八八三～一八八四；丁香紫二又二分之一便士，一八八三～一八八四。

❶：馬爾他十字架（Maltese cross）：第一次十字軍東征時期，醫院騎士團以及馬爾他騎士團所使用的符號，形狀由四個「V」組成。

❷：黑便士一張每行十二枚郵票，共二十行，每張兩百四十枚。這是因為英國當時幣制是一鎊＝二十先令＝兩百四十便士，一行十二枚正好是一先令（十二便士），一全張正好一英鎊。同一行上的每枚郵票圖案左下角的字母相同。第一行A，第二行是B，以下按字母順序類推；如第一橫排從左至右為AA、AB、AC直至AL，第二橫排依次為BA、BB、BC、直至BL。

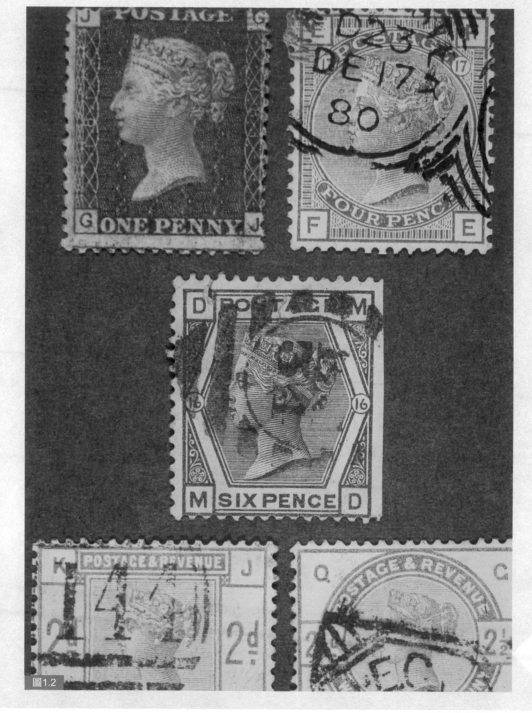

圖1.2

How to look at a postage stamp

這個想法是打算讓郵票看起來更像一枚硬幣，但事與願違，它最後看起來像是一個又大又沉重的獎章擺在畫框上。費爾泰的設計也許永遠都不能在三維空間中實際建構出來；這是兩種不同東西的矛盾組合：一個古董紀念章和一幅裱框油畫。

不久之後，出現了一系列郵票，每一種面額都有不同的設計，可以快速分辨。三便士郵票有三道相交的弧線，六便士有六道（如圖1.2正中所示），九便士則是九道。但這種象徵手法很快就成了個問題。一先令郵票是橢圓形的——並不是個一目了然的選擇——而兩先令郵票是個曼陀羅，一種貓眼似的橢圓形。還有其他系列採用了更複雜的形狀象徵，但從來沒有問世過——理由很充分，因為比起有用，它們反而更容易讓人搞混。

接著，設計師們嘗試了別的策略，以建築做為郵票的設計基礎，取代繪畫、錢幣或數字象徵。賽西爾．吉本斯（Cecil Gibbons）是專門研究這個主題的集郵家，他說這種新的建築風郵票「糟透了」。設計圖被切割成許多方塊，好像這張郵票是用劈得很粗的大理石堆出來的。還有些看上去好像建得太趕了點，所以石塊之間沒有完全密合。圖1.2底下有兩枚複製品。左下角的郵票是由小方塊拼出來的，而方塊不怎麼密合（方塊的間隙有一點陰影）。右下角那張則讓人想起某個有大理石裝飾的圓窗。

砌石系列之後，設計師們轉向了紋章

和盾徽。他們的郵票使用了小盾徽，還用了一排排的皇室紋樣做分隔，維多利亞的頭像開始像個戴在傳統盾徽上的頭盔，郵票上滿是晦澀難懂的符號。

從這個角度，我們很容易就能弄懂郵票的設計史。每種新方案都是一種新的隱喻：首先是油畫，然後是錢幣，然後是數字象徵，然後是砌石，然後是紋章……。喬治五世（一九一○至一九三六年在位）是一位集郵家，他主政時期的郵票引進了橫向的「紀念」版，給了郵票更多空間。一九二九年，英國發行了第一張無邊框郵票，或者應該說，這是第一張以白紙邊緣做為邊框的郵票。

身處在現今這個時代，什麼都有可能了，有三角形郵票，浮雕表面郵票，甚至還有3D立體郵票；但這些基本的設計問題從來沒有得到解決。最根本的問題就是，我們依然認為郵票不得不取樣於某些事物（像是繪畫或砌石），而不把它們當成一群自有其主權的小小物體。

之後發行的郵票，幾乎不可能逃過黑便士一開始就觸及的這些問題。十九世紀，一個又一個國家印製了外表和英國一模一樣的郵票，不然就是從英國的創新中借鑑了他們的設計。義大利、德國、法國和美國都是從英國設計師們探索過的主題變體中起步的。即使在今天，郵票設計也非常集中，世界上許多比較小的國家，郵票都由紐約少數幾家公司製作。蒙古早期的郵票是在匈牙利設計的，做為兩國長期

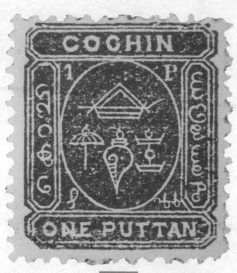

圖1.3

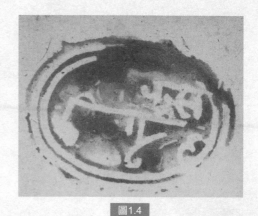

圖1.4

協議的一部分，而匈牙利藝術家們又被英國設計影響。十九世紀時印度的一些土邦，如科欽、阿爾瓦爾與奔迪、賈拉瓦爾，以及特拉凡科，這些地方的郵票通常都在英國中部的一個辦公室裡設計，和早期的英國郵票有著相同的古典式邊框（圖1.3）。維多利亞頭像則被各種異國風的東西取代，像這枚科欽郵票就有一只因陀羅的貝殼和一把儀仗傘。尼泊爾的郵票則有尼泊爾的象徵——一頂尼泊爾王冠和兩把交叉的廓爾喀彎刀。蒙古郵票有索永布圖案，這是一種盾徽。

想找到真正遠離歐洲影響的郵票，必須往一些非常貧窮而與世隔絕的地方找，這些地方因為這兩個原因，根本沒有能力做出歐洲水準的印刷與設計。例如印度上邦博爾早期發行的部分郵票就只是一些彩色暈染圖，只不過被承認是郵票而已（圖1.4）。

郵票之所以被忽視，是因為裡面的政治元素受到簡化，圖樣也沒有下功夫的價值。它們傾向於簡單，從其他藝術借鑑想法。偶爾郵票也可能會說一些新的東西，或者用一種新的方式說，但大多數時間，郵票一再呈現的，只是一個國家的民族主義或藝術審美的最低共同點。二十世紀中葉以來，世界的普遍趨勢一直是無害或滑稽的主題：花卉、動物、電影明星、陳腔濫調。

圖1.3：科欽黃色一蒲丹郵票，一八九二年，斯科特郵票目錄第一號。

圖1.4：博爾胭脂紅半安娜郵票，一八七九年，斯科特郵票目錄第一號。

郵票一年比一年更平凡無奇、更甜美、也更幼稚，像是在為它們問世的第一個世紀時那陣激進濫情的民族主義贖罪。

每隔一陣子，郵票都可能在政治和藝術方面展現新意。新獨立的**愛爾蘭自由邦**❸（一九二二～一九四九年）發行的郵票就是一個例子。愛爾蘭剛剛贏得獨立，十分嚴肅認真看待自己。凝重的中世紀風格象徵——三葉草、愛爾蘭豎琴、**阿爾斯特紅手**❹——以沉鬱的綠色和棕色印出來。郵票上的文字幾乎不用英語，而使用愛爾蘭語，或是和拉丁語雙語並行。等到愛爾蘭在一九五〇年代解除貿易限制，郵票才以現代方式開始輕鬆有趣起來。

在我們急著想變得隨和的時候，我們基本上已經把「郵票可以富含有趣的意義」這個想法丟失了；在我們對現代效率的渴望下，我們忘了郵票可以是一個小小的世界，充滿了幾乎看不見的細節。早期的美國郵票製作精細非凡（圖1.5，最下排），近乎顯微程度的線條產生了一種美妙、閃閃發光的效果；小小的「馬達」狀渦卷裝飾紋樣即使在這張放大圖上也難以看清。

右上角那張郵票有些線條實在太細，已經完全看不出是線了。這樣製作，即使是四分之一英寸寬的景色看起來也很廣闊，充滿了光線、距離和空間。把它拿來和中間那些郵票比一下，那是最近為了向老郵票致敬而印製的。新郵票既粗糙、簡陋又無趣。很顯然，這些郵票沒有人會想

看。天空布滿了破折號，看起來像一排排遷徙的雁鵝，圖的外圍還繞了一圈假珍珠。

我不會說所有的郵票設計都應該跟這些老郵票一樣精細——但至少，這些老郵票知道不能讓所有東西一望到底。你被一個小小的畫面吸引，越拉越近，驚嘆於它的深度和細節，這是一種美妙的感覺。十九世紀的郵票可以發揮這種魔力，現在我們有的全是些彩色紙片，幾乎沒有能吸引目光的東西。

圖1.5：十九世紀美國郵票，以及一張現代重印版郵票。美國黑十二分郵票，一八六一～一八六二；美國紫紅二十四分郵票，一八六一～一八六二；深藍三分郵票，一八六九；以及一張一八六九年未採用郵票的現代重印版。

❸：愛爾蘭自由邦（Irish Free State）：由英國和愛爾蘭共和國於一九二一年在倫敦簽署《愛爾蘭自由邦協定》（或稱《英愛條約》）之後，從英國分裂出來的二十六郡組成的國家。即愛爾蘭共和國的前身。

❹：阿爾斯特紅手（Red Hand of Ulster）：愛爾蘭阿爾斯特省的紋章標誌，是愛爾蘭民族主義的象徵之一。

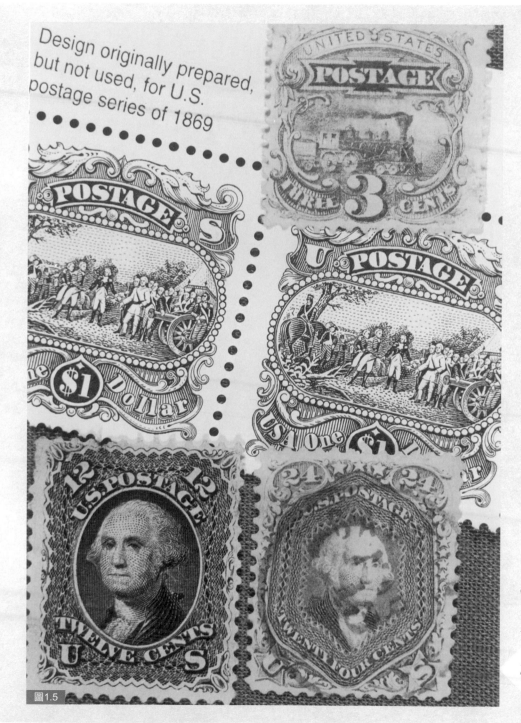

Design originally prepared, but not used, for U.S. postage series of 1869

圖1.5

如何看 02
涵洞

涵洞就是水流從道路底下經過的地方。它可以簡單到只是一根引水的埋管,也可能是個跟兩層樓房一樣大的管道。

當人們慢慢將道路鋪滿整個地球,涵洞也變得越來越普遍。林地和草地會吸收雨水,耕地也是。而城市的大樓、房屋、停車場、街道和人行道都留不住雨水,所以城市和郊區的水流量比鄉村更大。在城市中,將近百分之百的降雨必須由排水溝、雨水渠和河流帶走,所以在人口稠密的地區需要有更多、更大的涵洞。水易淹水的地方也需要大型涵洞,以減低大風暴一侵襲就必須重建道路的可能性。一般來說,每當一條道路穿越一條水流,就需要一個涵洞。人造的道路網和天然的河流、水流網在數十萬個地方互相交會,這些地方大部分都是涵洞,而不是橋梁。

從高速公路上其實沒辦法真的看見涵洞,可能你根本就沒注意到自己正開車從上頭經過。它們看起來不像橋,通常只用少少幾個約一英尺高,用來防止車輛闖入對向車道的混凝土護欄或金屬護欄標示。在高速公路上,你會看見道路兩側的溝渠,和通往水流的路堤。要真的看到涵洞,你必須停車,走下往水邊去的斜坡。

如果你住在城市當中,那你什麼涵洞也看不見,因為水流完全被送到地下去了。有些城市的河流是完全隱形的,巴爾的摩就是其中之一。如果給巴爾的摩拍一張X光片,就會發現一條從城市街道正下方流過的大河。芝加哥則有一條「深隧道」——一條位於地下三百英尺的巨大管道,以吸納過剩的雨水。

大部分人可能都還記得童年時的涵洞:如果你在溪裡一路涉水前進,最終會碰到水流鑽進道路底下的地方;然後,如果你喜歡冒險,順著溪水進入黑漆漆的涵洞,最後就會從另一端出來。有些涵洞像個兩頭開口的大車庫,沒有太多神祕感;有些就漫長又曲折。我記得我走過一個特別長的:我在黑暗裡持續走了好幾分鐘,聽著水流和頭頂上方的車形成的回聲,直到我出現在另一頭的另一片景色裡。

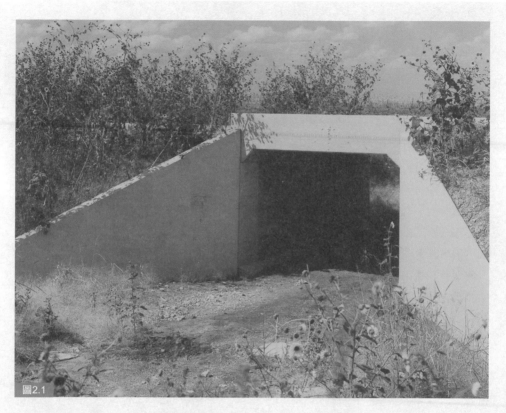

圖2.1

在城市裡探索水流可能是一種很發人深省的體驗。幾年前，我沿著巴爾的摩市中心一條小溪走。溪水在一條樹木茂密的小溝底流著，所以從上面的房子是看不見的。一條破舊、泥濘的小路沿著溪床延伸出來，一路都是垃圾，有燒營火和開過狂飲派對的痕跡。還有個地方，小路上到處扔著一頁頁撕下來的色情雜誌。這條溪穿過四個涵洞：兩個小的，又暗又冷；兩個稍微大一點，裡頭到處是塗鴉和空啤酒瓶。整體經驗和它上頭的街道截然不同，街道感覺更有秩序，也更祥和。

如果你從來沒探索過涵洞，說不定下次你在高速公路上碰到的時候會想停個車，然後走下去看看。郊區和高速公路是看涵洞的好地方，一些最大的涵洞都在鄉村。西南部地區有巨大的涵洞，在這裡，乾涸的河床可能會突然洪水暴漲；大型涵洞在東南部也有，那裡發生強烈暴風雨的機率比美國其他地方都高。圖2.1是德州塔蘭特縣的一個老涵洞，照片拍攝當時水流幾乎是乾的，但涵洞的高度說明了突發的夏季暴風雨來襲時會發生什麼事。水流氾濫的時候，就算它幾年才氾濫一次，涵洞

圖2.1：德州塔蘭特縣的一個涵洞，一九三九年。

也必須有吸納水量的能力，因此涵洞的入口通常比水流的水位高得多。涵洞內壁會因為洪水的不同水位留下痕跡，所以你可以粗略地推測一下春雨和超大洪水期間的流量水位。

建造涵洞的訣竅，就是盡量少改變水流的自然方向和流速。如果水流並不是直直的流進涵洞，就必須建造一道大大的弧形「翼牆❶」引導水流進入。流速的任何變化都會讓溪床產生改變——如果流速增加，溪床就會侵蝕；而要是流速變慢了，溪床就會淤積。如果涵洞斜坡太陡，水流出來的時候衝力就會太大，在下坡側的水流出現底切現象❷；如果涵洞坡度太平緩，就會開始積淤泥。要是這個地區有個相對乾燥的季節，那時水流會自然變慢，那麼涵洞就可能需要一個傾斜的底面維持流速，好讓涵洞有自淨的能力。

有些水流會侵蝕它自己的河床。如果水流周圍是混合的土壤和植被，而河床是岩石，那麼這條水流正處於侵蝕狀態；而另外一種情況，一條具有淤泥質地、爛泥河底的水流，留下來的沉積物可能跟它帶走的分量差不多。涵洞必須符合以下條件：在速度快的水流中，必須有個大「水頭」——也就是說，進水口和出水口的最高水位落差很大。而在流速緩慢的水流中，涵洞必須擁有剛剛好的額外水頭，讓淤泥不會塞住涵洞，又不至於過頭，導致流速太快的水把下坡側沖出問題來。

涵洞的入口和出口都必須精心設計。

保持涵洞不被雜物堵塞是很重要的，所以在可能有大樹或灌木叢沖到下游去的地區，涵洞就需要大型開口和圓角幫助樹木通過。大多數涵洞在頂部需要一道牆，兩側需要翼牆，河床上還需要一個牢固的錨，因為一旦水位升高，水就會開始溶解涵洞周圍的土，侵蝕涵洞，最後掏空路面。入口牆壁弧度精確，或是缺乏弧度，對流速的影響可以高達百分之五十。只要把入口做出斜角，就可以讓流量增加百分之七到九，有弧度的翼牆更可以讓流量增加約百分之十二。

在下坡側，工程師會努力避免讓水突然傾瀉出來。如果管道只是簡單地埋在高速公路下，讓水從下坡側流出去，那麼水可能會切出一條新的水道來。這條水道會鑿出一個向上的坡，讓水逆流回涵洞，最後將高速公路本身的路基掏空。入口和出口差別是很大的——你只要走過涵洞，或者穿過馬路到另一邊去就可以看到了。

涵洞的開口可以是三角形、圓形、橢圓形、或介於這三者之間的混合形。如果水流的橫截面深而窄，做一個相同形狀的涵洞就比寬的要省錢。在比較舊、養護

圖2.2：紐約州湯普金斯縣的一個涵洞，日期不詳。

❶：翼牆（wing wall）：指的是為保證涵洞或重力式橋台兩側路基邊坡穩定，並引導河流流向而設定的擋土結構物。

❷：底切（undercutting）：河流基底部被侵蝕，或稱掏蝕作用。

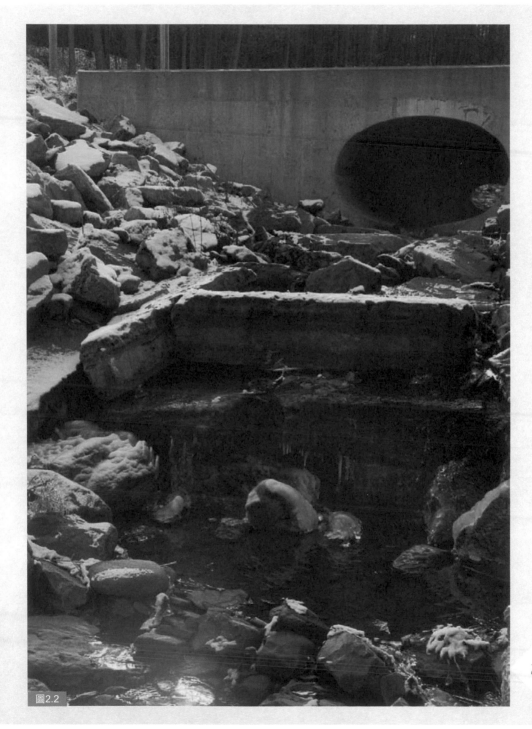

圖2.2

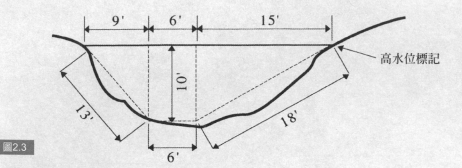

圖2.3

高水位標記

資金不足的道路，涵洞可能又寬又矮，因為道路本身就不夠高。相反的，當道路位在水流上方很高的地方，涵洞就可能是圓形，因為當上頭壓力很重的時候，這個形狀建起來是最經濟的。而當負載壓力大到必須均勻分散，平底的半圓形就是最理想的形狀。

　　這一切都經過非常精確的研究。如果你對數學有興趣，關於水流和涵洞，你可以用幾個簡單的公式計算一下。我把這些公式放在這裡給喜歡計算的讀者看；但你也可以透過觀察涵洞兩端和水流的契合程度，推斷這個涵洞的表現如何。

　　每條溪水和河流都有個橫截面積，可以粗略目測出來。最簡單的方法是把它切成三角形和矩形，如圖2.3所示。（這些數字都是大約而已，因為我假設它們是目測估計值）這個水流橫截面，工程師稱之為**等效水路面積**（equivalent waterway area）。在這個範例中是兩個三角形和一個矩形的面積總和，也就是45＋60＋75＝180平方英尺。**濕周❸**也很重要，它指的是橫截面中河床的長度，在這個例子中是13＋6

＋18＝37英尺。水力半徑（hydraulic radius）是等效水路面積除以濕周，在這個例子中比四十英尺略高一點。水流斜度指的是高度的變化，除以要計算的那一段的長度，以英尺為單位。我發現在沒有捲尺的時候推測斜度最簡單的方法是拿起鉛筆，讓它看起來像是在某個地方接觸河床，然後用同一根鉛筆測量垂直落差（圖2.4）。如果鉛筆是六吋長，落差是二吋半，那麼斜度就是0.4。涵洞斜度和水流接近涵洞那部分的斜度相同，就是最理想的狀況。

　　使用這些數字，你就能用下面的公式算出水量，單位是立方英尺／秒：

$$\text{出水量} \quad Q = CA\sqrt{rs}$$

　　公式中的A是等效水路面積，r是水力半徑，s是斜度，C是一個稱為粗糙系數（coefficient of roughness）的常數。如果水道是純泥土，則C在60到80之間；如果它是碎石地，C在45到60之間；如果它很粗糙，布滿岩石，C在35到45之間；如果水道嚴重阻塞，則C在30到35之間。

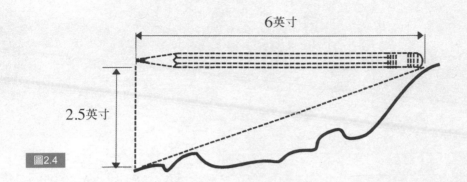

6英寸

2.5英寸

圖2.4

我們可以比較水流和管道內的濕周、等效水路面積和水力半徑。因為涵洞和水流的排水量必須一致，水道面積越小，表示水流速度越快，你可以看到工程師為了盡可能減少對環境的影響，是如何權衡利弊的。

看一下涵洞內壁和水流沿岸的河床，通常就能看出這條溪流的洪水水位。如果是在乾季末期，還能看到正常水位的標記。計算不同水位的Q值，會顯示出水流在一年中是如何變化。涵洞在設計的時候，總是要考慮特殊的洪水水位。涵洞的形狀決定了它能處理的水量，方角入口的箱型涵洞效率最低，圓角的翼牆有助於增加效率，不同的橫截面也是。水流量還取決於「水頭」（入口和出口間的水位落差），所以當水逆流回入口時，最後也將達到這個涵洞所能處理的最大極限──不過到那個時候，堤岸大概也已經被沖壞了。

涵洞是種可愛的東西，因為它完完全全被忽視了。雖然我們並不注意，但它們卻帶著豐富的訊息；它們是文明為景觀帶來改變的無聲記錄。圖2.2的涵洞在我成長

的老家附近，是場災難──它流入的水頭太大了（太陡了），沖出來的水力道猛烈，開始侵蝕河岸。現在它用一些巨大的石板撐著，兩岸也用石塊加固。目前它算是穩定下來，但依然是個施工草率的證據──這在美國是很常見的事。

涵洞是隱藏的傷口；路可能看起來好好的，但涵洞卻是這片景觀遭受過的對待所留下的痕跡。看著涵洞，你可以看出水曾經是怎麼流的，而在河流被藏到地下之前，景觀又是什麼樣子。同時，涵洞也讓人有機會感受一下，在沒有碎石柏油路和修剪整齊的草坪干擾的時候，這個地方是什麼感覺。德州塔蘭特縣的涵洞具有乾旱的西南部地區烈日曝曬後的外觀，而紐約州伊薩卡附近的一個涵洞則有冬季時紐約北方特有的濕冷。

圖2.3：計算一條河流的橫截面。

圖2.4：用一根鉛筆估算斜度。

❸：濕周（wetted perimeter）：或稱潤周，即濕潤周長。指的是與流向垂直之斷面上，流體與渠壁接觸部分之總長度。

如何看 03

油畫

　　有件事你下次去藝術博物館的時候可以試試看。到古代大師展覽廳去，但不要用一般方式看畫。彎下腰，迎著打下來的強光，再抬起頭看那些畫。你會看不清那些畫究竟畫了什麼，卻能把畫上的裂紋看得一清二楚，大部分古代大師的畫作表面都有這樣的細密網狀裂紋。裂紋可以告訴你很多事情，像是畫作完成的時間，用什麼畫的，受過什麼樣的對待。要是一幅畫夠老，它可能已經掉下來過幾次，或者至少也被碰撞過幾次，從裂紋可以看出它被虐待的痕跡。當一幅畫移動的時候，可能會被運貨箱、另一幅畫的尖角、或者就只是某個人的手肘戳到。在畫布背面這樣輕輕一碰，就會在正面造成一個小小的螺旋形裂紋，或者一個小型的靶狀裂紋。如果畫的背面被什麼刮了一道，正面的裂紋就會沿著那條刮痕集中，紋路跟閃電一樣。

　　參觀博物館的人們，幾乎渾然不意識到有多少畫曾經遭到嚴重損壞，又神不知鬼不覺地被修復。油彩的小碎片會從畫上脫落，畫作也經常因為火、水、文物毀壞行為，或者就只是幾百年的歲月銷磨而受損。畫作修復師特別擅長補失去的油彩，即使很大一塊也沒問題，而博物館通常不會告訴大家這些畫被修復過。觀察畫上的裂紋，你就能看出修復師補了些什麼，因為新的顏料斑塊是不會有裂紋的。修復師可以模仿畫作的起伏表面，讓油彩看起來厚重或輕薄，但通常不會嘗試複製裂紋。製造假畫的人為了偽造裂紋，會把畫放進烤箱，甚至用墨水抹進裂紋裡，好讓畫看起來老舊，但那種歷經幾百年產生的裂紋圖案，他們是沒辦法逼真複製出來的。

　　最近，一位名叫史派克・巴克洛（Spike Bucklow）的修復師對裂紋的圖案進行了徹底的科學研究，並提出一種按照裂紋型態為繪畫分類的系統。他用了七個問題進行診斷：

1 裂紋有一致的主要方向嗎？（在圖3.1中是有的，尤其左側；但圖3.2就沒有。）

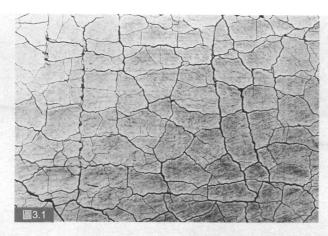

圖3.1

圖3.1：某幅油畫上的裂紋圖案，顯示出鋸齒狀的直裂紋，有正方形的網格。

圖3.2：幅油畫上的裂紋圖案，顯示出平滑彎曲的裂紋，有曲線形的網格。

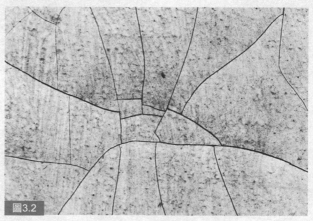

圖3.2

2 裂紋是平滑的還是鋸齒狀？（圖3.1顯示了鋸齒狀裂紋，而圖3.2是平滑裂紋。）

3 裂紋隔出來的顏料塊是方形的，還是別的形狀？（在圖3.1中是方形的，尤其是左側。）

4 顏料塊是小小的，像圖3.1那樣，還是大塊的，像圖3.2那樣？

5 是不是所有的裂紋密集程度都一樣，還是有另一塊地方裂紋網比較密或比較稀疏？（圖3.1和3.2都沒有另一片裂紋網。）

6 裂紋的連接點是什麼樣子？它們是共同形成了一片彼此相連的網，還是各自分離？（圖3.1和3.2的裂紋網都是相連的。）

7 裂紋網是整齊有序的，還是散亂的？（圖3.1是有序的；圖3.2就顯得散亂。）

如果有一片裂紋像圖3.1那樣，有明顯一致的方向，那麼這些裂紋的走向通常和畫布的織紋相同（通常順的是緯線而不是經線）。如果這幅畫是畫在木板上，裂紋若不是順著木紋，就是與木紋成直角。大部分非事故形成的畫作裂紋，都是畫布收縮或木頭緩慢變形導致的結果。

裂紋也可以提供顏料結構的訊息。過去幾百年來，畫家在開始作畫之前，會先給畫布或木板封上一層底，然後才準備上顏料。以油漆房子來說，這層底稱為「底漆」，藝術家則稱它為「底色」、「上漿」或「打底劑」。因為木板或畫布的支撐度而產生的裂紋，稱為「碎裂紋」。另一種稱做「乾裂紋」的，則是因為底色上的顏料層乾燥時收縮移位造成。乾裂紋通常有疏有密，而碎裂紋總是寬度相等。乾裂紋看起來就像泥地的裂縫：泥板乾縮時會彼此拉扯開，在之間留下空隙。而碎裂紋看上去就像一塊窗玻璃的裂紋，像是整幅畫被一下打碎了。

如果你在一幅畫裡找乾裂紋，就會發現這些裂紋在一幅畫裡的每個地方都不一樣，因為它們和顏料的濃稠度和含油量有關。畫家總是在嘗試不尋常的媒材，而很多畫家從來也不知道該怎麼讓顏料層穩定下來，所以你會發現不同顏料層的地方裂法不一。當你想找出裂紋的開裂模式時，最好避開顏料特別厚、特別薄、或質地粗糙的區域。最好是一片平坦、上色均勻的天空，因為它最能說明表層顏料底下的情況。

裂紋分類法並不是繪畫分類的不二法則，但也差可比擬。巴克洛已經證明，只要幾個標準，就可以相當精確地識別畫作。圖3.3是一幅十四世紀的義大利油畫，是畫在木板上的。一三○○到一四○○年代的義大利油畫和木板畫經常顯示出以下特點：

- 裂紋有一致的主要方向。
- 裂紋與木紋垂直。
- 裂紋形成的格子是中小型。
- 裂紋通常是鋸齒狀。
- 有時會出現第二片網格較小的裂紋。

在這樣的木板上，會先形成小裂紋，然後底下的木板繼續變形，其中一些小裂紋也跟著變大。請注意大裂紋多半是橫向的，小裂紋則是什麼方向都有。這是它們反映木板支撐變形的跡象——小裂紋記錄了局部的張力，但整片木板的變形是從上到下延伸的，這點大裂紋顯示得就更清楚了。大裂紋裂縫很大，因為十四和十五世紀的義大利畫家用的打底劑塗層非常厚。厚厚的打底劑有助於分散木板變形的力量，因此當大裂紋終於在表面浮現出來的時候，縫隙都很寬。而小裂紋呈鋸齒狀這件事，表示打底劑裡含有大顆的晶體或顆粒，所以會把張力重新隨機導往各個方向。研磨得非常細膩的打底劑因為內含的顆粒極小，就比較可能產生單一方向的裂紋。

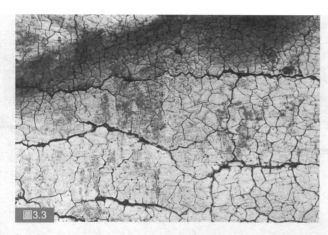

圖3.3

圖3.3：一幅十四到十五世紀義大利木板畫上的典型裂紋圖案。

圖3.4：一幅十五到十六世紀佛萊明木板畫上的典型裂紋圖案。

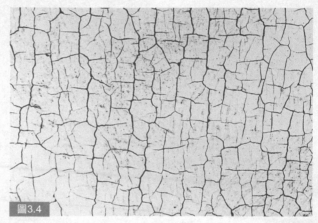

圖3.4

圖3.4是一幅十六世紀佛萊明繪畫，也是畫在木板上的。跟許多十五十六世紀的佛萊明木板畫一樣，它也有以下的特徵：

● 裂紋有一致的主要方向。
● 裂紋與木紋平行。
● 裂紋形成的格子比較小。
● 裂紋本身很平滑。
● 裂紋是直的。
● 顏料裂塊是方形。
● 裂紋的密度相同。
● 裂紋一般非常整齊有序。

事實上，這些裂紋和顏料底下的橡木板年輪方向是一致的。在更老一點的繪畫中，每塊木板都有不同的變形，所以整幅畫看起來就像一排平行的海浪。看著這些裂紋，你可以感覺到底下那塊木板，即使它幾乎是平的。在這個例子裡，小裂紋是平滑的，而且彼此成直角，因為打底劑裡面不像圖3.3那樣有大的顆粒或晶體。

圖3.5是一幅十七世紀的荷蘭油畫——一個有維梅爾和林布蘭的時期。這幅畫是畫在畫布上的，布紋從裂紋的走向可以

31

明白看出來。裂紋很細，靠得很緊，表示打底打得薄，所以畫布的張力可以直接傳到表面，而不是在畫上擴散成更大的一片（如圖3.3所示）。十七世紀繪畫上這類可以透露細節的特徵包括：

● 裂紋有一致的主要方向。
● 裂紋有非常強的方向感，通常和畫的最長邊成垂直。
● 裂紋形成中型網格。
● 裂紋是鋸齒狀的。
● 形成的網格形狀是正方形。

當帆布草率地釘在畫框上的時候，帆布會被釘子拉住，而釘和釘之間的帆布會往下垂，就像繃在木框上的獸皮一樣。通常你可以透過顏料層清楚看見畫布的實際紋理，並追蹤油畫邊緣那一圈的U形痕跡。要是底打得厚，布紋就看不見了，但裂紋的分布方式還是可以提供同樣的訊息。

最後一個例子，圖3.6，是一幅十八世紀的法國油畫，也是畫在畫布上的。巴克洛列出了它的特徵：

● 裂紋沒有主要方向。
● 裂紋形成了大型網格。
● 裂紋是平滑的。
● 裂紋是彎曲的。
● 裂紋沒有形成正方形網格。

這個時期的法國油畫打底打得比較厚，有效地「讓顏料層與支撐物分離」——也就是說，裂紋可以和形成它們

的張力保持一段距離。（圖3.2也是一幅法國油畫。）要是打底層夠堅固，就不會太常出現新裂紋，但已經存在的裂紋反而可能變得更長。最後的裂紋圖案顯示的會是整張畫布的「全面」張力，而不是一英寸一英寸的織物局部力量（如圖3.5所示）。

巴克洛的工作很複雜，但你用了這些簡單的標準，就能試著不看畫並在博物館裡度過一個下午。當你只看畫的表面，就能學到多少東西，最後又能看見多少東西，這是很有意思的事。我總結的四個慣例，通常在博物館都會有很好的體現，而且都相當一致。如果你仔細觀察更多富有異國情調的油畫，就會發現很多不符合這些標準的其他模式。偶爾，裂紋的圖案會比畫作本身更美。幾年前我看到皮特・蒙德里安的一幅抽象畫時就有這樣的感覺：這幅畫本身只不過是幾條黑色和紅色的線，但那裂紋的圖案真是個可愛、完美的螺旋。

去美術館只為了看畫上的裂紋似乎有點不合常理。但繪畫是非常複雜的觀看對象，可以看的東西非常多，即使是我這個藝術史領域的人也覺得難以招架，所以我們就忽視了一些最顯而易見的東西：像是畫框、灰塵、上光劑、以及幾乎覆蓋了每幅畫的裂紋。

圖3.5：一幅十七世紀荷蘭畫布油畫的典型裂紋圖案。

圖3.6：一幅十八世紀法國畫布油畫的典型裂紋圖案。

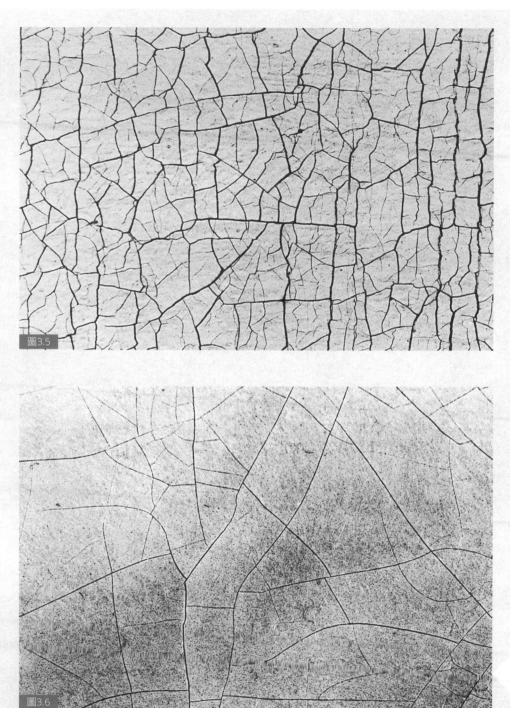

圖3.5

圖3.6

如何看 04
路面

　　路上很多東西都可能出問題——不只是普通的坑洞，還有一大堆不尋常的毛病。混凝土路面的裂縫什麼樣子都有，有些跟油畫裂紋非常像。而另外一種主要路面，工程師稱為「熱拌瀝青混凝土」的，就更容易出現複雜的裂痕。

　　圖3.1的道路表面嚴重磨損（工程師不說路面「損壞」，而說「磨損」），當路面開始裂得像這張圖這麼厲害的時候，卡車就會帶出路面的碎塊，造成坑洞。這條路已經有過兩個坑洞了，用了額外的熱拌瀝青混凝土補過，不過，失去更多碎塊、形成更多坑洞只是時間問題而已。

　　圖片前景那一整塊圖案稱為「疲勞開裂」或「鱷魚皮開裂」。這條路叫做門羅街，位於**芝加哥洛普區❶**，這些裂縫可能是因為過度使用，或者排水不良，讓水滲透了表層。不然就可能是因為路面太薄，承受不了往來卡車的重量（畢竟這裡是芝加哥，免不了有些偷工減料），或者可能由於道路下層太薄弱所致。在這個例子中，看起來底層的材料正在崩壞，因為鱷魚皮開裂發生在一個更大片的裂縫上，這片裂縫直直地延伸到路緣邊欄（在照片底部），而邊欄也是裂的。說不定這條路的整個基礎設施都得重建了。

　　坑洞和鱷魚皮開裂並不是柏油路面磨損時會發生的唯一狀況。這條路也飽受「低溫開裂」所苦。冬天溫度下降，柏油收縮碎裂，裂縫就會綻開。有些裂縫會像鐵路忱枕一樣橫跨馬路，在這張照片的左上方就可以看到一條。「縱向低溫開裂」則順著道路出現在車道之間。這是一條五線道，每條車道之間都有低溫開裂，甚至連車道上都有好幾條。「塊狀開裂」是另一種低溫開裂，會讓路面裂成方塊狀（跟一些油畫非常像）。這條路沒有出現塊狀開裂，純粹是因為它交通流量太大。要是一條路

圖4.1：路面的裂紋，芝加哥門羅街，一九九八年。

❶：洛普區（The Loop）：美國芝加哥的中央商務區，原意為環狀或環線。

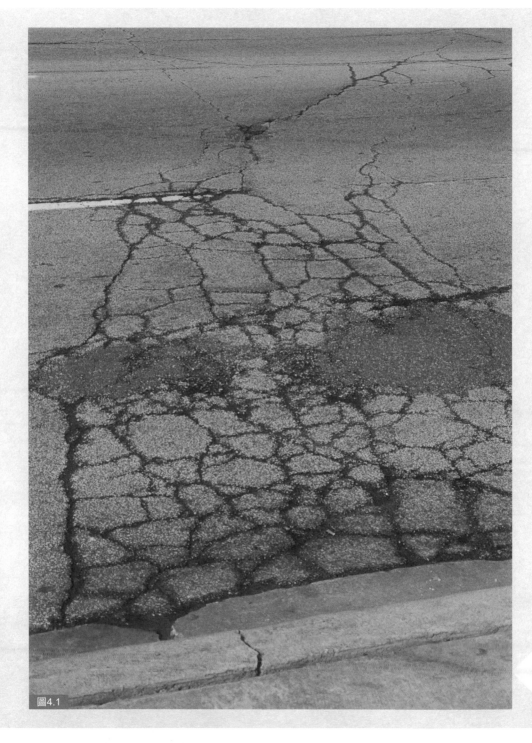

圖4.1

很少人用,柏油就不會被壓實(或者用工程師的話來說,稱為「緻密化」),而且可能會導致「觸變性硬化」。觸變性緻密化的熱拌瀝青混凝土容易出現塊狀開裂,但這條路的路面太密實了,讓它避開了這種命運。

當然,有些路面的毛病是技術性問題,但也有很多非常有趣——比方說,當汽車和卡車在路上碾出溝槽,就稱為車轍(圖4.2)。對於住在鄉下,常常走泥土路的人來說,車轍是很熟悉的東西。要是泥土成了爛泥,車轍很快就會深得像貨卡掃過一樣,接下來就只有重型機械用得了這條路了。在歐洲和美國,還有一些殘存的古道真的把自己挖到地底下了,所以車走在路上,其實是走在五或六英尺深的壕溝裡(在美國,奧勒岡州有些小路就是這樣)。一般的柏油路,車轍一旦積水,工程師就會開始考慮維修。即使只是一條八分之一英寸寬的車轍,積的水說不定就夠讓一部汽車打滑失控。圖4.1這條芝加哥的道路也有車轍(在街道另一邊最清楚),但這條車轍就可能不會修。它還在控制範圍內,因為這條路是有坡度的,水積不起來。

除了車轍之外,還有推擠,這可能是道路頂層在底層上滑動造成的(圖4.3)。推擠在十字路口很常見,因為每一次停車和起步,汽車對路面都有推力。公車特別容易造成推擠,因為公車很重,移動又慢,足以抓住路面並拉動它。我在巴黎看過一條路(就在舊歌劇院對面),路面被推了整整五英尺遠,連路上漆的斑馬線都成了鋸齒線。

波狀磨耗是推擠的一種,指推擠在路面上形成了波浪(圖4.4)。這條位於芝加

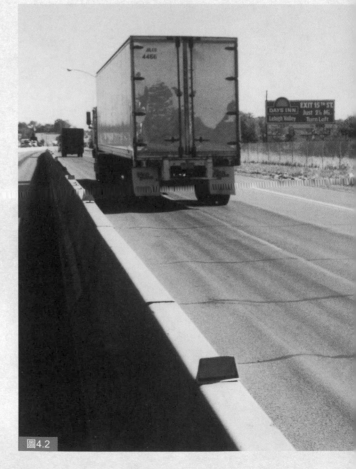

圖4.2

36

哥的路有隱約的推擠和波紋,你觀察遠處車道微微的起伏就可以看見。

瀝青有三種可能的磨損方式:**開裂**、**變形**(車轍,推擠,波狀磨耗),和純粹的**崩解**。有些路因「磨耗流失」而崩解(也就是被輪胎逐漸磨掉)。這條芝加哥的道路顯示出磨耗流失把路面磨得光滑的樣子。只要磨耗不太均勻,這種磨損工程師不會太在意。要是這裡磨得多一點,那裡少一

點,輪胎還是會有抓地力。另外有些路是「剝離」(stripped)的,也就是底層和頂層的瀝青分離了。卡車可以讓路面剝離,風暴也可以。我看過一條路被冬季風暴整個颳得光禿禿的——風把路面大塊大塊地撬起來,然後甩到路邊去。第三種崩解稱為「鬆散」(ravelling)。當小塊路面被磨掉,就會露出更深、更大塊的碎片,道路因而崩解(或者應該說,它們散開了)。鬆散和開裂一樣,最後都會造成坑洞。

開裂、變形、崩解、鬆散、推擠、車轍——我喜歡這些路面磨損的術語。我每天上班時茫茫然經過的、在芝加哥平常至極的爛路面,充滿了人類災難的隱喻。它老了,它裂了,變形了,它有了瘢痕,起了皺,被壓出了車轍,到這個地步,也就差不多準備好要被換掉了。

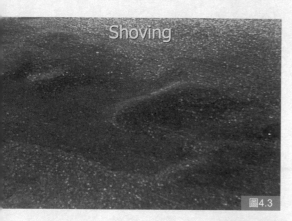

Shoving

圖4.3

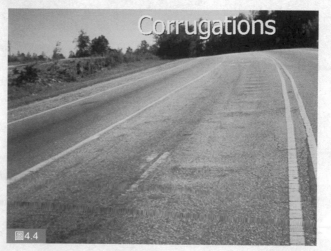

Corrugations

圖4.4

圖4.2:車轍。

圖4.3:推擠。

圖4.4:波狀磨耗。

如何看 05
X 光片

儘管出現了各種新的身體成像方式——CAT掃描、MRI、正子斷層掃描、超音波——老派的X光片還是最美的圖像之一。原因很簡單：它們不是數位影像，所以它們的清晰度遠高於以更「先進」技術所生成的像素電腦影像。X光片會有一種優美、薄透、朦朧的外觀，和一種美妙的柔軟度，魔法似地呈現出身體的精細內部，比電腦螢幕上生硬的方格更加忠實。

圖5.1是一種特別美麗的X光片，叫做乾式放射攝影（xeroradiograph）。在一九七〇年代，這種攝影法很受歡迎，特別是乳房X光檢查，但它的X光劑量高得令人無法接受，所以停用了。影像中顯示的是一條到肘部的上臂，以及它的血管。手臂的半透明邊緣是脂肪和皮膚，底下是密度較高的肌肉。右上方是最重要的肩部肌肉三角肌（在第十八章會討論到）。骨頭在三角肌附著的那個位置有點外凸，以賦予三角肌更大的力量❶。在三角肌下面，肌肉隱約卻明確地分成了兩層：深的那層是三頭肌，位於手臂後側，靠近表面的那層是二頭肌，在手臂前側。就連腋窩都顯示得一清二楚。

現代電腦以三維方式重現人體；它們把人體切片，再用電子方式重新組合，提供了身體內部具有深度和厚度的生動影像。X光片正好相反：它是把人體平平地壓成一片二維的影子。學習讀X光片要花上一輩子的努力，要有多年的醫學訓練，還要花上好多年練習對平面影像做出立體思考。要看懂X光片，你必須在腦子裡把人體重建成三維影像，只有這樣才可能著手評估病人的情況。這種從只有二維的東西看見三維的能力是這本書的主題之一，在看工程圖紙（第十章）和晶體圖（第三十章）時會以不同的樣貌再度出現。然而，並沒有一個單一的視覺化（visualization）技

圖5.1：手臂乾式放射攝影正片。

❶：這個位置稱為三角肌粗隆（Tuberositas deltoidea），位於肱骨中段外側。

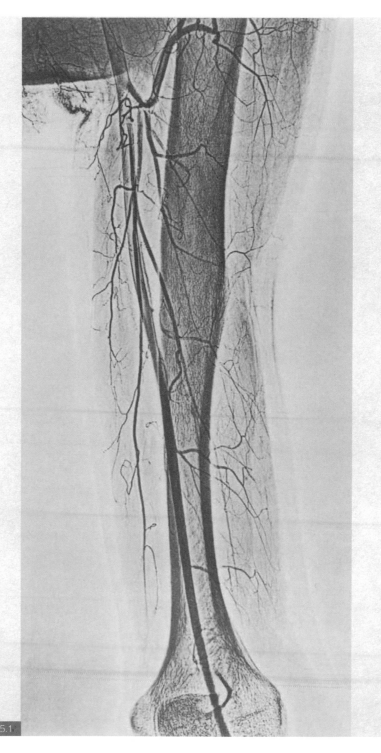

圖5.1

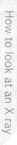

巧可以涵蓋所有情況，也沒辦法學到如何看見額外的維度，以備所有可能被觀看的對象之需——理由是，放射師看的並不是第三維本身，而是看三維裡的東西。脾、胃、肝、橫結腸，這些才是放射師訓練要看的對象，就像工程師可以從平面圖看見齒輪、凸輪、控制桿、螺栓，或者礦物學家可以從一張圖裡看見晶面、方向、平面和角度一樣。即使是專門研究第四維度的數學家，大部分也只是訓練去看四維的立方體和環面，而不是看四維的人。換句話說，視覺化並不像某些心理學家認為的，是一門學科。它是一種取決於被看對象的技巧，範圍有限而明確。

X光片通常是用負片看的，就像你看家庭照片的底片一樣。在這一章裡，我用尋常方式複製了X光片，但把幾張主要圖像（圖5.3、5.4、5.6和5.7）以正片呈現。放射師是不用正片的，有些人說這樣他們沒辦法讀片。確實，坐在黑暗的房間裡，X光片掛在看片箱上，這種感覺是無與倫比的——只有X光片本身透出來的光，沒有刺眼的亮度，也沒有讓人分心的東西。在這種看片狀態下，灰色和黑色都非常微妙，而白色很亮。但是，說正片效果就是不如負片，並沒有什麼實質的理由。我把這個問題留給讀者，由讀者來決定這兩者哪個比較好。

要讀一張普通的所謂「胸片」，放射師首要先數肋骨，並想像這些肋骨彎曲環繞胸部的樣子（圖5.2）。肋骨在身體背部

連接脊椎骨的地方最清楚。而在正面，它們就不是骨頭了，而是軟骨，在X光下看起來比較透明。軟骨接在胸骨上，胸骨是骨頭，但不容易看見，因為它正好和脊柱對齊。胸骨在圖5.3中標示為A。首先，放射師會用鎖骨當嚮導（標示為B）。鎖骨接在胸骨頂部，就在第一根肋骨接點上方（標示為C）。所以我們可以追蹤第一根肋骨，一路回到它連接脊椎骨的地方。這時，肋骨就可以從上開始往下數，從背部的脊柱開始，跟著它們繞到正面，到達它們消失在軟骨中的地方。我第一次這麼做的時候花了幾分鐘；但這會變得越來越容易，有經驗的放射師算起肋骨來根本就不需要思考。

在肋骨變成軟骨的地方，會有一點點鈣化延伸到軟骨裡。在女性身上，鈣化通常是單一的點，而在男性身上，一般會有兩個點或兩個突起。這位病人是女性（你從乳房就看得出來）有典型的尖形鈣化點。位於第九和第十根肋骨末端的鈣化點幾乎看不見（有一個點被標了箭頭。）這種特殊的性別差異，是區分男性和女性骨骼的方式之一。

肩胛骨（D），臂骨（即肱骨，E），以及鎖骨都在肩膀上匯集。這名患者一隻手臂抬得比另一隻手臂高，也因此抬高了那一側的肩胛骨。在這張片子裡，肩胛骨的

圖5.2：軟組織圖解。

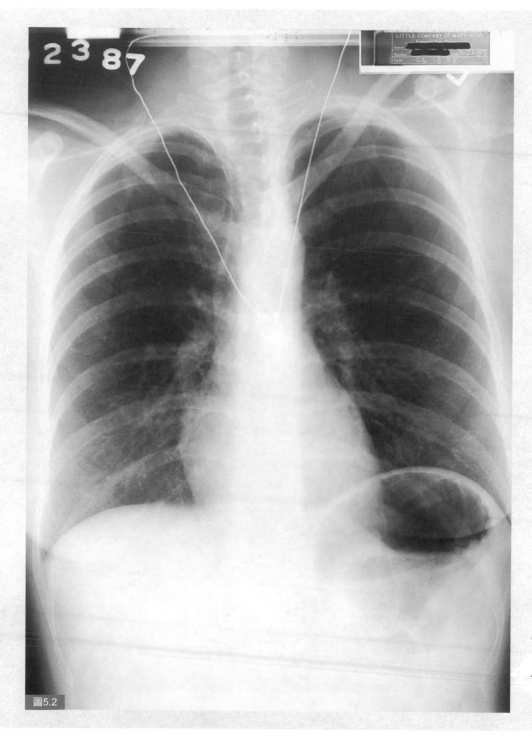

圖5.2

圖5.3

圖5.3：圖5.2骨頭圖解。

How to look at an X ray

圖5.4

圖5.4：圖5.2軟組織圖解。

輪廓異常清晰，你可以看到一邊肩胛骨低到第七、八肋骨間，而另一邊比第七肋骨高一點。

另外要注意的是，肋骨看起來像是鑲了銀邊，特別是在兩側；那是因為骨骼在外側密度最大而內側較薄。就像舉起一根吸管迎著光照，兩側看起來會比中間暗一樣。

X光片就像攝影底片，所以深色區域是X光穿透片子的地方。X光非常容易穿透空氣，使得肺看起來就像肋骨環繞的一個中空空間。X光要通過脂肪就不是那麼容易，這你從觀察乳房可以看得出來。從片子底部，沿著患者的右側（也就是我們的左側，因為她是面向我們的），可以辨識出肋骨上有一層密度較大的薄層肌肉，上面蓋著一層較厚、淺層的脂肪，你可以沿著這層脂肪往上到達這一側的腋窩。肝臟、脾臟、腎臟、腸胃等器官阻擋了更多X光，所以腹部的上半看起來乳白濃密。骨骼和肌肉最能阻擋X光；請注意心臟（中間的梨形團塊，朝病患的左側鬆垂著），它的濃密程度看起來幾乎跟肋骨是一樣的。

心臟看起來像一個灌了水的氣球。放射師畫了總共九條輪廓線，每一條分別對應一個部位。在這個案例中，只看得見左心房、左心室、和右心房（圖5.4中的F、G、H）。心臟上方的白色弧線是降主動脈，也就是將血液帶到下半身和腿部的主動脈（I）。還可以看見其他血管：肺動脈（J），以及心臟後方沿著脊椎右側往下

走、小一點的奇靜脈（K）。正常情況下，心臟會更偏向病患左邊一點，但這位女士有點往她的右側轉。這個轉向從脊椎本身來看就很明顯：如果你往上看脖子，可以看到脊椎上的棘突（圖5.4圈起處）偏離了中心。棘突就是你會在某個人脖子後面看見、摸到的東西，那麼，由於棘突移到了病患的左側，所以她一定是往右邊轉了。

放射師會注意擴大的心臟（心臟病的徵兆）和已經被推到一邊或另一邊的心臟（可能是肺部疾病或腫瘤的徵兆）。一般來說，在X光片上，心臟寬度應該小於胸腔最大寬度（從肋骨內側的一邊量到另一邊）的一半。這就是「心胸比」，它被當成一種經驗法則，用來評估疾病的可能性。這位女士的心胸比不到一半。

占據這張片子大部分空間、又大又黑的空腔是肺，會這麼黑，是因為它充滿了空氣。左右肺沿著奇靜脈食道隱窩（azygoesophageal recess）匯合——醫學領域充滿了這種又長又拗口的字眼——就是十字架下方正中央的白色細線。氣管也充滿了空氣，所以輪廓非常清晰，我在圖5.4上方為它加上了輪廓線。正常的肺看起來通常黑暗而空洞，但會有纖細的血管網從心臟正上方的大血管向外分支出去。偶爾會有一條血管正面迎向X光片，看起來就成了一個小點。在這張片子裡，這樣的點有好幾個（在圖5.4中以箭頭標示）。有肺結核和其他疾病的患者，在肺的某些部位會出現斑點，這些斑點或多或少有些模糊或呈網

狀。肺部密度增加一點點都逃不過放射師敏銳的眼睛；任何一片薄薄的遮蔽或斑駁的斑塊都可能是早期疾病的徵兆。這個肺很健康，充滿了空氣。

腹部被兩個不透明的凸塊分成兩部分。它們標示了橫膈膜的位置，橫膈膜是一塊帳棚似的肌肉，將肺和下方的臟器隔開（L）。橫膈膜下方的腹部右側（X光片的左側）是肝臟，人體最大器官。在一般的胸片中，它看起來是完全不透明的一整塊。胃在另外一邊（X光片的右邊），通常裡面會有個氣泡，是吞嚥進去的空氣形成的（M）。胃的內部因皺摺成波紋狀，這些皺摺稱為皺襞，在氣泡周圍到處都看得到。再往下，你可以看到分解的食物和胃液，顯示這個胃的飽滿程度（N）。

胃部以下所有半透明區域都是結腸中的氣體（O）。結腸通常有斑點狀的外觀，這是腸內氣體和半流體糞便的混合物：放射師會以「斑點狀糞便陰影」和氣泡做為尋找結腸部分位置的線索。這位患者有氣體，也有一些斑點。

我們還可能看到這位患者的脾臟下端，脾臟是位於胃後下方的器官。肚子裡唯一可見的其他東西是脊椎。有時可以看到腎臟——它們看起來更像胖胖的、圓圓的枕頭，而不是刻板的腎臟形，它們往上偏，有點微微的傾斜。偶爾也可能看到兩塊金字塔形的厚肌肉，從骨盆往上延伸到腎臟頂端，並逐漸變細，這是強壯的腰肌，幫助我們保持直立。但在大多數情況

下，胸片揭露的都是肺部和心臟的訊息。

側面X光片（圖5.5）是第二常見的胸片。人們通常認為脊柱在背上，但側拍片顯示了脊柱在軀幹裡嵌得有多深。不會有人想在側拍片上算肋骨的，因為太混亂了。這個病人稍微轉了點身，讓這張側拍片不那麼完美，因為有一組肋骨比另一組更彎向脊椎骨右側。離背部最遠的肋骨可能是患者的右邊。

兩邊肩膀也在不同的位置。有一根肱骨清晰可見（圖5.6，A），隱約顯現出它連接的那片肩胛骨（特別是前緣，標示為B，以及上方「脊柱」部分，標示為C）。另一邊肩膀抬得高高的，比胸腔高很多，右上方可以看見部分肩胛骨（D）。這是典型的側拍片，也就是幾乎不可能看出哪個肩膀是哪邊：她高舉過頭的，究竟是右手臂，還是左手臂呢？

這是一個年輕女子，乳房不大。一邊的乳房在原始X光片上只能隱約看見（E），另一邊比較明顯，因為重疊了。她的下巴往胸部收：她的下顎標示為F，下巴的軟組織被壓在脖子上（G）。她穿的防輻射遮罩是為了保護她的卵巢。

除了脊椎，側拍胸片最容易看到的是肺部輪廓。肺的前緣相當清楚，但因為病人微微轉了身，所以左右肺的背部沒有對齊。肺部一直往後延伸到肋骨處，而這張片子的肋骨已經完全在脊椎骨後面了。有一片肺——可能是左肺——向後延伸到圖5.7標示為H的那條線，就在一組肋骨前

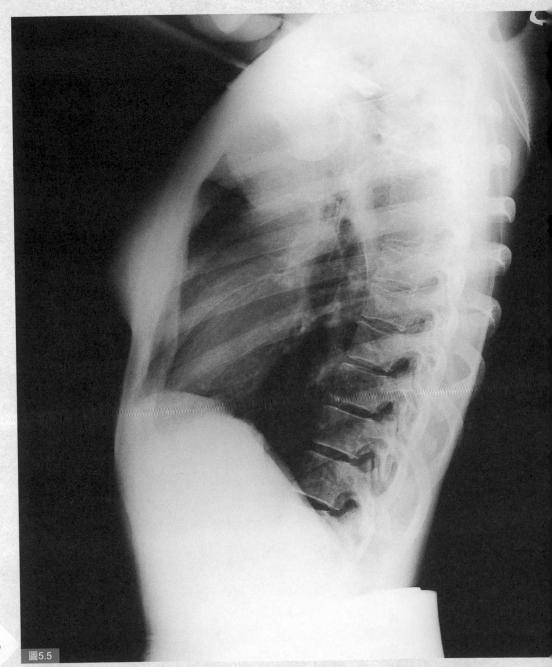

圖5.5

圖5.5：側拍胸片，一九七二年。

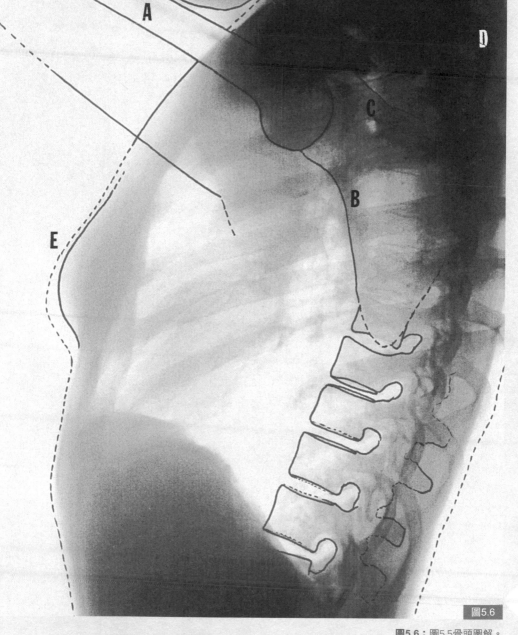

圖5.6

圖5.6：圖5.5骨頭圖解。

面，而另一片肺向後延伸到 I 那條線。片子底部，肺被橫膈膜隔開。在身體右側，橫膈膜一直推到前面標示 J 的地方。而在身體左側，橫膈膜在前面低一點的位置，為胃讓出了空間（K）。兩邊橫膈膜的輪廓線彼此交疊又交疊，最後在背部以不同的高度結束。（它們的末端非常不容易看清楚，而且這些複製圖片又失真。右側橫膈膜末端顯得稍微低一點，也離右邊稍微遠一點，這表示 I 處的肋骨位於她的右側，而 H 處那些肋骨在她的左側。）

心臟很大（也許比你想像的大），可以看到三個凸起：左心房（L）、左心室（M）、和右心室（N）。你可以隱約看到主動脈弓的痕跡，它是從心臟向下通往軀幹的巨大動脈（O），在原本的片子上還可以看到一點點腔靜脈（P）。其他部分都是一團混亂，很難看出什麼。兩條向肺部輸送空氣的支氣管非常清楚，因為它們很暗，這是由於充滿空氣的緣故（Q、R）。左上方短短的輪廓線填補了這張圖片的某些空白。它顯示的是通往胃（陰影處）的食道；但真要看到食道，病人必須吞下銀劑。銀劑吞下去的時候，銀會覆蓋在食道上，形成一條可愛的蛇形。

這幾張X光片和乾式放射攝影都屬於健康的人。然而，正常的X光片其實並不常發表，放射線攝影的書裡滿是怪異、令人不舒服的疾病和畸形身體的X光片。有些X光片很有趣（像是人們意外吞了什麼東西的片子），但大多數都令人手骨悚然。看到一位死於肺結核的年輕女子拍下的一系列X光片，更是令人感到同情與悲傷：每張片子裡的肺都比之前的更亮一點，出現更多塊狀的疤痕組織，直到她無法呼吸。這一套片子最後以肺部照片結束，是在驗屍的時候拍的。還有一些圖片屬於嚴重骨折的人、天生沒有鎖骨的人、手臂和腿被截肢的人。這一切被無聲地記錄下來，以相同的、精細優美的灰白色調。無論這些片子記下了什麼，這些影像都有一種冷酷無情的美感：會讓我尋思，這一張張的痛苦究竟有過什麼樣的經歷。

圖5.7：圖5.5軟組織圖解。

圖5.7

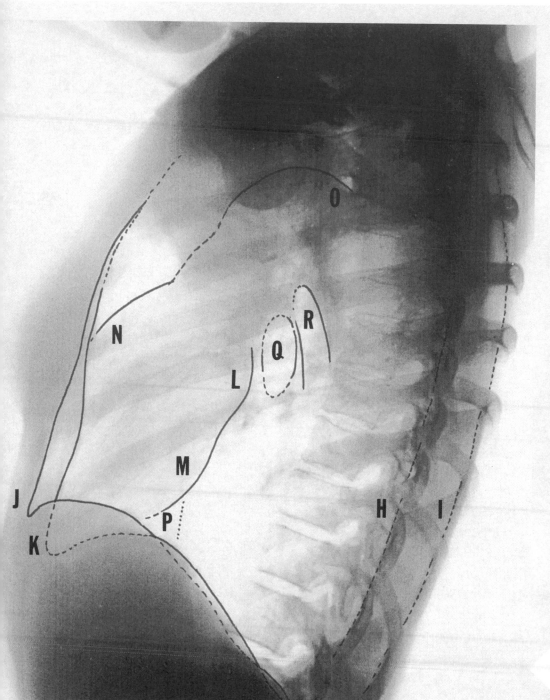

如何看 06
線形文字B

我在這本書裡描述的一些東西，常常都藏在大型博物館的角落。我去博物館的時候，大部分時間都在四處搜尋、凝視布滿灰塵的展示櫃、往長長的走廊盡頭走。博物館把主要藝術品放在前面和中間是正確的，但藏起其他東西卻是錯誤的——許多文化從來沒創作過油畫或大理石雕塑，但他們創造了很多其他東西。

西元前一二五〇年在古克里特島製造的小黏土棒，就是這樣一種迷人卻被忽視的東西。這些黏土棒刻了一種叫做線形文字B的字母（也有線形文字A、C和D）。線形文字B是現代語言學的一個成功故事。過去沒有人能讀懂黏土棒上寫了什麼，到了一九五二年，在幾代人嘗試失敗之後，一位名叫麥可·文特里斯（Michae lVentris）的語言學家破譯出字母表。這證明了線形文字B是**邁錫尼語❶**的一種記錄，這種語言現在已經滅絕了。（「線形文字B」是書寫文字的名字，就像「羅馬字母」是我們用的書寫文字的名字一樣。）

線形文字B就跟許多古代書寫系統一樣，是沒有字母表的。它確實有個符號清單，每個有讀寫能力的人都要學，就像西方小孩學字母表一樣。在線形文字B裡，有些符號是圖樣，所以很容易記，像是「小

麥」、「無花果」、「女人」、「男孩」，和其他許多符號；這種符號稱為**象形**或**表意符號**。除此之外，線形文字B還有**音節文字**，這是一組符號，每個符號代表一個音節，而不像字母表那樣是單一的子音或母音。有個單獨的符號代表*ka*，還有別的符號代表*ke*、*ki*、*ko*和*ku*。正因為如此，它比字母表需要更多符號：大約六十個，相較之下構成一份典型字母表只需要二十幾個符號。圖6.1是線形文字B的基本音節表。

如果你看到某種用陌生、古老的文字寫的東西，你可以透過計算符號數量來判斷它是字母、音節、還是表意文字。如

圖6.1：線形文字B的音節符號。

❶：邁錫尼語（Mycenaean）：已知的希臘語最古老形式，在邁錫尼時期（西元前十六～前十二世紀）的希臘大陸和克里特島上使用。

a		e		i		o		u	
da		de		di		do		du	
ja		je				jo		ju	
ka		ke		ki		ko		ku	
ma		me		mi		mo		mu	
na		ne		ni		no		nu	
pa		pe		pi		po		pu	
qa		qe		qi		qo			
ra		re		ri		ro		ru	
sa		se		si		so		su	
ta		te		ti		to		tu	
wa		we		wi		wo			
za		ze				zo			

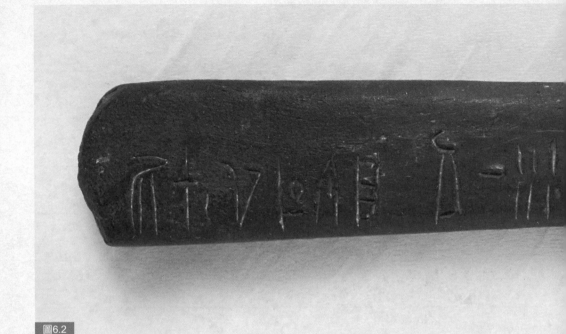

圖6.2

果只有二十五個左右，那麼這些文字是字母，就像英語。如果大約有一百個，它可能是音節，像是線形文字B。如果你根本數不清，那它一定是表意文字，就像中文。

圖6.2的泥板是在克里特島的皮洛斯宮殿發現的。它從左邊開始，有一組音節符號。（在繼續往下看之前，也許你會想用音節表試試自己能讀懂或猜中幾個。）第一個音節符號，是兩條豎線，頭上蓋著一條彎曲的弧線，發音是pu。第二個是個簡單的十字，發音是ro。把六個音節符號拼起來，會讀成pu-ro mi-ra-ti-ja。這些符號拼出了兩個詞：puro是皮洛斯古時候的名字，也就是寫這片泥板的地方；而miratija指

的是米利都，一座古老的海港，位於今天的土耳其。

以音節符號拼寫的簡短文字之後，是一個指「女人」的表意文字，看起來像一個穿著高腰連身裙的女人。通常我們在膳寫「女人」這個字的時候，會用大寫字母WOMAN，以提示這個字是表意文字；也就是說，它並沒有告訴我們在古邁錫尼語裡，「女人」這個字要怎麼發音。在她後面，是一個短短的橫標記和六個直標記。這是線形文字B書寫數字十六的方式。緊接著是兩個小一點的音節符號，拼出了ko-wa，意思是「男孩」。這兩個音後面是數字三，然後——在泥板裂痕之後——是兩個音節

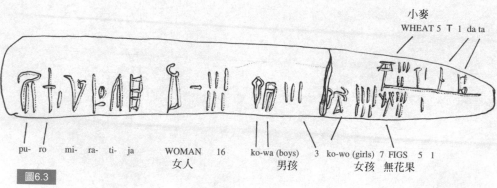

小麥
WHEAT 5 T 1 da ta

pu- ro mi- ra- ti- ja　　　WOMAN　16　ko-wa (boys)　3 ko-wo (girls)　7 FIGS　5 1
女人　　　　男孩　　　　女孩　無花果

圖6.3

圖6.2：皮洛斯泥板Ab 573，雅典，國家博物館，

圖6.3：皮洛斯泥板Ab 573音譯。

符號ko-wo，意思是「女孩」，和數字七。請注意wa和wo，這除了是性別標記之外，也是小小的圖示——wa很難不讓人聯想到男孩，因為有腿和陰莖；而wo是個經典的陰部三角形，這在許多古代中東文字中都發現過，可能上方還有一對乳房。

從這裡開始，泥板書寫分成兩排。最上面一個是「小麥」的表意文字，然後是數字五。下一個符號簡稱為T，沒有人知道代表什麼意思，在它之後是數字一。下面那排是符號ni，也就是「無花果」，數字是五和一。最後在最右上方，還有兩個音節符號da和ta，也沒有人知道是什麼意思。

這塊泥板是一大系列非常類似的泥板中的一塊。這些泥板每一塊都以「皮洛斯」開頭，接著是一個地名，像是米利都，不然就是一個職業名，像是「浴室僕從」、「磨玉米工」、「紡紗工」和「梳毛工」。顯然這些泥板是皇宮奴隸的人口調查。從殘存的泥板看來，皮洛斯皇宮裡大約有一千名奴隸。有些奴隸依職業命名，而有些，像這塊泥板上的，是依他們的家鄉命名。有人認為，這些是剛從米利都帶來的新奴隸，還沒有分配明確的職業。所有的奴隸都是女人和小孩，這也表示男人要不是被殺了，就是被送到其他地方去做更艱苦的工作（皮洛斯皇宮專門生產紡織品。）列出小麥、無花果和T的目的並不完全清楚，但它們指的可能是每個月的配給口糧。最後謎般的data字樣可能類似某種官方印章或標誌，像是「批准」。

因為泥板沒有完整的句子，解讀方式因此有了一定的自由度。我可以按照字面讀，像這樣：

皮洛斯／米利都奴隸／女人十六／男孩三／女孩七／小麥五／T一／無花果六／批准

或者我可以重組一下，讓它合於英語的表達方式，這樣讀：

皮洛斯皇宮記錄。米利都的奴隸：十六個女人，三個男孩，七個女孩。
他們的配給口糧：五單位的小麥，一單位的T，六單位的無花果。批准。

對某些學者來說，「奴隸」這個字眼似乎太重，但很顯然，這些人其實就是奴隸；薪水以食物支付，並分派不同的工作。因為泥板說的東西太少，很難說它是不是暗示了什麼。比如「女人十六」，書寫者也許指的是「國王擁有十六名女奴」，或是「襲擊米利都，獲得十六個女人」。

這些疏漏和簡略使得道地翻譯成了件不簡單的事。對我來說，最有意思的部分是泥板把圖像和文字混用的方式。想想那些表意文字有多簡略，「男孩」不過是幾筆短短的劃痕，接著再加三抹劃痕。「男孩」這個圖樣的筆畫幾乎和表示男孩數量的劃痕數相同。那短短的計數標記簡直就像一排小男孩站在那裡。這些標記這麼貼近事實——這麼貶低人，我們或許會這麼說。

用這種卑微的標記表示的人怎麼可能不是奴隸呢？這些標記就像削瘦的身體——他們占據著空間，站成一排，表現出身為所有物特有的紀律。當然，這樣的理解是有侷限的。我不想說「女人」這個表意文字右邊的數字十，呈現的是一個女人躺下來的樣子，但是這片泥板太像一幅畫了，會影響我讀它的方式。儘管這其實是一份清單，而且是文字，但我看見的卻是女人和孩子排成一排，站在我面前。

使用邁錫尼語、巴比倫語、阿卡德語、胡里安語、和盧維語之類被遺忘的語言寫下的大量古代手寫文字，都可以用這種方式來欣賞。看著它們，你可以思索擁有奴隸，或者當一個奴隸意味著什麼。你會對久遠得難以想像的克里特島上事物運作的方式多一點深入看法。

位於雅典和克里特島的國家博物館都有線形文字B的文物。你所在的當地博物館就可能不會有，所以你必須從書裡找。但是博物館沒有不能收藏這些東西的理由。去要求他們！因為只要花一幅畫的價錢，博物館就能從這些來自「不重要」文化的「不重要」文物中，獲得一樣精采絕倫的收藏品。

如何看 07 中國及 日本文字 ❶

　　西方有個悠久的傳統，就是把中文字當圖畫看。確實，許多漢字都有圖畫的成分。「雨」就是個可愛的例子。它由掛在天上「一」的雲「冂」，落下「丨」的四個小水滴「⺀⺀」組成。

　　其他中文字就未必是圖畫，卻創造出一種圖畫感。比如表示「圍繞」的字是：

　　而表示「領土」的字是：

或

　　這兩個字共同組成了一個字，表示「國家」：

國

　　這就像是在說，「國家」是一塊疆域（或）被城牆圍了起來（口）。中文裡「中國」的意思是「中央的王國」，是在「國」這個字上加了表示中央的「中」字而形成的：

中 國

　　跟許多簡單的漢字一樣，「中」字是一望即知的：一條標示在「口」正中間的線。

　　因為有幾本西方語言書用這種方式解釋中文，但是必須記住，以中文為母語的人是不會這樣學自己的文字的。西方的思考方式多半會把漢字分成兩組：看起來像圖畫的，以及看起來不像的。這個問題，中國有個非常與眾不同的傳統處理方式──而且對西方的思考方式來說非常令人驚訝。

　　中國的六種分類或「書寫」（也就是「六書」），是這樣描述漢字的多變圖像性質的：

❶：本章部分內容經原作者同意，略行調整，以符合台灣讀者的理解。（編註）

象形，「象徵外形」

比如「山」這個字：

山

這幾乎就是西方的「象形文字」概念——藉著模擬它們象徵的東西而運作的符號。但這種自然主義的感受和西方式的感受不同，我們大概不會認為這些山很寫實。或者比如「太陽」：

日

是模擬太陽的樣子，或是「樹」：

木

是模擬一棵樹的樣子（說不定顛倒看會更好，這樣的話樹枝會向上伸展）。然而這些例子都是「象徵外形」的傳統中文漢字。顯然孔子覺得代表「狗」的這個「犬」字，看起來非常像狗：

犬

一位近代學者說：「這讓我們相信，在哲學家的時代，狗是奇怪的動物。」這是另外一個代表「狗」的字：

狗

看起來更像個標記。

指事，「指出事情」

例如，表示「上面」的字為：

上

與「下面」的造字方式是類似的：

下

兩者分別指的就是上和下。數字的一、二和三則為：

一 二 三

它們是一群橫筆畫。和第一類文字不同，這些字或多或少會被西方人想成圖解。

會意，「會合意義」

比如說，「馬」寫三次就成了「狂奔」的意思（「驫」，同飆）。而「樹木」：

木

寫兩次，就成了「森林」：

林

若把兩個「女人」寫在一起，意思是「吵架」（「姦」，音ㄋㄢˊ），這字可是惡名昭彰的．

轉注，「建類一首，同義相受」

意思是兩字部首、意義相同，詞源同韻或同聲，可以彼此解釋對方的字義。如「考」、「老」，考就是老，老就是考。

假借，「借來的字」

比如說一萬的「萬」這個字，是從代表「蠍子」的「萬」借過來用的❷。

形聲，「和上聲音」

形聲字是由一個決定語意的符號和一個決定語音的符號組成；例如讀音「可」，加上「水」字偏旁，就表示「河」。

這是中文的系統，西方人不太可能用這種方式為圖畫和文字間的關係命名。前四類是一般意義上的圖畫。語言學家弗洛里女・庫爾馬斯（Florian Coulmas）稱第一類是「象形」，第二類是「簡單表意」。第三類是「複合表意」。鮑則岳（William Boltz）則說第二類文字是「對於所指事物的表面形象呈現」，而第一類是「把字義在印象中的感覺以圖畫方式呈現」——這種描述也只比中文文本提供的說法稍微清楚了一點點而已。

我覺得，對於習慣了西方自然主義的西方眼睛而言，要判斷哪些字是圖像，那些不是，實在是很困難的事。即使是在第三類中，也包含了像「人言為信」這種略

帶具象成分的例子，第四類則引進了一種完全陌生的概念。最末兩類又和上述類型不同，因為和聲音有關。鮑則岳說第四和第五類是「用法上的分類，不是文字結構上的分類」，也不是「形象結構的描述」。然而第四類確實和形象結構有關，除了「形象」功能之外，這兩類都不是純粹的用法問題。第一類毫無疑問的是圖像，相對於其他類別來說，不就是與眾不同的一類了嗎？

因此，看中文的一種方式就是注意圖像元素，並思考中西方在圖像思維上的差異。另外一種方式就是看書法。在中文和日文中，書寫不可能和書法脫離關係。而在西方，書法只是一種消遣，一種讓字跡漂亮的方式。在中文和日文中，書寫就是書法，而唯一的機械式書寫就是在模仿西方印刷體或電腦字體的時候。下面是數字一到十，有一種比較流動的字體、一種中等字體，和一種機械化、西方風格的字體：

一二三四五六七八九十
一二三四五六七八九十
一二三四五六七八九十

中國和日本的傳統中，書法有很多不同風格，從最嚴謹的直線形式，比如說上面列出來的那種，到極度流動、近乎難以辨認的字體都有。日本的「草書」是最令人驚嘆的風格之一，字體扭曲到必須開專

門課程才能辨認。圖7.1來自給日本學生上課用的草書指南，我在圖的最上方加了一些羅馬字母以協助辨識這些文字。在D下方，最上面的那個字是一個稱為平假名的日文字母，發音是*shi*（し）。而在A、C、G下面的垂直小括號裡，是三個在日文裡同音的文字。這三個字裡的任何一個都可以在日本古典文學中代表*shi*這個音。（這些中文字稱為「漢字」，是日文從中文字借用的。）

B下面的書法字，是A下面那個漢字的一個變體，你看得出它們的相似之處嗎？（我看不出來。）E和F下面的兩行書法字，是C下面那個括號裡的漢字變體。這行就比較合理一點了，至少從E下面的前幾個字看起來是這樣。每個書法字都來自不同的古典日文文本，E下面第一個是最早的。它們和C下面那個字看起來最像，但隨著時間的推移，越晚的字就越往下垂，到了標示為F的那一行，「之」字的曲折已經幾乎完全消失了。

看著F那行字，並辨識出它就是C下面括號裡的字，需要多少練習呢？為了精通草書而投入畢生精力的人並不少見。如果你研究下一個漢字，也就是G下面括號裡的那個，會看到這個字的上半部看起來像個雙重十字架，下半部由四個成列的標記組成。草書字體保留了這項兩部分結構（見H和I行）。但就算在最早的例子裡，原始字體的下半部也被模糊化，成了粗糙的鋸齒形，而晚一點的例子（I下面那一行）更

是將下半部拉平成一條直線。G下面那個字的下半部四個小標記，是一個中文字，意思是「心」，所以在某種意義上，它的「心意」不但被汙衊，最後還被摧毀了。

困難並沒有就此結束，因為日本書法家喜歡把字連在一起寫，幾個字聚成一組。圖7.2是同一本書後面的一頁，讓我們看見垂直小括號內的平假名如何化為草書。右上角括號中的兩個平假名，在第一行產生了三種書體。就算你仔細觀察，也只能勉強看出上面那個平假名「こ」的兩道橫線殘跡。但這是多麼令人驚嘆的藝術形式啊！看看左下角最後一組：括號裡五個不同的字，含糊地化成了一條纏繞的線❸。沒有哪一種書寫系統像日本草書這樣放肆、任性地變形到幾乎難以辨識的地步，但在某種程度上，它也是一種任何人都能欣賞的東西。只有少數日本人看得懂它，大部分人多半都是像我這樣：欣賞它的平衡、它的流動感、以及它從冗長、乏味的平假名，化成顯然毫不費力的連續曲線時那種令人驚嘆的凝縮。

❷：《説文解字》：「萬，蟲也。」確實有考據認為這蟲就是蠍子。清代學者段玉裁注：「假借為十千數名，而十千無正字，遂久假不歸。」

❸：最後這組字「まいらせ候」其實是一個合略假名，本身就是一個縮寫組合字（類似春聯上寫成一個字的「招財進寶」，但更加簡略），一個字可以代表多個音節，江戶時期之前常使用。一九〇〇年後，明治政府下令停用。

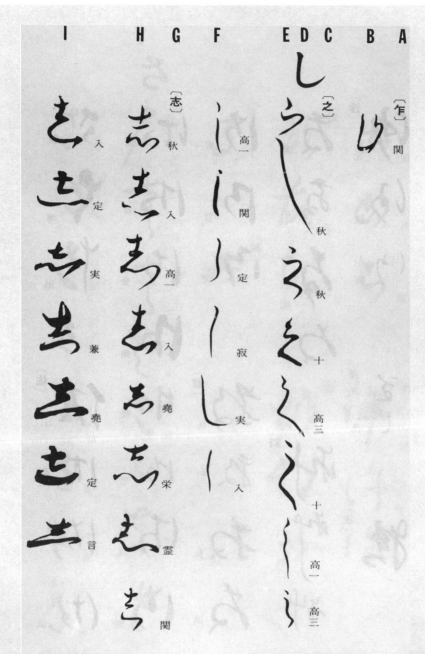

圖7.1

圖7.1：日本平假名「し（Shi）」的各種草書。

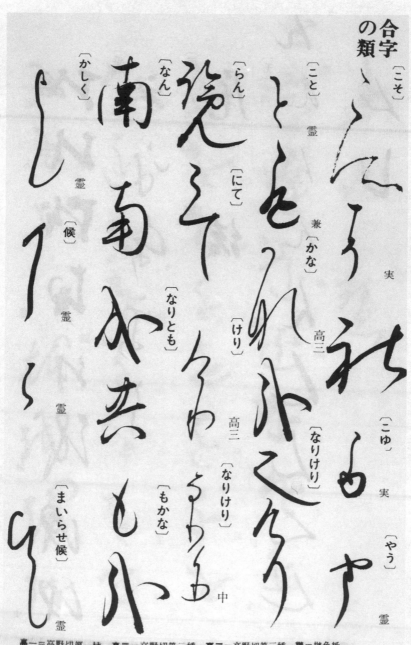

合字の類

〔こそ〕霊
〔こと〕霊
兼〔かな〕実
〔らん〕
〔にて〕
〔なん〕
〔かしく〕
〔こゆ〕実
〔やう〕霊
〔けり〕高三
〔なりけり〕
〔なりとも〕
〔なりけり〕高三
〔もかな〕中
〔まいらせ候〕
〔候〕霊
〔南〕霊
〔南〕霊
〔霊〕

高一＝高野切第一種　高二＝高野切第二種　継＝継色紙
秋＝秋萩帖　関＝関戸本古今集　倭＝御物本和漢朗詠集　松＝松頼切
十＝十五番歌合　入＝入道右大臣集（頼宗集）　元＝元永本古今集　広＝広田社歌合

圖7.2

圖7.2：組合平假名的各種草書。

如何看 [08]
埃及
象形文字

　　埃及的象形文字看起來很簡單——畢竟，它完全是圖畫構成的。然而這卻是一種複雜、困難的書寫方式。某些「圖畫」其實是和我們的字母作用類似的符號，但又略有不同：在字母表裡，每個符號代表一個子音或母音；而在埃及的「仿字母表」中，每個符號代表一個子音，也代表一個未定的母音。這張「仿字母表」很短，也很容易記（圖8.1）。表上有三隻鳥（埃及禿鷲、貓頭鷹、以及小鵪鶉），兩條蛇（一條帶角的毒蛇和一條普通蛇），以及三個身體部位（前臂、手臂正上方的一張嘴、還有腳）。其他符號大多是家用物品（木製或柳條編的凳子、籃子、罐子之類）。

　　可惜仿字母表只是埃及書寫文字符號中的一種。有其他符號代表兩個甚至三個子音的組合（稱為雙音節和三音節符號），還有別的符號代表「勇敢」、「吃」之類的意思，或者「法老」、「獅子」（嚴格來說，這些算是表意文字和象形文字）。所以在你開始學埃及語之前，必須先學好幾種不同的符號。

　　有些符號是**截頭表音文字**（acrophones）：也就是只取這些字的第一個子音，就好像我畫了一頭獅子（lion），是為了表示「l」這個音一樣。其他是一些限定的特殊符號，有助於解決可能的混淆——

就像我畫了一頭獅子，是為了確定你明白我寫的l、i、o、n代表什麼意思。有些限定符號可以確認這個人或這個正在被書寫的東西是什麼性別；還有一些符號識別的是詞性（就像在說：「這是個動詞」）；另外還有些符號會告訴讀的人，什麼時候必須讀出一個符號的聲音，什麼時候又是確實在指它呈現的那個圖像。

圖8.1：埃及仿字母表及其近似發音。

埃及禿鷲
（喉塞音）

貓頭鷹
m

山坡
k

籃子
k

水
n

開花的蘆葦
y

嘴
r

田裡的蘆葦屋
h

罐架
硬音 g

雙蘆葦花
y

前臂
（喉音）

亞麻捻的燈芯
h

胎盤（？）
loch 的 ch

繫繩
tsh

小鵪鶉
w

動物腹皮
loch 的 ch

麵包
t

腳
b

門閂
s

手
d

凳子
p

水池
sh

角蝰
f

折起來的布
s

蛇
dj

圖8.1

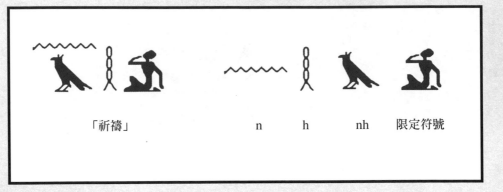

「祈禱」　　　　　　n　　h　　nh　　限定符號

圖8.2

　　舉個例子，埃及象形文字中「祈禱」這個動詞是以圖8.2來表示的。

　　這隻鳥一般稱為「珠雞」（並沒有列在圖8.1的仿字母表裡）。如果我是個古埃及抄寫員，正在寫一篇關於鳥類的文章，我可以用珠雞這個符號來表示「珠雞」。但同一個圖也可以當音節符號用，這種情況下，這個字的意思就完全不是「鳥」了：它只是一個發音為neh的符號，帶著像蘇格蘭語說「湖」（loch）這個字一樣的送氣h音。（埃及語跟古希伯來語一樣，母音是不寫的，因為原初的語言消失了，沒有人知道那個母音到底是什麼。為了方便，埃及古物學家在大部分子音之間都夾了一個母音e；即使「珠雞」這個符號嚴格來說只有nh，卻發成neh）。

　　埃及語的讀者必須有個提醒，讓他們知道這個珠雞符號意思並不是「珠雞」，而是nh這個音，為了達到這個目的，抄寫員可以從仿字母表裡取兩個符號加上去，以表示n和h的音。這兩個符號就是珠雞的限定符號，或稱**音補**（phonetic complements）。它們把n和h重複了一次，但也清楚表示這裡的珠雞應該被理解為一種聲音，而不是鳥。現代的埃及古物學家是這樣寫這三個符號的：

$$^{n}nh^{h}$$

　　把它當成一種提醒，告訴人們「多出來」的n和h之所以放在那裡，是為了要強調主要符號的意義。

　　為了讓「祈禱」這個動詞更完整，抄寫員會加上另一個限定符號，這個例子裡是一個指著自己嘴巴的男人。這表示其他符號是個說明詞性的字——特別是某種動詞。它提供了這個詞的結尾（i），然後，瞧！這四個符號就這麼拼出了「祈禱」。

　　這看起來似乎一再重複，也很耗時，但能流利閱讀埃及象形文字的人卻覺得這讓文本變得非常清晰。埃及語的符號幾乎

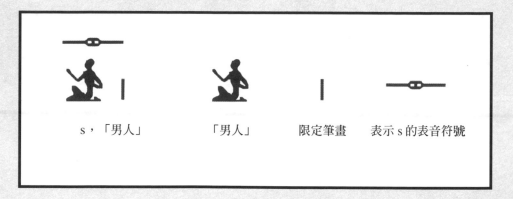

s，「男人」	「男人」	限定筆畫	表示 s 的表音符號

圖8.3

全部來自圖畫，但和圖畫又未必相關。仿字母表中的 *n* 音是水的圖案，而 *h* 音是一根拿來當油燈燈芯用的搓捻亞麻線，但讀者在讀這份仿字母表的時候，並不需要去想鳥、水或油燈。

這裡還有另外一個例子：這是埃及寫「男人」這個字的方式，讀作 *s*：

所謂的「限定筆畫」是一根短直線（|）；在這裡，它是指「男人」這個表意文字就是用來表示它描繪的實際對象，而不是習慣上會聯繫到的意思。換句話說，這個符號把男人的圖像字面化了，警告讀者不要把它當成別的東西或聲音符號。在早期的埃及語書寫中，抄寫員還可能從仿字母表裡取一個符號加上去，做為額外添補。「門閂 *s*」就是這樣一個符號，它是個門閂的圖樣，但表示聲音 *s*。這個例子中，用了兩種方式拼寫「男人」：限定筆畫告訴我們，實際上「這就是個男人的圖」；而「門閂 *s*」則提醒讀者埃及語中「男人」這個字的發音。這種方式一再重複，但很清楚。

要學習埃及語的仿字母表和其他幾十個常見符號並不難，有了這些知識，就能解出許多象形文字碑文的組成要素。（你不會知道內容在說什麼，因為下一步才是翻譯語言，但你會明白句子的結構。）

所有的重複，所有的細節，都是為了緩慢書寫而設計。所以毫不意外的，埃及書面文字也有了快捷方式和縮寫。後來的埃及文裡甚至還有一個彎彎的、向後傾斜的筆畫（\），意思是「這裡這個象形文字太煩人了，畫不出來」。幾個世紀過去，抄寫員學會了怎麼寫才能越來越快，最後，象形文字就化成了某種字體。但在天平的另一端，有些碑文卻精美至極，看起來就

圖8.2：埃及語動詞「祈禱」。

圖8.3：埃及語「男人」。

65

像散放著工具、鳥、蛇和人群的小型風景畫。在這種情況下，就很難不把符號看成畫了。圖8.4就是一個例子。

「外國」（1）這個符號，一般寫法是三個簡單凸丘，畫在一條底線上；而圖8.4這一個，卻在小丘低層和上方的陡坡都細細地畫上了灌木。山丘座落在灰藍色的基座上，可能是代表尼羅河。

「地平線」這個符號（5）通常是兩個凸丘間的一個圓圈，而圖8.4這一個，是個巨大的紅色太陽，在日落時分出現在西邊的地平線上。跟「外國」這個字一樣，沙漠也是粉紅色，綴著紅色的石頭。想像一個埃及人遠眺尼羅河，望著太陽往西部沙漠落下的景象，真是令人心蕩神馳。編號6是仿字母表裡的符號y，是個開花蘆葦的圖樣——如圖8.1所示。埃及繪畫和埃及文字充滿了自然的細節：一株西克莫無花果樹（2）、一個長著蓮花和花苞的池塘（3）、一枝蓮莖和蓮葉（4）、紙莎草（11）、一堆玉米（8）、一個深水池（9）、一根紅色樹枝（12）、甚至還有一片星空（13）、一朵蓮花（14），和一彎有明亮孤星為伴的細細新月（16）。

這些圖樣的高品質並不會為它們拼寫出來的句子增添字面上的意義，但它們總是承載了碑文記錄當時，屬於那個特定時間地點的心情、內涵和感覺。你可以觀察象形文字，並思考這些風格問題。「地平線」（5）的符號是不是記錄了某種當地的草木型態，或者某種當地風格？「外國」

（1）這個符號，是不是某個人對異國的特殊概念？我刻意把好幾個不同來源的象形文字一起放在圖8.1裡，並畫成不同的大小，以突顯每個符號的特點。

貓頭鷹這個符號看起來一臉好奇，這正是貓頭鷹常有的樣子；毒蛇符號（左下）很古怪，因為一對角被誇張成鬆軟的兔子耳朵了。不管這些字變得多麼簡潔有效率，象形文字的本質始終都是圖畫，也是文字。

埃及文字看起來很有圖畫感，但埃及古物學家卻很少關注它的視覺特質。艾倫・加德納（Alan Gardiner）的《埃及語法》是標準的入門教科書，用一句話精確地說明了埃及文字的圖畫結構。在第一課第一節裡，他提醒初學者要注意「努力讓象形文字對稱排列，不留下難看的空白」。但對其他作者來說，「象形文字系統……其實**就是畫**。」我更喜歡第二種看法，而且我也經常被象形文字中「隱藏」的圖畫吸引——這讓博物館埃及區的觀覽行程變得更加有意思。

66

圖8.4：埃及象形文字。底比斯，第十八王朝時期。

圖8.4

How to look at
egyptian scarabs

如何看 09

埃及聖甲蟲

　　另一樣被藏到博物館角落去的可愛物件是埃及聖甲蟲（圖9.1）。它們不大，甲蟲大小，形狀像埃及糞金龜，也許這就是博物館要讓它們遠離眾人視線的原因。但它們通常都雕刻得很美——頂部光滑細緻，底部平整，用來刻銘文。有些被當成封蠟印章使用，在官方文書的火蠟上留下印記；其他的則刻著彷彿有神力的符碼，但大部分都只是裝飾性質。假如你是個埃及人，生活在這些聖甲蟲製作的年代（大約在西元前二七〇〇年到西元前一世紀之間），你可能早就擁有一個或好幾個做為幸運符或身分識別用的聖甲蟲了。（刻著銘文的底部表面可以按進蠟裡，這就好像現在偶爾還會碰到的老式刷卡機，需要刷過信用卡，將浮凸卡號拓印在複寫紙上。）

　　因為某些聖甲蟲具有神祕的用途，於是學者們很想知道刻在底部那些裝飾紋樣的意義。它們真有什麼意義嗎？有個大多數埃及古物學家都摒棄的奇妙理論認為，這些「裝飾」其實是關於**阿蒙神❶**的祕密語句，這位神祇名字的意思正是「隱藏者」。這個概念在於，對一位隱藏的神來說，隱藏的訊息會比起用普通象形文字寫出來的簡單禱詞更有效力。有些聖甲蟲常常會刻一段稱作「阿蒙三字銘」的禱詞，讀作「ỉmn－Rˁ nb.ỉ」，即「阿蒙神是我主」。圖9.2和圖9.3中的那只聖甲蟲，象形文字卻神祕地變成了「毫無意義」的漩渦紋，像這樣的聖甲蟲，會不會是那句禱詞的法力

加強版呢？

　　圖**9.3**的聖甲蟲底部，是兩個相連的漩渦線條組成的針插方塊，總計有五個S形螺旋和六個U形螺旋（我把U形螺旋都標上了號碼）。左右兩邊都有一株紙莎草（P），彎彎的，被兩根象徵繩索的細線綁成U形（C）。為了找出這枚聖甲蟲的隱藏意義，這些彎曲的線條必須讀三次：第一次是螺旋，第二次是邊界線，接著第三次是繩

圖9.1：埃及聖甲蟲。

❶：阿蒙（Amun）：埃及主神，是八元神之一。形象為人形，戴著頭箍，其上筆直伸出兩根平行的羽飾。

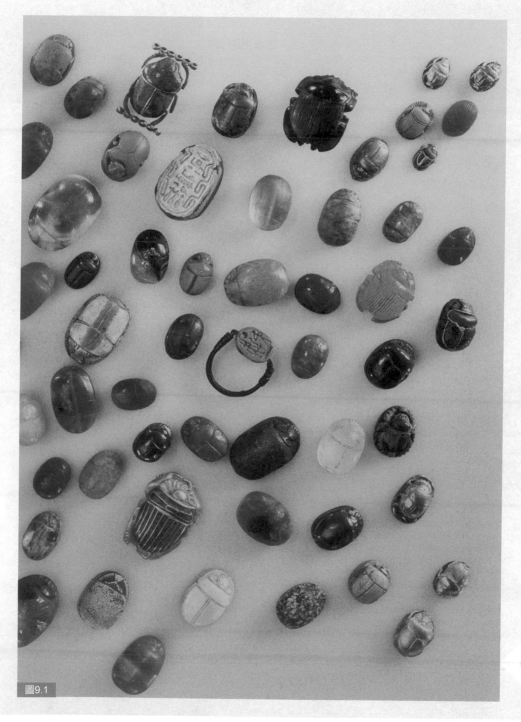

圖9.1

索。在埃及語裡，「邊界」這個詞的第一個音是 a，「螺旋」的第一個音是 m，而「繩索」的第一個音是 n，把這三個音拼在一起，你就得到了「Amn」。（更精確地說：「邊界」是 ı̄nh，由此產生一個 ı̄；「螺旋」是 mnn，由此產生一個 m；而「繩索」是 nhw，產生了 n，合在一起就拼出了 ı̄mn。）缺了「u」和稍有差異的母音並不礙事，因為埃及人書寫時只寫子音，不寫母音。而且把「Amun」拼成這樣也不是完全不可能，在埃及語中，用其他字的字首音來拼字是允許的。）

螺旋、邊界和繩索，組成了神的名字。剩下的禱詞「阿蒙神是我主」來自音值（phonetic value）為 ı̄ 的紙莎草，而從細繩和彎曲紙莎草結合的樣子來看，又彷彿形成了小籃子；在埃及語裡，「籃子」是「nb」，這樣就完成了「阿蒙神是我主」這個句子。如果有個句子藏在紙莎草裡，那麼它至少重複了兩次。這裡有兩只籃子和兩株紙莎草，足以形成兩個句子。這會讓禱詞更有效力；最重要的是，阿蒙神之名重複了至少五次，要是把所有的螺旋都算進去，說不定有十一次。如果密碼學理論無誤，這樣的設計就會像玫瑰經念珠一樣，讓阿蒙神之名不斷循環往復，因為觀看者的視線會隨著迷惑人的複雜漩渦紋樣，一次又一次地回到紙莎草和籃子上。

這是個很吸引人的理論，但提出這個理論的人很可能只是想太多了，埃及古物學家很早就一致反對這個看法。當威廉·

沃德（William Ward）說出以下這段話時，代表的是這個領域大多數學者的意見：「事實上，不管哪一枚聖甲蟲……都可能是為表示阿蒙神之名製作的。」儘管如此，還是有很多聖甲蟲把清楚的象形文字符號和明顯的裝飾元素混在一起；而且畢竟，阿蒙神就是「隱藏者」。下次你去有埃及文物的博物館時，仔細看看聖甲蟲，做出自己的判斷吧。

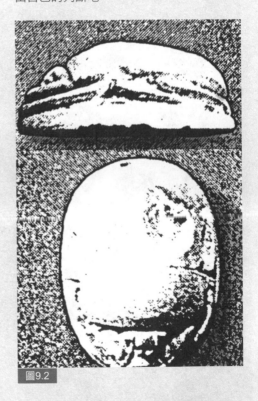

圖9.2

圖9.2：埃及聖甲蟲，側面和頂部。

圖9.3：埃及聖甲蟲，底部。

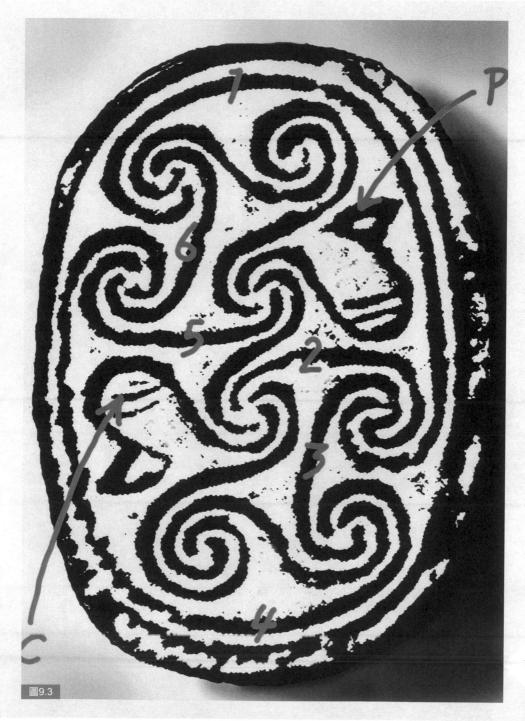

圖9.3

How to look at egyptian scarabs

71

How to look at
an engineering
drawing

如何看 〈10〉

工程圖

要看懂工程圖，並不需要什麼特殊訓練。只有三個障礙，其中兩個很容易克服。首先，工程圖看起來很複雜，是因為一切都是透明的，所以你可以看透一部機器，直到它最深遠的部位。其次是，一切都是壓平的，所以你需要在腦子裡重新建立出三維的立體形象。接著是第三點（也就是困難的那一點），你必須能在想像中啟動機器，描繪它們運作的樣子。（說來也奇怪，這些正是我在第五章裡描述的，看懂一張X光片所需要的技巧。你把前面句子裡的「機器」替換成「身體」，就能完美描述如何讀懂X光片了。至少，從這個意義上來說，身體確實就像一部機器：或者說得更精確點，我們經常把身體當一部機器看。）

圖10.1、10.2和10.3是把紗線纏到縫紉機梭心上的機器工程圖。機器時代有種情況很常見：幾乎沒人搞得懂這麼一個簡單的東西是怎麼做出來的。洗衣機、冰箱、汽車、洗碗機、縫紉機，或其他任何我使用的機械設備我都不懂，但我知道我**有辦法懂**，因為我看得懂工程圖紙。（電力和電路就是另一回事了，除了最簡單的電路圖之外我什麼都看不懂。）

縫紉機上的梭心是個金屬圓錐，紗線必須以特定方式繞上頭：底部的紗線要有均勻的厚度，然後朝梭心頂端逐漸變薄。如圖10.1所示，這是梭心的斷面圖。梭心非常易於旋轉，這就是工廠裡把紗線

纏在梭心上的方式：梭心旋轉，引導紗線從尖端纏到底部，再從底部纏回來。這種繞線方式跟釣竿捲線器的繞法是一樣的，但釣竿捲線器不適用於紗線梭心，因為它繞出來的整根線軸厚度是一樣的。想讓梭心上半部的紗線厚度逐漸變薄的話，需要更複雜的機器。

圖10.2展示了這部機器的結構。它有一個引線器（A），在一個固定的支架（C）上來回滑動。引線器由一支L形的**直角曲桿**（M-M）帶動。請注意，直角曲桿有三個支點，兩端各一，第三個在中間，也就是彎曲的肘部。讓它動起來的部件是**十字頭**（G）和一根橫桿（O）。它們的動作決定

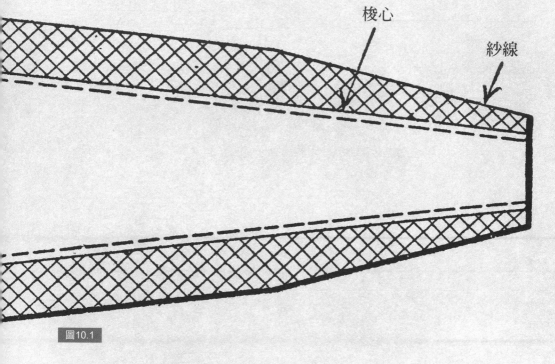

梭心

紗線

圖10.1

圖10.1：繞了線的梭心。

了槓桿在支架（C）上來回滑動的方式。

十字頭在兩條軌道（E、F）上來回移動。它由筒管軸（L）上的凸輪（K）驅動（如果你不知道凸輪是什麼，不要試著去查，直接研究這張圖比較容易）。最後這兩個組件（K、L）必須在三維空間中想像，它們位在軌道（E、F）後面——可以想成有個金屬圓柱體放在桌上；想像有個洞從這個圓柱體的縱軸直直穿過去，那麼這根金屬圓柱就成了一根管子。再想像有一根金屬芯或軸在這個圓柱體中運轉，這就是筒管軸（L）。如果你以某個角度切割這個圓柱體（不切到筒管軸），然後把它稍微扯開，就成了一個繞著筒管軸運轉的溝槽。如果把這個圓柱體的兩端切掉，溝槽兩邊只留一點點，結果就會是一個出現在（K）處的凸緣溝槽。想像這個圓柱和筒管軸黏合在一起，所以筒管軸（L）和溝槽（K）會一起轉動。十字頭（G）裡的支點（H）就在這個溝槽裡，所以當筒管軸（L）轉動的時候，支點和十字頭也會跟著左右移動。

學習工程圖的方法就是盯著看，盯著看，直到它突然迸出一個立體形象來（這些工程圖有點像立體圖——你需要的就只是放鬆，然後一直看下去）。在這張圖裡，筒管軸和溝槽（L、K）在最後面。支點（H）在筒管軸和溝槽前面的溝槽裡：支點實際上比看起來要離我們更近一點。十字頭（G）又更近，而L形的直角曲桿（M）是最近的。念工程的學生在學習看這些圖

的時候，考試會要求他們畫出立體的機器，彷彿他們要從不同角度來看。一個優秀的工程師可以從上方、下方、左邊、右邊……各種不同的角度把這部機器畫出來。一切取決於你能在腦子裡掌握這張圖到什麼程度。

靠著這些部件（也就是L、K、G、E、M、A和C，到目前為止我提到的所有部件），已經足以將紗線在梭心上纏出均一的厚度。筒管軸（L）轉動，接著支點（H）會沿著凸輪（K）移動，前後推動著直角曲桿（M），就像釣竿捲線器一樣。為了在梭心右半邊纏出薄一點的錐形，直角曲桿（M）也和一根橫桿（O）相連。這個連結裝置（m）叫做**羅拉**❶，是個小旋鈕，在橫桿（O）中一條挖空的溝槽裡移動。而這根橫桿又被接在（n）的一個固定支點上，另一端和一根梢釘（P）連結。還有個第二凸輪（Q），這是個上面挖了心形溝槽的盤子，梢釘（P）只能在這個心形溝槽裡移動。凸輪本身（Q）在一根背朝我們的輪軸（r）上轉動。輪軸和凸輪則由蝸輪（S）轉動。蝸輪這名字取得好：它們看起來就像條蠕蟲，而且適合以極慢速轉動物體。當（S）的**輪齒**❷和齒輪（r）咬合，整個凸輪（Q）就會轉動，但轉速比機器的其餘部位還慢。

所以問題是：機器啟動的時候，橫桿（O）的作用是什麼？凸輪（Q）是怎麼移動橫桿的？要弄清楚發生什麼事，你就必須想像裝配組件的動態。這張圖就像一張

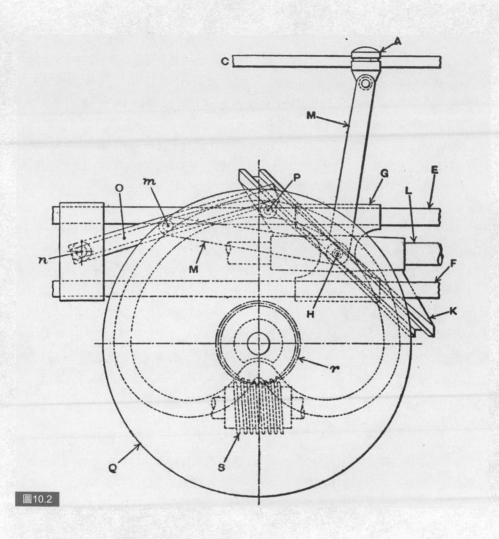

圖10.2

圖10.2：繞線機。

❶：羅拉：紡織業術語，是「roll」或「roller」的音譯，也就是「輥」、「軸」。

❷：輪齒（gear tooth）：指齒輪（gear）上一個個用於嚙合的凸起部位。

快照，捕捉了這部機器運行中的樣子。當
凸輪轉動的時候（順時針或逆時針無關緊
要），一開始橫桿（O）是不會動的。梢釘
（P）會持續在溝槽中移動，只要溝槽和凸
輪的邊緣保持一定距離，橫桿（O）都不會
動。直角曲桿（M）的上半部則可以沿著
寬寬的弧線自由移動。

等到凸輪（Q）轉得夠遠，梢釘（P）
就會開始朝凸輪的軸心走，以此拉動橫桿
（O）的一端。這表示橫桿（O）將會越來
越趨於水平。想像一下，當橫桿完全水平
的時候會發生什麼事──直角曲桿（M）會
形成一個完美的反向L；它左右滑動，會帶
動羅拉（m）沿著橫桿（O）左右移動。直
角曲桿在梭心那一端（A）的移動距離就會
短得多。

隨著凸輪（Q）繼續轉動，梢釘（P）
也會更往下走，直角曲桿末端（A）能移動
的距離就更短了。至此，梭心纏紗工作全
部完成。

當你能想像L形的直角曲桿（M）如何
在兩個不同的機械部件影響下移動，你就
知道自己看懂這張圖了。這種想像可能非
常煩人，像這樣的圖，有時候會用更抽象
的動態概略圖補充，圖10.3就是這樣一張
圖。它說的是一樣的東西，只不過以草圖
形式表示。線段（nP）就是橫桿（O），它
顯示了我剛才提到的三個位置：向上，水
平，以及往下傾斜。L形曲桿呈直角。十字
頭（G）不斷地讓曲桿從（H）點到左邊的
垂直線之間來回移動。當機器處於圖中所

示的位置時，梢釘（P）會固定在最上方，
這時候曲桿看起來會像直角（AHP）。當它
往左滑的時候，支點（H）必須保持在實
線上，所以它上半部（A）的移動距離等於
S1。接下來（第二階段）橫桿（nP）是水
平的，因此把直角曲桿從斷續線（也就是
有線段和點的那條線）的位置到左端移動
了較短的距離S。最後，當橫桿（nP）落到
水平線以下（也就是虛線），直角曲桿就會
從虛線的位置往左端移動S2的距離。引線
器（A）在梭心上移動的距離越來越短，將
紗線纏出錐形。精確的錐度則由心形溝槽
的形狀決定。

有些人覺得這種描述乏味到了極點，
對另外一些人來說，這卻是一種令人著迷
的享受、一個需要解開的謎題。人們已經
很擅長將紙上的機器具象化，這個圖例我
是從《設計師和發明家的巧妙機械構造》
（Ingenious Mechanisms for Designers and
Inventors）這本書裡找到的，書裡有好幾
百個這類的設計。這本書是給那些不需要
花太多心力就可以吸收基本要點的讀者看
的；在工程界之外，很少人懂得這些圖解
和工程圖有多繁雜，或者一張圖裡可以壓
進多少奇思妙想。要是你掙扎著讀完了這
章描述的東西，哪怕只有一半，至少也對
於這個讓工程師和機械師不斷忙忙碌碌的
東西有了一點體會。

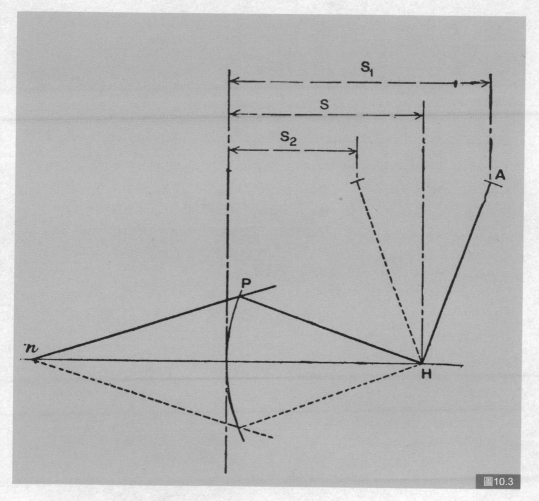

圖10.3

圖10.3：機械動態示意圖。

如何看 ⑪
畫謎

畫謎（rebus）是一種用看起來像句子的圖畫組成的謎題。週日版報紙和電視遊戲節目看得到它們，童書裡也有。然而在過去幾個世紀裡，畫謎可是非常嚴肅的東西。它們曾經模仿埃及象形文字而創作，但由於沒有人懂象形文字，所以畫謎也讓人覺得分外深奧神祕。有些人認為最深刻的思想只能透過圖像表達，因為圖像與真理有直接的聯繫（對比之下，文字就是人為的創造物）。沒有人確切意識到埃及象形文字底下隱藏著埃及的語言；他們覺得象形文字就是用什麼語言解讀都可以的圖畫。

文藝復興時期，畫謎和其他神祕的象徵性圖畫風靡一時。藝術家、學者和哲學家發明了一種外觀奇特、意義費解的圖畫，並隱約覺得埃及人必然也做過同樣的事。目前為止，最精妙複雜的畫謎是一本叫做《Hypnerotomachia poliphili》的書，可以大略譯成「**波利菲勒斯的愛情戰爭之夢**」 ❶。這本書無處不美，充滿了神祕感。它以拉丁文和義大利文混雜寫成，非常難懂，幾乎不可能翻譯。書本裝訂華麗，印刷精美，配著迷人的木刻奇特故事插圖。書一開始，波利菲勒斯睡著了。他從夢中醒來，但不久後又睡著，然後再度在夢中夢裡醒來。整本書都在他的夢中進行，除了最後一頁之外，那時他覺得自己找到了真愛——但當他想擁抱她時，他卻

醒了，發現自己孤單一人，空氣裡只餘一縷甜美香氣相伴。他的夢境充滿了奇異的象徵性人物和地點：一座內部有通道的破碎巨大人形雕像，通道上都標示了解剖學名稱；一隻中空的大象雕型，被一支巨大的方尖碑刺穿；一座階梯金字塔，上面有座在風中呼嘯的旋轉雕像。

圖11.1：弗朗切斯科・科隆納《Hypnerotomachia poliphili》書中的一頁，一四九九年。

❶：本書另譯為《尋愛綺夢》，一四九九年十二月在威尼斯印刷，作者不詳。然而有人發現，將書內每一章的第一個字母抽出排列之後，會變成「PO-LIAM FRATER FRANCISCVS COLVMNA PERAMAVIT」，即「弗朗切斯科・科隆納弟兄深愛著寶莉拉」，因而推定作者即為弗朗切斯科・科隆納（Francesco Colonna）。

retico basamento in circuito inscalpto dignissimaméte tali hieraglyphi.
Primo uno capitale osso cornato di boue, cum dui instrumenti agricul-
torii, alle corne innodati, & una Ara fundata sopra dui pedi hircini, cum
una ardente fiammula, Nella facia dellaquale era uno ochio, & uno uul-
ture. Daposcia uno Malluuio, & uno uaso Gutturnio, sequédo uno Glo
mo di filo, ifixo i uno Pyrono, & uno Antiquario uaso cú lorificio obtu
rato,. Vna Solea cum uno ochio, cum due fronde intransuersate, luna di
oliua & laltra di palma politaméte lorate. Vna ancora, & uno ansere. Vna
Antiquaria lucerna, cum una mano tenente. Vno Temone antico, cum
uno ramo di fructigera Olea circunfasciato. poscia dui Harpaguli. Vno
Delphino. & ultimo una Arca reclusa. Erano questi hieraglyphi opti-
ma Scalptura in questi graphiamenti .

Lequale uetustissime & sacre scripture pensiculante, cusi io le interpretai.

EX LABORE DEO NATVRAE SACRIFICA LIBERA
LITER, PAVLATIM REDVCES ANIMVM DEO SVBIE-
CTVM. FIRMAM CVSTODIAM VITAE TVAE MISERI
CORDITER GVBERNANDO TENEBIT, INCOLVMEM
QVE SERVABIT.

圖11.1

數字	波利菲勒斯的描述	波利菲勒斯的拉丁譯文	我的翻譯	涵義	象徵
1	繫著農具的牛頭骨	EX LABORE	勞動之後，	勞動	公牛或乳牛的頭骨是對死亡的提醒，也是一種古典建築的裝飾
2	山羊腳架上有座燃燒的祭壇，上面有一隻眼睛和一隻禿鷹	DEO NATURAE SACRIFICA	向自然之神獻祭	神，自然，獻祭	神有時會以一隻眼睛做為象徵，因為祂是全能的
3	盆子	LIBERALITER,	自由地	自由	灑酒祭神
4	正在倒酒的酒瓶	PAULATIM	你將因此逐漸	逐漸	沒有神祕的象徵意義——細頸酒瓶倒酒比盆子要慢一點
5	紡錘上的紗線球	REDUCES	領回	領回	這讓人想起幫助雅典國王忒修斯走出迷宮的那條阿麗雅德妮之線
6	繫著絲帶的古瓶	ANIMUM	你的靈魂	靈魂	靈魂的古老融合，靈魂存在瓶子裡
7	有著一隻眼睛的鞋底，插著棕櫚和橄欖嫩枝	DEO SUBIECTUM.	順服於神。	順服於神	再次以眼睛象徵神。棕櫚和橄欖可能指的是神之國的和平豐饒
8	綁住的錨	FIRMAM	安全	安全	象徵神聖保護下的安穩、道德和智力的美德，對神的信心，以及希望
9	鵝	CUSTODIAM	庇護	庇護	讓讀者想起因為警覺而拯救了羅馬共和的鵝群
10	單手拿著的古油燈	VITAE TUAE	你的生命	生命	燈象徵生命或靈魂
11	繫著橄欖枝的古船舵	MISERICORDITER GUBERNANDO	將獲得慈悲的指引，	慈悲的指引	舵就是指引
12	兩支用絲帶繫在一起的爪鉤	TENEBIT,	掌握住	抓住	爪鉤是用來抓住東西的
13	一隻被綁住的海豚	INCOLUMEMQUE	而且毫髮無損地	毫髮無損	希臘詩人阿里翁是被一隻喜愛他歌聲的海豚從海裡救上來的
14	一只關上的寶箱	SERVABIT.	受到保護。	保護	寶箱象徵保護

英雄波利菲勒斯在這片風景中穿梭，看著這些東西，想知道它們可能代表的意義。他看見各式各樣的銘文，有拉丁文、希臘文、希伯來文和阿拉伯文，還有 些銘文只有圖畫。最不尋常的一篇銘文是個長長的畫謎，或者說是偽象形文字，是在他爬階梯要進入中空大象時發現的。

銘文完全難以理解（圖11.1）。波利菲勒斯幫我們描述了符號（在頁面上方），接著做了翻譯（在下方）。他把自己的詮釋用大寫字母寫出來，彷彿另一面古代碑文。偽象形文字非常複雜，我在表格裡概括了其涵義。左邊是波利菲勒斯對每個圖樣的描述，接著他翻譯成拉丁文，我再翻譯成英文。他把畫謎變成了一個長句子，你只要看第四欄的翻譯就可以懂了。

就像夢中夢一樣，這是一個謎中謎，因為你必須弄清楚波利菲勒斯是怎麼翻譯這些銘文的。第四欄給了我們答案——每個象形文字都有寓意，這些概念必須擴充成一個完全符合語法的句子。（我還添了最後一欄，把首次讀《波利菲勒斯的愛情戰爭之夢》的人對符號可能有的聯想列了出來。）

這看起來似乎已經是個詳細的解釋了，但以這樣的謎團來說，總有更多東西能看。頭骨代表一切辛勤勞動的共同結局，也因此為工作這個概念增添了一定的諷刺意義；但有沒有可能，它也代表了拉丁文的「EX」，也就是勞動「之後」呢？為什麼是兩支農具，而不是一支呢？農具重

複兩次，是為了提示工作的單調乏味嗎？還是說這麼做只是為了裝飾上的平衡？絲帶呢？工作的概念和死亡的概念是相連的，而且畫謎還用絲帶把圖綁在一起。但絲帶會不會也是一個暗示，告訴我們應該把好幾個圖結合成一個意思呢？

要是你選擇不跟隨波利菲勒斯的描述會怎麼樣？你能從這幅畫謎裡拼出別的句子來嗎？

描述，翻譯，意義，象徵——四重保密。《波利菲勒斯的愛情戰爭之夢》是一本令人驚嘆的書，裡面的謎可以解上一輩子。它的世界非常精細，具有美麗的平衡，就像一座夢中的完美紙牌屋。這本書產生了許多後繼者，一直到古怪浪漫的電腦遊戲如《迷霧之島》（Myst）和《神祕島》（Riven）都是它的徒子徒孫。但從來沒有人做出過和它一樣複雜的畫謎，而這些畫所隱藏的真正意義，也從來沒有人能更進一步確定。

如何看 12

曼陀羅

曼陀羅（maṇḍala）是一種冥想用的西藏宗教圖像。一九二〇年代，精神分析師卡爾・榮格（Carl Jung）發現了曼陀羅，並開始在治療過程中使用。他讓病人畫畫，接著他會分析這些畫，從畫中找出他們無意識的想法。就榮格對於這個字的理解，曼陀羅指的是任何帶有符號的圓形圖像，從中世紀教堂的圓窗到**納瓦霍沙畫**❶都包括在內。榮格的解釋幾乎取代了原來的意義。真正的西藏曼陀羅是非常有趣而複雜的東西，討論它們的文章相當多。我在本書最末也列了一些書；但這一章的主題是西方所理解的曼陀羅（mandalas），也就是沒有梵文變音符號的曼陀羅。

一九五〇年的前幾年，榮格治療了一位他稱為「X小姐」的女性。她第一次來找他時，帶了一幅自畫像給他看（圖12.1）。她那時剛回到她媽媽的祖國丹麥，希望能和媽媽重新建立某種聯繫感。（榮格說，她跟許多從事學術研究的女性一樣，有一個正面的父親形象，和一個冷淡疏遠的母親——她是「爸爸的女兒」。）在丹麥那段期間，那兒的景色強烈影響了她，讓她覺得自己「被困住了，萬分無助」。在她的畫裡，「她察覺到自己的下半身陷在地底，死死地卡在一塊岩石裡」。

到了下一次諮詢，她出現了重大進展。當時她給榮格看了一幅畫，主題是相同的海岸，但有一道閃電打在一個發光的球體上（圖12.2）。原先，她已經深陷在她曾經想遺忘的生活裡；而到了第二幅畫，她的樣子變了——她不再具有寫實的形象，成了一個球體。

對榮格來說，曼陀羅必須是圓的，因為它象徵一個人的內心生活，這是個微觀世界——它本身就是一個小宇宙。當X小姐

圖12.1：X小姐的畫作之一。

圖12.2：X小姐的畫作之二。

❶：納瓦霍族（Navajo）是美國西南部的一支原住民族。他們的沙畫是一種治病儀式，以彩沙為原料，沙漠大地為畫紙，巫醫以手指拈沙作畫，病人坐在畫的正中央，儀式結束之後便將整幅畫推毀。

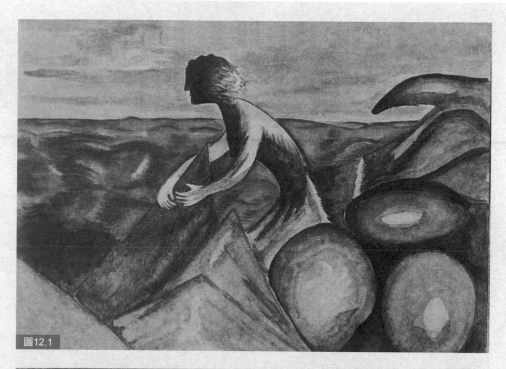

圖12.1

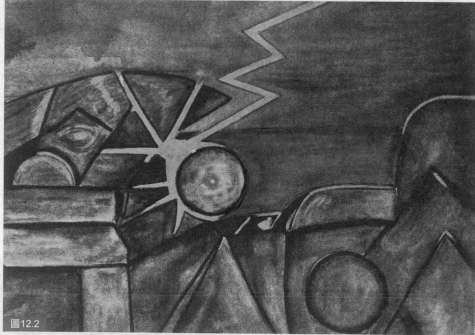

圖12.2

將自己凝縮成一個球體的時候，也踏出了繪製曼陀羅的第一步。回頭看第一幅畫，顯然她對這個概念略有所知，因為圖畫周圍有些石頭畫得圓圓的，幾乎是球體；彷彿這些石頭是被困在同一片陰沉海岸上的其他人，或者說，這些石頭就是她自己的翻版。連她的身體也像石頭一樣圓圓的，彷彿扎根在地。榮格把第二幅畫裡的圓石看成X小姐最親密的兩個朋友，和她一樣被囚禁在同樣黑暗的底層。他說，金字塔形物體上閃爍的光，正是X小姐心靈湧向意識層面的潛意識內容。

在她把自己看成球體的那一刻起，她也看見了自己能逃脫。球體被閃電擊中，脫離了其他石頭。對榮格來說，這是至關重要的時刻，因為這表示X小姐已經脫離了母親的影響，至少足夠讓她開始認為自己是一個獨立的個體。「烈焰閃光，」他說，「把心靈從黑暗的潛意識底層分裂出來了。」

榮格把X小姐的經歷和德國文藝復興時期的神祕主義者雅各‧波墨（Jakob Böhme）的著作相提並論。波墨曾詳細記述了自己某次震懾的經驗，在那次經驗中，他感到自己裂成了兩半。起初，他把自己想像成一種「黑暗物質」，相當於X小姐畫裡的濕冷岩石。「當烈焰閃光接觸黑暗物質的那一刻，」他寫著，「真是恐怖至極。」他徹徹底底改變了，他畫了球體（圖12.3左上）表示自己的新狀態。下半部的杯狀圖案是「憤怒中的永恆本質」，也

就是「居於己身之中的黑暗王國」，而有十字架的上半部是「榮耀的王國」。波墨用了煉金術符號，幫助他將發生在自己身上的事情形象化，他還把上半部稱為「硝鹽」（salniter），這是一種煉金術的原料，榮格將它解釋為「墮落前的極樂之地和純淨無瑕的身體狀態」。波墨的圖解是一幅他靈魂的新型態自畫像，而對榮格來說，這就是完美的曼陀羅。

然後，榮格一個接一個在符號後頭加上符號，以球體圖演奏出某種主題和變奏。他把它比作古老的化學符號，像是硃砂、金、石榴石、鹽、太陽（Sol）、銅——「賽普勒斯女神」，也就是**維納斯❷**——甚至相當平常的化學物質如酒石酸和酒石。這裡面有許多東西都是「閃耀如燒紅的炭」，就像X小姐那個發光的球體一樣。榮格對煉金術進行過廣泛的研究，對他來說，這些符號每一個都具有特殊意義。例如，黃金有時候會以中心有一個點的圓來象徵，而這個符號又是完美心靈的終極標誌。這個點是心靈恆常不動的中心，正如榮格所說，它出現在全世界許多文化中。他認為這是個巨大的謎，還說它「完全不可知」。鹽對煉金術士而言也很重要，榮格注意到它如何融合天地兩個半球，將它們組合在一個符號裡。

幾頁之後，這些符號（還有更多我沒有一一指名的）組成了一種令人興奮的混合物。在榮格看來，這顯示了波墨和X小姐都經歷了一場根本的、變革性的經驗：

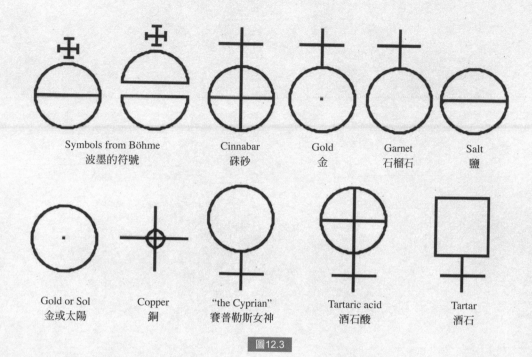

| Symbols from Böhme 波墨的符號 | | Cinnabar 硃砂 | Gold 金 | Garnet 石榴石 | Salt 鹽 |

| Gold or Sol 金或太陽 | Copper 銅 | "the Cyprian" 賽普勒斯女神 | Tartaric acid 酒石酸 | Tartar 酒石 |

圖12.3

一種撕開「圓形物」（the rotundum）的強烈裂解，這個「圓形物」正是最初的自我感，來自黑暗、潛意識的底層。然後，心靈就可以自由地理解自己。X小姐後期創作的所有曼陀羅都是圓形物的圖樣，特別是描述這個圓形物內部結構的圖樣。一旦她從自己潛意識感覺的「一團混亂」中解脫，她就能開始進行榮格所謂的「個體化」——一段讓自我協調和平靜的漫長過程，讓自我的所有部分彼此建立平衡關係。

不喜歡榮格的人們抱怨他的符號太漫無邊際，到最後，每樣東西表示的都是另一樣東西，這確實是榮格式分析的某種危險。他的追隨者則酷愛他帶來的符號所承載的奇特濃厚意義。

圖12.3：榮格用來解釋圖12.2的符號。

❷：古代賽普勒斯盛產銅礦，因此人們將銅稱為aes Cyprium（賽普勒斯金屬），拉丁語中的cuprum和英語中的copper都由此演變而來。而賽普勒斯是愛與美之女神維納斯的聖地，所以她也被稱為賽普勒斯女神。

❸：哲學家之卵（philosopher's egg）：指中古歐洲的煉金術士在提煉化學物質，產生化學變化時，尤其在最後一個步驟，重要的金屬即將提煉出米時所使用的容器，通常指一種略呈球形的玻璃或陶土燒瓶。

85

談到第二幅畫時，他說：「她重新發現了**哲學家之卵**❸的歷史同義詞，也就是圓形物，圓形，人最原始的形式，或如索西莫斯（Zosimos）所說的『στοιχειον στογγνλον』，圓形元素。」大量的符號向許多方向展現意義，對某些人來說這似乎有點不受控制，但對其他人而言卻是無比豐富。這裡還有影響力的問題，因為X小姐顯然在接受榮格治療前就讀過一些他的著作，所以知道對方可能期待自己拿出什麼東西。在她那幅突破性的畫作之後，她又繼續畫了幾十幅曼陀羅，並繼續在榮格那兒治療了許多年。

後來的曼陀羅之中，有一個暗示了可能性（圖12.4）。這是她的第七幅畫，現在她已經完全專注在自己身上了。她畫了幾幅畫，畫中的曼陀羅都被一條黑蛇圍著，但現在這條蛇已經被吸收掉了，它的黑暗籠罩著曼陀羅周圍的一切，甚至滲入了曼陀羅的中心──也就是她心靈的中心。圖像的四分切割方式顯示她已經達到一個更高階的狀態（波墨的「曼陀羅」只分成兩部分）。中心有個順時針方向旋轉的金色小風車，表示X小姐正試圖要意識到她心智中被隱藏的部分。（如果是逆時針旋轉，表示她正轉向她的潛意識。）

曼陀羅周圍的金色「翅膀」和一個金色十字架相連，榮格認為這是一個充滿希望的徵兆：「它產生了一種內在聯繫，」他說，「這是一種防禦，以抵抗滲透到中心的黑暗物質散發的破壞性影響。」因為十字架

象徵苦難，整個曼陀羅多少有種「痛苦地懸吊著」的氣氛；X小姐覺得自己是「在內心孤獨的黑暗深淵上方維持平衡」。有幾個我在圖12.3收集的符號再度在這個曼陀羅中出現。榮格提到了酒石酸，並指出「酒石的氣息」（spiritus tartarus）意味著「**地獄的靈魂**」❹。他又補充說，銅的符號也是紅赤鐵礦的符號，稱為「血石」。換句話說，X小姐揭示了一個「來自地下」的十字架，也就是一個正常基督教十字架的倒置版。它代表苦難，然而是一種內在、黑暗的苦難，而不是外在的苦難。

根據我的經驗，讀榮格著作的人相對少，特別是那些較深奧的書。但他的思想已經廣泛傳播（喬瑟夫‧坎伯〔Joseph Campbell〕就是個突出的例子），還有許多人──像是藝術家、設計師、建築師，都心醉於圓形、對稱的形式。從標誌到玫瑰窗，到捕夢網，每一樣都借鑑了榮格首先闡述的相同形式內涵。誰又能說這些東西沒有充分反應出設計師的所思所想呢？

圖12.4：X小姐的第七幅畫。

❹：在古希臘神話中，天神宙斯囚禁泰坦巨神的地方就是塔爾塔洛斯（Tartarus，與酒石同字），意指冥界的最底層，後世也引申有地獄之意。*Spiritus*在拉丁文中意思是氣息、呼吸，或神為人吹入的那一口氣，後世引申為精神或靈魂。

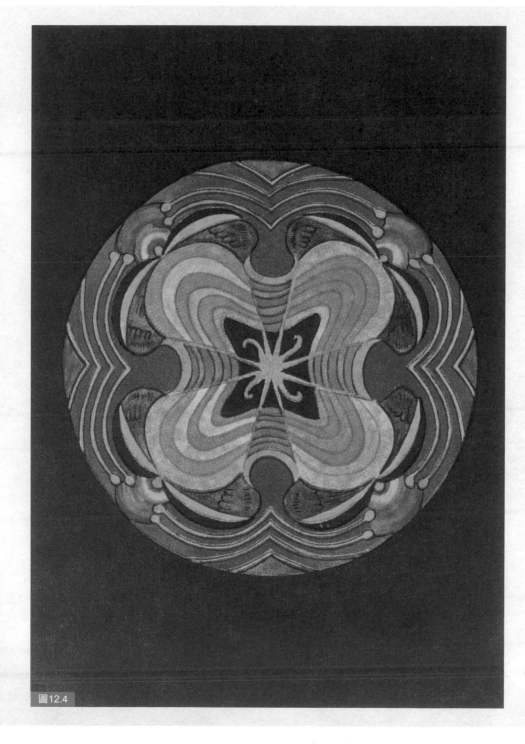

圖12.4

如何看 ⟨13⟩

透視圖

事實上，你看見的每一張照片都是透視圖：雜誌裡的每一張照片、每一個廣告看板、每一張家庭快照、每一部電影裡的每一個場景、電視裡的每一個畫面。唯一不合透視原則的照片是用魚眼鏡頭拍攝的照片、經過數位處理的照片、以及某些（藝術條款特許的）畫作。中世紀的繪畫是不遵守透視原則的，更古老的日本和中國繪畫也是。但時至今日，要找到一幅不遵守透視原則的畫已經不容易了。就算是拼貼畫，也常常只是透視圖的集合。

世界上大多數人都是看著透視圖長大的，對數以百萬計的觀看者而言，透視圖看起來不但自然，而且正確。正因為如此，沒有多少人知道透視圖的道理，這件事十分令人訝異。你可以試試這個實驗：在這一頁的空白處隨手畫一個小小的立方體。（不要太注意圖13.1，這只是想看看你會自然畫出什麼樣的立方體）。取你畫的立方體的邊，將它們的線條延伸。我試了一下，得到了這樣的結果：

這個立方體不合透視原則。透視定律是非常嚴格的，而且據說，要是某些線條在現實生活中是彼此平行的（就像我想像的那個現實立方體上的線），那麼它們必須收斂到一個單點上。我畫的線裡頭有一條偏離那個點太遠了。

透視法充滿了規則；比如說，允許立方體前面的邊彼此平行。但所有規則最終都歸結為一，如圖13.1所示。

想像這張圖是一片平坦的地板，你站在上面。假設你和EC這條線差不多高，那麼如果你在這片地板上站直了，你的頭會在E點，而你的腳會在C。再想像一下，地上這個長方形是一扇窗，一個地板上的開

圖13.1：立方體透視圖，一七五五年。

88

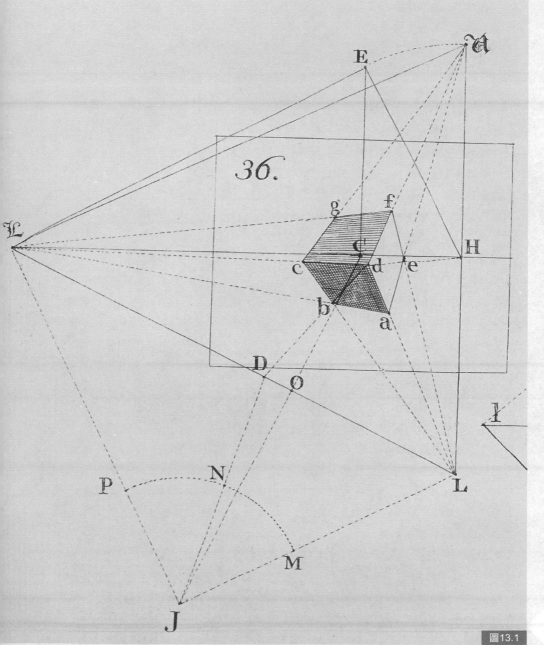

圖13.1

口,你透過這片地板看著那個浮在底下的立方體。立方體的大小無關緊要:它可能有大約六英尺寬,也可能有一個星球大。它離我們有多遠也不是重點。

想像你自己站在這扇窗的中央,直視底下的立方體,雙腳踩在字母C上。如果你想把這個立方體的輪廓畫在窗上,就會得到這幅畫裡的樣子。這是透視法的一個奇蹟:要是你到窗邊,用一支蠟筆描出你看見的東西,就會自動得到一張符合所有規則的透視圖。如果你把立方體的每個邊向四面八方延伸,把這些線畫在地板上,它們就會像這張圖顯示的,在 **L**(左邊那個)、**L**(底部那個)、以及 **A**(右上方)三個點會合。你必須想像那些線都畫在地板上,而你就站在那兒看著它們。

現在的訣竅是,想像在地板上搭出一個小帳棚似的結構。假設三角形 **L**EH 是一片壓克力板,以 **L**H 這條邊線鏈接在地板上。如果你把這面壓克力掀起來,你就會正對著它,眼睛正好看著E點。三角形 **LL**J 是另一塊這樣的壓克力板,以 **LL** 這條邊線鏈接在地板上。如果你把它掀起來,它的頂角J就會碰到頂角E,兩塊三角形壓克力板就會形成一個小帳棚。(在這個點不會給你太多空間,除非你繞到另一邊去。但你的眼睛必須保持在金字塔的頂點,這樣你才能從同一個位置俯瞰立方體。)

這是個解釋透視單一法則的設置。請注意從立方體邊緣往左延伸的線,它們會全部在 **L** 點匯合。也許你並沒有料想到,

但在現實中,三角壓克力板 E**L** 這條邊線和立方體的gf、cd和ba這三個邊都是平行的。換句話說——而這就是透視定律——如果從你的眼睛畫一條想像的線,一直延伸到你正畫著的那片地板表面,那麼這條線接觸表面的地方,也會是這條線和所有與之平行的線所匯聚的地方。如果你覺得這把你弄糊塗了,那你並不孤單——透視法發明之後,過了一個半世紀才有一個人發現了這個法則,而到這個法則廣為人知,又花了一個半世紀。即使到了今天,大部分學習透視法的藝術家和建築師也不學這個(這部分工作他們多半讓電腦代勞)。

你也可以如此思考這條法則:如果你正在畫這個立方體,卻不確定邊線會匯聚在哪裡,你只要從眼睛的位置往你畫圖的平面畫一條假想線,和立方體的邊平行,就能找到它們匯聚的點。當三角壓克力板向上擺到適當的位置,只要有了從你的眼睛到L點這條線,就能確定fe、da和cb這幾條線匯合的點了。

在實際畫透視圖的時候,架構出立體三角形是很沒有效率的事,因此繪圖的人會將這些三角形轉平,貼在紙面上,就像這張圖一樣。這個步驟稱為「翻轉」(rabatment),十九世紀時,這是藝術家的基本知識。如果你明白為什麼角 L**J**L 和角 L**E**H 都是直角,你就知道自己懂得這個原理了:因為它們必須和立方體有相同的方向。如果你知道畫這幅畫的人如何使「線段 A**H** 等於線段 E**H**」,而定下第三個消失

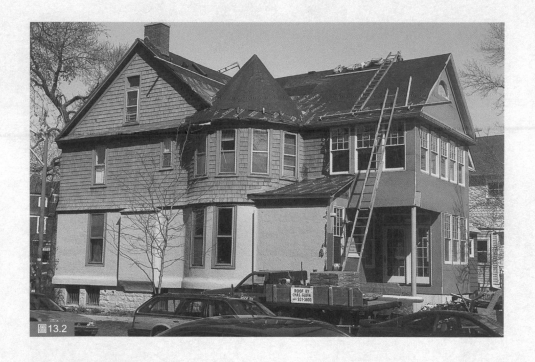

圖13.2

點的位置——**A**點，那麼你對翻轉的原理已經掌握得相當不錯了。

即使你弄不懂基本法則，也可以透過觀察線條匯聚的方式理解一般的透視圖。像**L**和**A**這樣的點，稱為消失點。請注意線段df和cg是在同一個平面上，線段dc和fg也是——它們都位於立方體的頂面。結果我們會發現，畫在立方體頂面的任何一組線，都會匯聚在線段**LA**上的某個地方。如果我在立方體的頂面上畫一個棋盤，那麼所有的線都會指向**L**或**A**；但更有趣的是，要是我在頂面上隨意畫兩條平行線，它們就會在**LA**這條線上的某個點匯合，這條線因此被稱為消失線。每個平面都有消失線，一個平面上所有的平行線都會消失在消失線上的某個地方。

這些東西都非常抽象，絕大多數和透視相關的書多半如此。以下是一個實際點的例子（圖13.2）。幾乎所有建築物都可以拿來做透視的示範；你唯一需要做的就是站著不動，想像線條的走向。

首先，看看房子的右側，想像出所有的水平線——門廊地板，門廊頂，所有窗戶的窗臺、窗楣、窗框，以及頂部簷口的線條。如果這些線全部往外延伸，最後會

How to look at perspective pictures

圖13.2：芝加哥的某棟房子，一九九八年冬。

在一個單一的消失點匯合，我在圖13.3中把這個點標示為A。（大多數情況下，消失點會離物體很遠，所以我做了一張比例小一點的圖和大圖搭配說明。）

接著對房子前面所有的水平線也同樣這麼想像──門廊地板前緣、門廊屋頂前緣、窗戶和簷口，接著往左，地下室窗戶、裁切線，以及木製牆板的每一條水平線。所有的線會在距離更遠的B點匯聚（當你在戶外這麼做，而不是在照片上畫線的時候，拿一支鉛筆測量線的走向會有幫助）。AB點之間的水平直線就是地平線。如果你多少算是正對著建物看的話，那麼垂直線看起來依然是垂直的，就像這張圖裡的垂直線一樣。假如你是抬頭看著一座摩天大樓，那就必須在天空增加第三個消失點。

同樣要注意的是，所有和房子前面平行的水平線都會匯聚在B點，包括煙囪上、甚至是右側背景裡那棟房子上的線條。只要房子彼此是平行的，它們的消失點就會重合。同樣的道理也適用於任何和這條街平行的街道上的所有房屋，即使它們位於視線之外幾英里遠也一樣。

這是簡單的部分。當你考慮到其他平面的時候，透視法就變得更有趣了。房子右側屋頂看得見的部分也形成了一個平面，那片平面上有些線條是水平的，而且和房子前面牆壁的線條平行，所以它們也會在B點消失。但那些直直往上斜的線，比如說標示為x的那條呢？以下是對它的分

析：斜線x不但位於屋頂那個平面，**而且**也在房子右側形成的那個平面上。想像有更多和x平行的線條，然而是畫在右側那棟房子上；我在y處畫了一條。所有的線都會在空中某個地方消失，就在消失點A的正上方。因此，直線m就是房子右側所有可能平行線的消失線。C點也是屋頂上所有可能和x平行的直線的消失點。直線m是房子右側任何一組平行線的消失線；同樣的，畫在屋頂上的任何一組平行線都會在BC這條線的某處消失。上面那個梯子兩邊的延伸線也可能在C點消失。（底下還有一個梯子，我等一下再講。）

從我站的地方看不見屋頂的另一面，但它的線條會往**下**延伸到地平線之下的消失點。w這條線就是一個例子。因為屋頂是對稱的，所以和w平行的線都會在D點消失，而D點就在A點下面，與上方的CA線段等長。

在房子的左端，像z這樣的屋頂線條會往上延伸，在E點消失；而另一邊的線，像是v，會往下延伸，在F點消失。

這棟房子還有一些平面跟右手邊屋頂（有梯子的那個）很像，但沒有那麼陡。其中一個就是門廊左側附加的那片小屋頂。它的水平線會在B點消失，但它大部分的直線條，比如說右手邊的簷口，則會在DAC這條線上某個高於地平線但低於C點的

圖13.3：消失點和消失線的圖解。

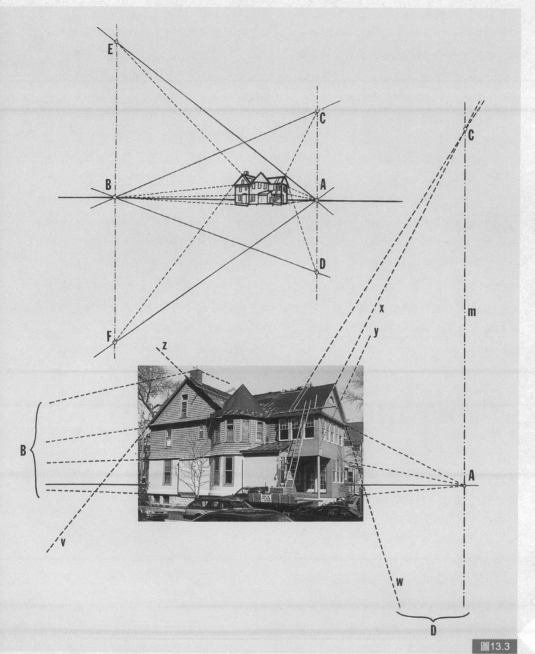

位置消失。然後是下方的梯子：它也會形成一個平面，而且是所有平面中最陡的一個。它的水平線（也就是梯子的橫桿）會在B點消失，但梯子兩邊竿子的延伸線會在一個非常高、高於C點的某處消失。

一旦你研究過一棟房子，發現了主要的消失點，那你也許會試著想像一下和這些點相關的消失**線**。如果你把圖13.3的房子側轉（這樣的話，右側是朝我們的），線條m就成了一條完美的地平線，而通往A和C的虛線就像鐵軌，房子右側的窗戶甚至還提供了一些枕木。在不那麼清晰的情況下也是如此。房子右側的屋頂（比較高的梯子靠著的那一片）有一條消失線BC。如果你畫出屋頂表面和它的消失線，並且在腦子裡把畫面中的其他部分都抹掉，你會發現自己正在畫一條新的地平線（BC），而屋頂就像一塊長方形，放在一片無限大的平原上。然後，比較高的那架梯子就會像另一組鐵軌，而且軌道必須在這條地平線的某個地方消失。

每個平面和它的消失線都是這樣的；就好像它們本來是片平坦的平面（或平原），之後才被傾斜到目前的位置。你甚至可以想像不在視線範圍內平面的消失線，像是右側屋頂後面延伸出去的消失線BD。我在小圖示上又畫了幾條線，只要一會兒，你就能看出大照片和圖示裡房子周圍所有的消失線了。最重要的是，這些平面並不是分開的：它們全都組合在一起，就跟那種可以來回開合、顯示不同數字和運勢的摺紙玩具一樣。

透視是很枯燥的東西（這毋庸置疑），但是，一旦你理解了這些原則，你就會開始以截然不同的眼光看事物。每棟房子可見的邊線和屋頂都會成為無限不可見平面的一部分；所有平面都會在消失線上相交。每棟平凡無奇的房子，都會將自己展現為更大結構的一部分，你就能描繪並感受定義這個結構的每個平面和每個點。這種感覺是很有趣的；透視法非常精確，非常理性，但它這麼複雜無情地把世界分割成幾何形狀，也可能會讓人出現幽閉恐懼症，而且疲乏不堪。在這本書所有和看相關的事物裡，我從這當中得到的樂趣最少。透視法我已經思考了十幾年，弄得我再也不想看到線條了。但在學習它、第一次發現平面如何相交的時候是很快樂的。當我第一次站在一棟房子前面，所有的線條在想像中落在恰當的位置上時，那簡直令我震驚。但透視法依舊永不停息，它讓這個世界比我喜歡的樣子更清晰，更一目了然。

如何看 ⟨14⟩ 煉金術 紋章

● ────────────────────────────── ●

　　我所知道最複雜的圖像，是文藝復興時期的託寓（allegory）和紋章圖案；而在紋章中，最難懂的就是煉金術士的作品。以它們為例，可以看出一幅圖像所乘載的語意能夠複雜到什麼程度。儘管現代世界充滿各種影像，但多半都很容易懂。**速度**是平面設計師的共同目標；《美國新聞與世界報導》和《時代雜誌》這類出版品上的圖表和示意圖，都以難以超越的清楚明白而聞名。

────────────────────────────────

　　商務會議上，人們使用簡單的圖片、圓餅圖和動畫，吸引膩煩了的客戶注意力；廣告和MV甚至更簡單——它們就是想讓你一口氣吞下一大堆東西。像愛德華・塔夫特（Edward Tufte）寫的《眼見為訊》（*Envisioning Information*），整本書都在展示如何製作讓觀者最不需要費力的圖片。需要研究或深思，而不是一眼看透後立刻丟到一邊去的影像是越來越少了。這是個遺憾，是我們視覺文化的貧乏，因為真正複雜的影像才展現得出影像的能力。

　　在煉金術中，最重要的東西就是祕方，所以「神祕的」學習也變得非常重要；但同時，不知道為什麼，祕方就是有種脆弱感，彷彿暴露在戶外就會融化掉。

　　對一個煉金術士來說，訣竅就是在不洩露太多的情況下暗示出祕方。但這個策略幾乎沒有奏效過——不是把深奧的意義藏得太安全，變得毫無意義，就是洩漏了一般人也能懂的（簡單）意義，暴露太多，而失去了隱藏的力量。

　　這些可能性，在十七世紀一位自稱史蒂芬・穆雪爾斯巴哈（Steffan Müschelspacher）的**蒂羅爾**❶煉金術士的一幅畫中，有了引人注目的展現。

────────────────────────────────

❶：蒂羅爾（Tirol）；歐洲中部的一個地區，過去是神聖羅馬帝國的一部分，隨後被納入奧匈帝國，目前分屬奧地利和義大利兩國。

這幅畫是四幅的其中一幅，標題是
「一．藝術與自然之鏡」（圖14.1）。作者
只說這畫描述的是煉金術的三個程序，他
說的可能沒錯——就在畫的底部，一個煉
金術士看著蒸餾器，另一個凝視著烤箱。
他們之間有個容器，周圍繞著一團半象
徵、半真實的奇異火焰。但這幅畫絕大部
分都在描述別的東西。一個刻意祕而不宣
的作者，典型特徵就是留下大量未解釋的
內容。身為讀者，我們應該潛心思考這幅
畫，直到有了自己的理解為止。

在畫的最上層，代表「自然」的男人
捧著一本書，上面寫著「PRIMAT MATERIA」
（圖14.2），也就是「最初物質」，煉金
術士工作的第一步。在他對面的，是代
表「藝術」的男人（他頭上的橫幅寫著
「KUNST」，意思是藝術），他捧著一本打
開的書，上面寫著「ULTIMAT　MATERIA」，
也就是「最終物質」，或者說是煉金術士
的努力目標。代表大自然的人物手裡有個
三段式容器，上面刻著代表第一物質的符
號，而代表藝術的人物拿著一個叫做「鵜
鶘」的容器，上面有相同的符號，但上下
顛倒，代表了最終物質。（「鵜鶘」是一
種有中空把手的容器，裡面的東西沸騰之
後，就會順著把手流下來，回到瓶底。它
得名於一個和鵜鶘相關的中世紀故事，說
鵜鶘會以刺穿自己胸脯，讓幼鳥喝鮮血的
方式育雛。在煉金術中，他們認為這種循
環能讓事物更為純淨，也更加強大。）

在他們兩人之間，有一隻鷹和一隻獅

子，象徵煉金物質水銀和硫磺。中間有個
古怪的物體，看起來像一件超現實主義家
具。這是個神祕的盾徽，一種不太嚴整的
紋章標記，代表穆雪爾斯巴哈家族和煉金
術本身。在一般的盾徽中，盾牌頂部是個
頭盔，頭盔頂部會有皇冠，或說飾環（稱
為torc），以及飾帶（稱為mantling）和紋
飾。通常兩邊都有動物撐著盾牌，而在這
幅畫裡，動物卻往後退了一步，盾牌也倒
了。

這個盾徽有些部分相當尋常。torc通常
是一頂皇冠，頭盔也完全正確。但它的紋
飾卻是一頂條紋弗里吉亞軟帽（命名源自
古希臘的一種帽子）和畫著黑白圓形展翅
雙翼的怪異組合。

盾牌本身劃為四等分，這再常見不
過，但這四等分中卻有非同尋常的裝飾。
煉金術士對於成對、三個一組和四個一組
的事物很著迷，而這個盾徽也許正藉著它
的四等分、二個圓、以及「陰陽」二象表
達這一點。我們或許應該把那些圓想成彩
色的，這樣的話，就會代表煉金術的三種
顏色：黑、白、紅。這一切都是煉金術程
序的線索，穆雪爾斯巴哈的讀者可能一直
在努力領悟它的意義。一般的盾徽可以顯
示出一個人的家族背景，但這裡的主題是
煉金術，所以這個盾徽暗示的是最終物

圖14.1： 拉斐爾‧巴爾特斯，《藝術與自然之鏡》
，一六一五年。

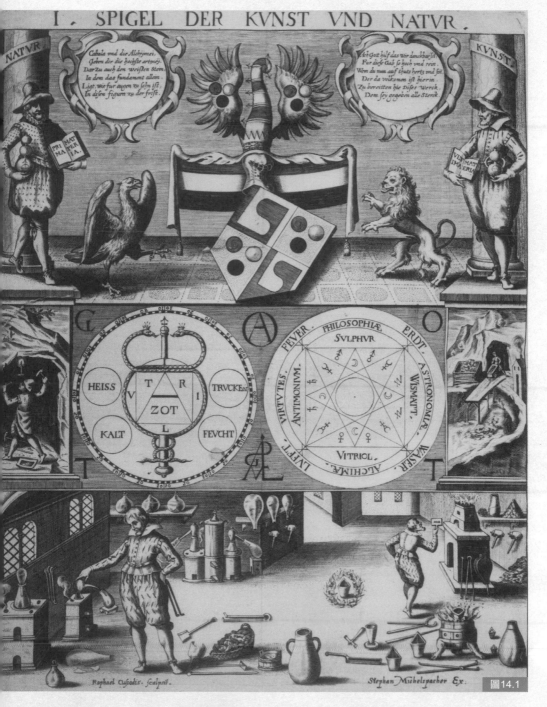

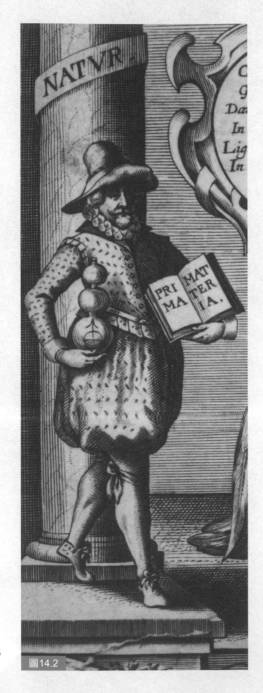

圖14.2

質，也就是賢者之石，它是由對立的成對事物、以及三個和四個一組的事物中「誕生」的。甚至情況可能是這樣：它畫出陰陽象限圖，就是打算讓它看起來像液體混合的樣子。

要知道穆雪爾斯巴哈的讀者們如何看待這一整堆集合物，並不是容易的事。它看起來有點像某個祕密團體的祭壇，以盾牌為祭桌，飾帶為幔布，以頭盔、飾環和紋飾為聖物。它也可能看上去像某種謎題，煉金祕方在謎題裡被偽裝成盾徽。對一個認真的煉金術士來說，頂部的紋飾很可能會讓他憶起鳳凰展開的雙翼，而鳳凰是煉金術士最喜歡的象徵之一。（他們之所以對鳳凰感興趣，是因為這種鳥會從自身的灰燼中重生，就像煉金術士的物質經常從之前實驗燒焦的殘餘物中再現一樣。也有人認為，如果製造賢者之石的過程中不經歷毀滅和重生，就無法做出真正的賢者之石。）

最上面這幅繪畫也是一種畫謎，因為它是可以讀的，從左到右，像故事一樣揭示了煉金術的過程：從左邊開始是第一物質，到右邊以最終物質結束。關鍵是要理解兩者之間發生了什麼。（這裡的兩首詩並沒有多少幫助，因為它們對讀者說的是：答案「一目了然，就在你眼前。」）

這些神祕紋章可能會讓人眼花撩亂。一切都是線索，沒有哪一樣東西是沒有意義的：即使是最上面這幅繪畫的地板也具有象徵性，因為它交替出現的圓和方會讓

某些讀者想起著名的「化圓為方」問題。從希臘時代開始，人們就一直在嘗試如何從一個圓開始，畫出一個面積相等的正方形。這是個令人著迷、不可能完成的探尋，就和賢者之石一樣。這樣的圖也很讓人困惑，因為你永遠無法確定自己看的是**哪一種**圖。上面這幅畫是某個人家裡的樣子嗎？畫裡有故事嗎？中央的圖案顯然和盾徽有關，但從某種意義上來看，這整幅畫又像個大盾徽，因為這兩個人就像額外的支撐者。他們看起來幾乎就像是要上前一步，站到老鷹和獅子旁邊去似的。

中間的畫（圖14.4）好像有點複雜，但這回穆雪爾斯巴哈玩的是所謂微觀宇宙與宏觀宇宙的圖解，而不是盾徽。這兩個他應該會稱為「象形文字」的圖解，其實也是一個圖，因為它們被一個共同的框架框在一起。左邊那個大「象形文字」拼著「VITRIOL」（硫酸鹽），這是一句拉丁文的縮寫，意思是「探訪地球內部，透過蒸餾，你就會發現神祕的石頭。」（Visita interiora terra, rectificando, invenies occultum lapidem.）在最左和最右，煉金術士正盡責地準備尋找他們的原料。而VITRIOL這個字是分開來的，也就成了「硫酸鹽的藏頭詩」（vitriol acrostic）——對外行人來說又是另一個難題。

圖14.2：圖14.1的細部。

圖14.3：圖14.1的細部。

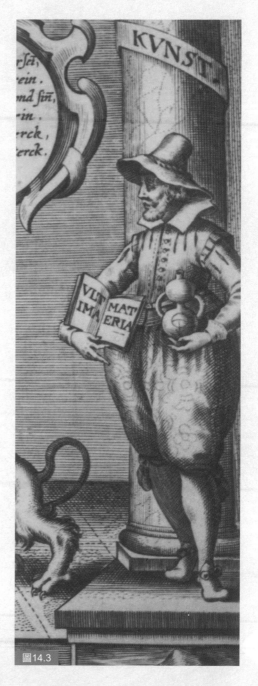

圖14.3

硫酸鹽的藏頭詩被一支雙蛇杖圈了起來，雙蛇杖是漢密斯（Hermes）的象徵，而漢密斯是煉金術士的傳統守護神。這兩條蛇是戴著皇冠的國王與皇后，這是另一種傳統的煉金術二元論，也呼應了漢密斯本身是隱性雌雄同體的概念。在中心也拼出了「AZOT」（賢者水銀），是一種難以掌握的萬用溶劑之名；大大的「A」字讓人想起希臘符號中的「火」（一個帶橫槓的三角形）和「空氣」（同樣的符號，只是沒有橫槓）。蛇環中心有一個圓、一個三角形、還有一個正方形，也就是一重、二重、三重、四重性的形象。「VITRIOL」被圓圈了起來，而「AZOT」被正方形框住，呼應了從方到圓、從四重到統一的順序概念。頂部有一個小小的符號，這個符號也出現在「自然」手裡的那個容器上，但這裡多了一根橫槓，代表另一種被稱為「**火星番紅花**」❷的物質。

右手邊的「象形文字」是四種圖像的融合。首先，它是地圖，或者羅盤，因為它有標記和圓形邊框。然後，這也是個宇宙圖，就像一張太陽系的地圖，因為它有好幾個環繞著一個中心點的同心圓。它也像一張占星圖，至少是那個年代的樣子──方形的，中間有交錯的線。散布在中間的小記號是行星的標誌。這個「象形文字」還是一張希臘元素表，名稱圍在外面。（和希臘元素相伴的「特性」標在旁邊那個「象形文字」裡，也就是熱、乾、冷、濕，「HEISS」、「TRVCKEN」、「KALT」、

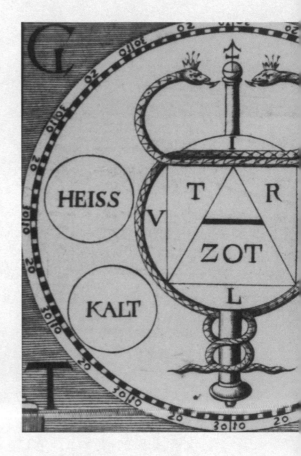

和「FEVCHT」。）

這些東西看起來似乎太過複雜了，但這只是很粗淺的皮毛而已。關於這些圖形、它們和這幅畫中其他部分的關連，以及這幅畫和那本書裡接下來的三幅畫有什麼相關，還有很多東西可以說。但這已足以說明這些事物是如何運作的。再學一些符號，你就能找到自己的方法。神祕學和煉金術紋章把各式各樣的圖像綜合在一起，而它們每一樣都能達到驚人的語意密

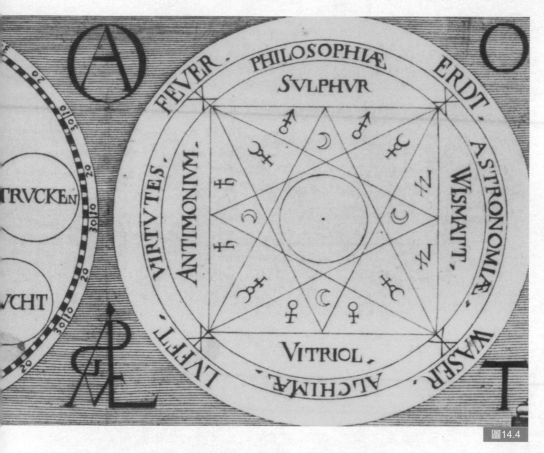

圖14.4

度。即使在這篇簡短的介紹中，我也提到了象徵與符號、圖解、「象形文字」、紋章學、微觀宇宙與宏觀宇宙圖解、藏頭詩、地圖、羅盤、宇宙圖和星座圖。被這類意象吸引的人，愛的就是這種語意半隱半現的微妙風格。相較之下，排斥這些事物的人更偏愛直截了當的訊息，沒有任何模糊閃爍。但無論如何，這些都是有史以來最複雜的圖畫——和《時代》雜誌上的圖表正好相反。

圖14.4：圖14.1的細部。

❷：火星番紅花（crocus of Mars）：一種深黃色的粉末，即今日之氧化鐵。

如何看 15

特效

電影裡充滿了特效，電視節目和廣告也是。有些很容易被發現，其餘的則是天衣無縫、難以捉摸。從事影像和數位化操作的人會注意到我們大多數人沒注意到的特效；對他們來說，電影和廣告更像是謎題或圖形，充滿了種種洩露它們如何製作出來的痕跡。大多數特效我都會注意到，所以看恐怖電影、恐龍史詩片或太空歌劇的時候通常都不太入戲。但特效真的越來越複雜，越來越精細，連我都不知道是怎麼做出來的。

電影《鐵達尼號》對我來說是個轉捩點，因為這是我第一次看見自己無法解釋的特效。部分原因是它的特效非常複雜。在一個連續鏡頭中，一片完全數位化的動畫海洋，有真實的海豚在裡面戲水，這片海被貼在實物大小的半艘鐵達尼號模型上，再添上真實的天空背景。一個場景裡投注了這麼大量的金錢，現實世界和虛擬就幾乎無法分辨了。（但同時，我也發現**有點**不對勁，因為這些場景有種**麥克斯菲爾德·帕黎思**①海報般的頹廢光澤。）

越簡單的特效越容易被發現，一旦你知道特效是如何製作的，就會用不一樣的眼光去看電影和廣告。在這一章，我只選了一種特效：一種用來塑造不可能景觀（像是史前沼澤、尖尖的山脈、其他星球的景色）的軟體。虛構的風景在電視廣告、科幻電影、電玩街機、電腦遊戲和雜誌廣告中無所不在。有時候，這些景色其實是拼湊了好幾處不同的實景，在電腦上「縫合」出來的。如果雜誌上的汽車廣告裡頭有條美得不可思議的蜿蜒山路，或者一道在海邊的巨大瀑布，很可能就是數位化操作的成果，而且那部車其實根本就停在某個人的停車場裡。香菸和啤酒廣告也會使用拼貼風景。要發現假的拼貼風景，方法就是尋找和景物（像是樹、巨石、道路）**大小**有關的蛛絲馬跡，而且當你往遠處看的時候，注意比例尺的突然改變。

最近有則廣告，廣告裡一部汽車停在山頂上，一條山路曲折而下，進入一片無盡的田園風光。一切看上去都沒有問題，甚至令人嘆為觀止，直到你沿著這條路再走下去；一個轉彎處兩邊都有樹，緊接著

下一個轉彎處有房屋大小的巨石，接著再下去，又是同樣的樹，但這次是巨木——依此類推。會出現這種怪東西，是因為拼接了不同的照片，而且在比較近或比較遠的路段重複用了相同的照片造成的。正常情況下，廣告公司的影像設計人員會對光線和色彩進行校正，但他們多半會忽視比例尺的差異，因為這些東西很難修正。（意思是，除非你直接畫出整幅風景，跟過去幾世紀的藝術家畫出想像中景色的作法一樣，否則要修正是很難的。遺憾的是，到了今天，幻想主義風景畫幾乎已經被遺忘了。）

還有另一種我覺得更有意思的數位化風景，就是在電腦裡憑空做出來的景色。用軟體畫出山脈、天空和海洋，甚至還可以加上房子和樹木。沒有一樣東西是從照片取得的，也沒有任何手工繪製的東西。完全數位化的風景除了可以在電腦遊戲和雜誌廣告裡找到，在《科學人》和《國家地理雜誌》裡也有，它們會用電腦模擬遠古時代的地球，或繪製其他星球的全景圖。

製作這類影像的軟體一年比一年精良，部分是因為程式設計能力更好，處理器速度更快，還有一部分是因為某些軟體工程師的視覺和藝術技巧有所提升。不夠好的數位風景多半看起來很俗氣，綠色的衛星，配上洋紅色的天空；並不是凶為軟體有什麼限制，而是因為軟體工程師和用戶都不是受過訓練的藝術家，沒好好研究

過自然現象，也沒讀過自然主義藝術史。

圖15.1這片霧氣瀰漫的景色，只需要點幾下滑鼠就能完成。單點一下，就能產生圖15.2所示的線框山，接著使用者告訴電腦用什麼顏色覆蓋線框，以呈現一座堅實的山峰。這座山是用「**碎形幾何**」❷創造出來的，意思是只要點一下滑鼠，就能產生一座看似外觀合理、充滿皺褶的山。如果形狀太尖，使用者可以用各種方式修改；我拿來製作這些圖片的程式，可以把一座山「侵蝕」成一個小丘，給它一個懸崖，或者讓它變得又尖又高。軟體中的碎形常式模擬了實際侵蝕或地質隆起的結果。等到我對山的形狀滿意了，就可以選擇顏色覆蓋它，這些顏色也可以用各種方式修改。覆蓋這座山的顏色其實混合了三種元素：一組棕色橫紋，一組白色線條，和一個「凹凸貼圖」。山的顆粒狀紋理是由幾百個小凸起製造出來的效果，這些小凸起被添加到平滑的線框裡，用的是一種可以在軟體裡修改的模版。

❶：麥克斯菲爾德・帕黎思（Maxfield Parrish, 1870-1966）：美國畫家，插畫家，作品以鮮明飽和的色彩和理想化的新古典意象而知名。

❷：碎形幾何（Fractal Geometry）：一門新興的幾何學理論，專門用來解釋以前歐氏幾何學所無法解釋的自然現象。自然界裡類似碎形的事物有雲、山脈、閃電、海岸線、雪片、植物根、多種蔬菜（如花椰菜）以及動物的毛皮圖案等等。而人造物方面，只要具備自我相似性及維數非整數的特徵，便可應用於此理論。

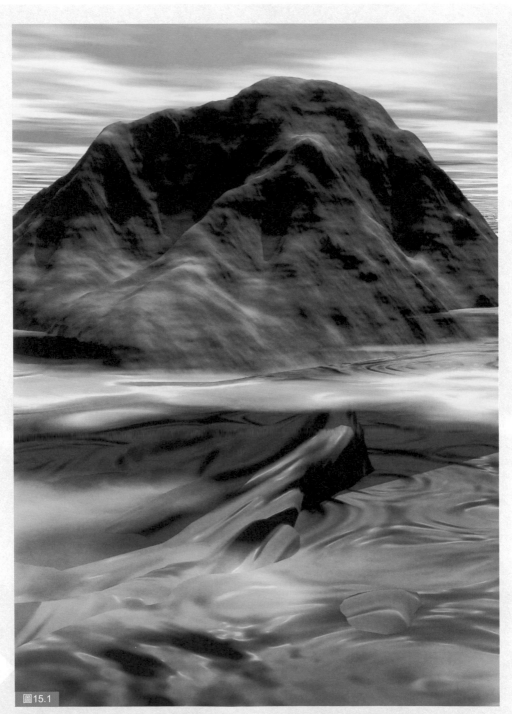

圖15.1

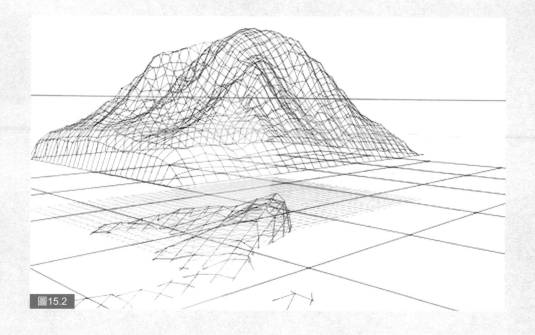

圖15.2

再點一次滑鼠，就可以建立一片無限平面，這塊平面以線框顯示，在圖15.2中就像一片棋盤狀的人行道（電腦只畫出了一部分，事實上它一直往地平線，也就是藍線所在的地方延伸）。你可以為平面配上質地，我選了一種奇特的質地，軟體商稱之為「油亮青銅」（這是很多電腦繪圖用來表現科幻感的典型質地）。下一步是把這座山降到平面上，但我還是讓它留在空中，這是為了讓你看見「油亮青銅」其實只是一片塗層，而不是它看起來那樣的漩渦狀沼澤。如果你觀察一下圖15.1山峰右側投射下來的陰影，會發現它完全是一條直線。即使陰影讓它看起來立體，這片無限平面還是平的。

我又製作了一組小山丘，就在山峰下面，用同樣的油亮青銅上了色。它們其實一直在無限平面的下方，不過我把它們拉上來了，這樣就會有一些山丘像島嶼一樣在平面上隆起。仔細比較線框和畫之後，你可以看出山丘的輪廓，還有它們是如何投影在無限平面上。山丘和平面幾乎無縫銜接，除非你清楚自己要找什麼，否則你不會想到這塊平面大部分都是平的。

用這些程式製作大氣層也不是什麼難事。在這張圖裡，我創造了一片多雲的天空，把太陽放在頭頂上，好讓它投射出看得見的陰影。

圖15.1：一座山的數位風景圖。

圖15.2：圖15.1的線框模式。

圖15.3

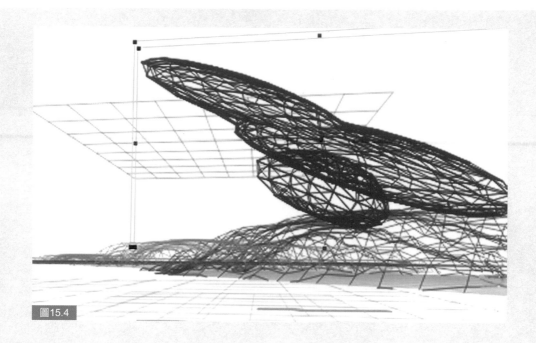

圖15.4

使用者可以控制天空的顏色，雲的顏色、密度和出現頻率。這些雲看起來很合理，就像正常的卷雲或層雲，但對電腦來說，它們的位置是無限高的：沒有飛機或太空船能飛越它們。因此它們不會在地面上留下陰影，也不會出現在線框圖裡。

你也可以創建水平的平面和各種高度，並且用雲為它們「著色」，就像一塊上頭畫著雲的玻璃板一樣。我在這幅畫裡放了一塊這樣的平面，位置比山底略高一點，請注意靠近山腳處的雲，右邊那塊：儘管山的質地凹凸不平，但它和山的交會處幾乎是一條直線；這是因為雲的平面只能識別碎形線框，而不能識別賦予山峰岩石質感的凹凸貼圖。

這種風景相當不真實，就像某些電玩

遊戲裡的奇異景觀一樣。比較寫實的景色可能較難看出破綻（圖15.3）。這個畫面裡的山丘是由好幾座不同的碎形山體建構出來的，然後用侵蝕效果讓它更平滑，也更低一點。圖15.4的線框顯示，實際上有三座不同的山，有些地形還相當複雜（比如中間那座，它在遠處有個山脊，在完成圖裡幾乎看不見）。這些山丘的色彩和質地也比第一個例子更加複雜，是由棕褐色和棕色的橫條紋混合綠色，把它添加在一套看起來像溪谷和懸崖的直線系統上，再疊加在凹凸貼圖上組合而成。

圖15.3：山丘與湖的數位風景圖。

圖15.4：圖15.3的線框模式。

山丘的表面其實相當光滑，如線框所示──所有的陰影和銳利的輪廓都是上色後添加的錯覺。

天空也更複雜了。跟第一個例子一樣，它有個無限遠的雲層平面；這片平面貢獻了大量的白雲團。然後我又在比山稍微高一點的地方多加了一塊雲平面，在線框圖中可以看到一塊浮在空中的棋盤。它提供了更大一點的灰雲和遠處的斑點雲。還有第三種雲，做成線框氣球的樣子（在線框圖裡有兩個這樣的氣球）。這些氣球可以塞滿雲──若不是密集的、卡通式的雲，就是非常稀薄的霧氣。線框圖裡比較小的紫色雲團形成了右側山丘上方漂浮的圓形灰雲（紫色只是一個隨機分配的顏色，讓線框圖比較容易看）。比較大的紅色線框則產生了更薄一點，往對角線方向上揚的小片灰雲。

圖片中的水也只是另一塊被描繪的無限平面。所有的物質──水，雲，岩石──都可以調整到非常嚴謹的標準。使用者可以控制反射參數值、波紋生成的頻率和高度、水的閃光和閃光的色彩、深水處的顏色、以及水的不透明度等等。

這算是個相當簡單的例子，也很容易看出複雜的天空、景色和水面是怎麼製作出來的。但即使如此，對軟體工程師來說，即使是大自然中最一般的景色，想逼近它的複雜程度都是極為困難的。有幾個洩漏天機的線索顯示出這是一幅數位風景圖。首先，水並不是很有流動感，看起來還是有點黏滯，也稍微不夠透明。不過只要經過些微調整，就會接近完美。模擬一片湖水的正常波紋模式就更困難了，在湖面上，從一個方向來的長頻波常常會和另一個方向來的短頻波相交。這些東西並沒有超出這類程式的數學範圍，但需要特殊的程式設計。水碰到陸地的地方也是個問題，因為海岸線幾乎是筆直的。在現實生活中，我們對這種邊界非常敏感，再小的色點和輪廓變化我們都能辨認出來。而電腦只畫出了完全平坦的「水」和非常平滑的線框山丘的交會點（不是有質感的那座，而是做為基底的平滑山丘）。除此之外，右手邊的山丘整片都有一種可疑的均勻質地，左邊的V形溪谷看起來和右邊比較大的那個V形溪谷太像了。這是碎形風景的典型缺陷──在任何選定的地形內，色彩和質地都會遵循統一的模式。軟體工程師欲解決這種情況，就想出了讓色彩感應高度（顏色會隨著高度增加而改變）和坡度（這樣白色的「雪」就會積在裂縫和山頂上，還會自然從陡坡上「滾」下來）的法子。這張圖就是這樣的色彩，不過還是太統一了。它用在遠距離矇矓狀態，像是製作遠處山巒的時候效果最好。

為了處理這個問題，影像設計師必須把山丘的每個部分都當作一個單獨的物體，這樣就可以和周圍的形式清楚區分，明確上色。在特寫鏡頭中，設計師必須製作幾十塊石頭，塊塊不同。即使如此，做出一塊石頭之後直接複製出下一塊石頭這

種事還是很具誘惑力的。儘管軟體使用者可以讓石頭皺縮、扭曲、「侵蝕」、或者從任何方向旋轉，但它看起來依然會像是第一塊石頭的複製品。《科學人》和《國家地理》這類雜誌上的數位風景圖也有這樣的缺陷——那些景觀，看上去就像是自我複製的產物。

天空是這張圖片裡做得最好的，但也有兩個典型的程式缺陷：小圓雲稍微有點**太圓**了，彷彿是一部分的狼煙；而且遠方的雲排成一直線，也有點整齊過頭。會出現後面這個問題，是因為電腦基本上繪製的是一片用特定模式的「雲」著色的無限平面。如果模式裡有條紋，就會隨著距離增加而變得非常明顯。

所以這裡列出五個跡象，你可以用來找出電影和廣告裡的數位風景：

■ 水太規則了——所有波浪都朝同一個方向移動。

■ 水和陸地相交處是直線或完美的弧線。

■ 水、陸地和天空都有均勻而重複的模式。

■ 岩石或小山看起來像是彼此複製而來。

■ 天空像是畫在一片巨大的平板玻璃上。

製作成本越高，景觀效果就越好，但設計師和軟體工程師觀察自然世界的技巧仍然有其侷限。最好的軟體工程師和最好的設計師，不是業餘的自然主義者，就是自然主義畫家。這些圖片是純數位的，但是我可以把它們弄進影像處理軟體，用照片中的繪圖或黏貼功能加以「潤色」。只要一點點繪圖程序，15.3這張圖就會在一瞬間看起來更像照片——當然，你也可以把它貼在一張照片裡，再把它和它的碎形環境融合起來。

如果你是剛剛才隨意翻開這本書，你會不會說圖15.5是一張照片呢？我用照片處理軟體對它進行了修改，讓大家看看如何從一張完全由電腦生成的影像獲得近乎攝影的逼真感。這個版本的對比度更高，色彩平衡也不同，以此模擬不加天空濾鏡的典型快照效果。圖片裁切過，以避開最糟糕的「油性」水面質感，和大多數重複的綠赭色懸崖。我修改了右邊的部分懸崖，目的仍然是為了去掉太過規則的條紋。我還在海岸線上加了一些非常小的不規則物體，這樣水就不會沿著一條筆直的線接觸陸地。天際線多了一點新細節：遠山上的一抹煙霧，和右邊地平線上高高的陡坡。出於現實主義考量，最重要的是不要把那些東西的樣子弄得太大。我們很習慣在真實景色中看見小小的異常：這些異常我們幾乎不會注意，但它們可以增添我們的現實感。如果我做出一座全新的山或一根大煙柱，畫面就會再次顯得虛假。

水本身是最難的部分；這裡透過幾個稱為「傾斜效果」、「風動效果」和「模糊」的扭曲運算讓它稍微有點改善。略高的對比度讓水看起來更有水感，不那麼油滑。但即使是真實的水，照片看上去也很奇怪，而且看得越久，它就顯得越不自

然；似乎最好的策略就是把水做得不那麼引人注意。圖15.5是張改良版的圖片，但還是有線索可以顯示它是數位生成的——尤其是左下角的水，就完全由橫條紋構成。即使如此，當我不附帶任何解說，把這張圖片拿給別人看的時候，他們還是會把它當成一張普通照片。這張圖片的「寫實度」（也就是近似快照的程度）並不完美，因為原始軟體設計上就有一定的美學考量——寫這個軟體的人對哈得遜派美國風景畫和迷幻或科幻效果很感興趣。但它有許多不同的寫實度可以調，包括快照程度的寫實。

文藝復興時期，第一批嘗試創作自然主義繪畫的藝術家使用了費力的線性透視技巧，好讓畫作看起來真實。過了幾個世紀，技巧改進了，但藝術世界也遠離了單純的自然主義。在我從事的藝術史專業裡，大部分的人都已經不再對如何讓畫看起來真實感興趣。但這些技巧在碎形設計軟體和專利特效套件中以更新穎、更令人驚奇的形式存在著。我們身邊到處都是這些軟體的成果——而且因為太完美，我們很少注意到自己看見的東西，其實從第一個像素到最後一個像素都是不存在的。（這本書裡還有另一幅數位風景，看了這些說明之後，你應該不難發現它才是。）

圖15.5：圖15.3的變體，已經處理成類似照片的樣子。

111

圖15.5

如何看 ⟨16⟩
週期表

每間高中化學教室牆上掛著的那份元素週期表並不是獨一無二的。它只是同類表格中最成功的一份，而元素可以有很多不同的排列方式，現在連週期表也出現了競爭對手。換句話說，它並不代表事物本質裡某種固定不變的真理。

週期表將化學元素排成「週期」（橫排）和「族」（直排）。如果你像看書一樣從左至右，自上而下，就會按照順序，從最輕到最重，遇見一個個元素。每一格左上角的數字是這個元素的原子序，也就是原子核的質子數，同時也是繞行原子核的電子數。如果你是從上到下去看一個族，就會碰到具有相似化學性質的元素。

圖16.1是德米特里・伊萬諾維奇・門得列夫（Dmitri Ivanovich Mendeleev）的週期表，也就是目前已經成為標準的週期表。它在很多方面都非常好用，但也有許多缺點。光是看著這張表，你就能看出它的不對稱讓人耿耿於懷。表的上方有一塊很大的缺口，就像被拿走了一大片。下方多出的兩行元素，跟原本的週期表又合不上。它們照理說應該要接在左下方那條粗紅線上。所以這份週期表其實不全然是二維平面，或者應該說，是一個二維平面，但靠近底部還浮接了另外一片。

從物理學家的觀點來說，週期表只是取近似值。化學家看待元素的角度是它們在試管裡如何作用，而物理學家看待元素的觀點是它們描述了原子中電子確實的排列情況以及電子所帶的能量。當電子加到一個原子裡面，它們只能占據特定的「殼層」（軌道）以及這些殼層中特定的「副殼層」。（這部分的資訊顯示在每一格的右下方。）物理學家可能會說，其實週期表應該分成三大塊，分別是左邊的兩行，中間的十行，以及右邊的六行。然後每一橫排可以代表原子裡的一個殼層，假如你從左向右，沿著一個橫排一格格看過去，就會發現電子是一個一個加到單一殼層裡面去的。

圖16.1：週期表。

Periodensystem der Elemente

圖16.1

de Gruyter
Naturwissenschaften
Genthiner Str. 3 · D-10785 Berlin
Telefon: (030) 2 60 05-176

Fig. I.1 (continued)

74 W	+6 +3
183.85	Kβ₂69.1 / Kβ₁67.2 / Kα₂57.982 / Kα₁59.318
5d⁴6s²	

75 Re	+7 +4
186.21	Kβ₂71.2 / Kβ₁69.2 / Kα₂59.718 / Kα₁61.140
5d⁵6s²	

76 Os	+8 +4
190.2	Kβ₂73.4 / Kβ₁71.3 / Kα₂61.487 / Kα₁63.000
5d⁶6s²	

77 Ir	+3 +4 +6
192.2	Kβ₂75.6 / Kβ₁73.5 / Kα₂63.287 / Kα₁64.896
5d⁷6s²	

78 Pt	+4 +2
195.08	Kβ₂77.9 / Kβ₁75.7 / Kα₂66.122 / Kα₁66.832
5d⁹6s¹	

84 Po	+6 +4
(209)	Kβ₂89.25 / Kβ₂92.4 / Kβ₁89.80 / Kα₂76.862 / Kα₁79.290
6s²6p⁴	

85 At	−1
(210)	Kβ₂91.72 / Kβ₂95.0 / Kβ₁92.30 / Kα₂78.95 / Kα₁81.52
6s²6p⁵	

86 Rn	0
(222)	Kβ₂94.24 / Kβ₂97.6 / Kβ₁94.87 / Kα₂81.07 / Kα₁83.78
6s²6p⁶	

87 Fr	+1
(223)	Kβ₃ 96.81 / Kβ₂100.3 / Kβ₁ 97.47 / Kα₂ 83.23 / Kα₁ 86.10
7s¹	

88 Ra	+2
(226)	Kβ₃ 99.43 / Kβ₂103.0 / Kβ₁100.13 / Kα₂ 85.43 / Kα₁ 88.47
7s²	

55
Cs
│
88
Ra

PERIOD 6

+

PERIOD 7

114

圖16.2

圖16.3

有潛力加到這份簡潔列表中的資訊其實相當多。表格將平常處於固態（黑字）、液態（綠字）和氣態（紅字）的元素區分開來，也註明了哪些有放射性（白字）。每一格都有相當數量的資訊：圖表裡包括了原子序、負電性、沸點、熔點、原子質量和電子組態。不過如果這份表大一點，就可能加入更多資料。擴充之後的週期表包含的資訊更多，圖16.2就是其中的一小部分。

在現代化學和現代物理發展之前，沒有人想到元素有這麼複雜的特性。在週期表出現之前使用的是「親和性表」（Affinity Tables，圖16.3）。其概念是把物質在表的上方橫列一排，接下來根據「親和性」──也就是兩個物質有多容易化合在一起的程度──把其它物質歸類在下方。林柏格（Jean-Philippe de Limbourg）發表的親和性表，一開始就把酸類放在左上角，接著橫列出各式各樣的物質，包括水（以

圖16.2：一部分的週期表細節。

圖16.3：林柏格提出的物質與元素親和性表。

How to look at the periodic table

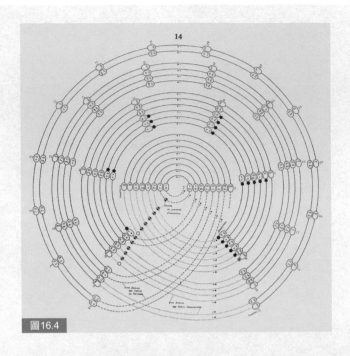

圖16.4

倒三角符號▽表示），肥皂（◇），以及其
他金屬。親和性表有它的邏輯，因為任何
一個位置較高的符號都能取代比它更低的
符號，去跟第一欄的物質化合。安東萬·
洛朗·拉瓦節（Antoine Laurent Lavoisier）
批評這個表缺乏實際的理論依據，不過也
有人認為，這些表並沒有揭示任何理論的
企圖。

到了十八世紀末期，認為週期表應
該掌握某種基本理論的建議越來越多。人
們開始想要一張精確真實，又不會像親和
性表那樣改來改去或重新編排的週期表。
我們選定了門得列夫版本的週期表，但其
他人依然不斷提出許多版本，比如多邊形
的表，三角形「獸牙雕畫式」的圖表，三
維立體模型，甚至看起來有點老派的樹狀

圖。

查爾斯·賈內（Charles Janet）一九二
八年提出的「螺旋型」分類圖，就是個典
型的精心設計（圖16.4）。在他的想像裡，
元素是全部串在一條線上的。元素鏈像是
繞著一根玻璃管盤旋向上，然後跳到另外
一根玻璃管上，繞幾圈之後，又跳到第三
根管子上。賈內要我們想像這三根管子
是一根套一根的。一開始，螺線只侷限在
最小的管子上，但後來就繞到了中間的管
子，有時還會繞到最大的管子上。這張圖
是把螺線攤成平面，好像三根管子都被壓
得扁扁的。事實上，據他說，這張圖非常
簡潔，因為這三根想像出來的玻璃管，都
有一端相接（如果把它們平放在桌上就會
如此）。問題是，要把它們畫出來，他就必

圖16.5

須切斷元素鏈，也因此有了讓人搞不清楚的虛線。在圖16.5中，整張圖是展開的，就像把管子都移除，元素鏈攤平在桌上一樣。這樣就能更清楚看出，所有元素都位在一條繞著三個不同轉軸的線上。

它看起來是有點古怪，但是賈內的週期表有一種整體的美感，不像我們熟悉的週期表那樣，只是一個個疊起來的方塊。門得列夫週期表的開頭元素是落在圖16.4賈內最小的轉軸中心。如果你順著線一直走下去，就會按照門得列夫週期表的順序碰到一個個元素。中間那個轉軸就是週期表中間那一塊，它以物理學家可能會用的方式，跟其他元素分隔開來。

為什麼一般大眾沒有接受像賈內那樣的週期表呢？部分原因可能是習慣問題，

因為我們已經習慣了門得列夫的表。也許打結和螺線實在讓一般人難以想像（要想像賈內的螺線，以及這些線是怎麼繞的，對我確實有困難）。不過，「元素這種最基本的事情，應該要遵循某種適當的簡潔法則」的內建觀念似乎一直存在。這樣的希求推動了許多科學研究。而週期表從它所有形式的表示法來看，就像是這份希求中一個刺眼的例外。似乎就在碰到元素的時候，上帝創造了一套極為複雜的系統，而且幾乎沒有任何令人滿意的對稱性可言。

圖16.4：查爾斯‧賈內的螺旋週期表。

圖16.5：同樣的螺旋週期表，展開形式。

如何看 ⟨17⟩

地圖

現代地圖是根據幾何規則嚴格組織而成的。經緯線由數學方程式處理，以電腦繪製。就算是國境、河流和道路的彎曲線條，也都忠實嚴守幾何投影法，由電腦加進地圖。製圖師選好投影法，但之後的每樣東西都遵循著基礎幾何學進行。

有些現代地圖企圖以省略網格線的方式擺脫這種幾何學的專制暴政。提姆‧羅賓森（Tim Robinson）是一位英國製圖師，他製作了愛爾蘭西部的地圖，每座圍欄和牧場都詳細記錄，唯獨省略了熟悉的網格線。他的想法是鼓勵人們體驗風景，讓每個地方都擁有自己的個性。他的一些地圖裡甚至還有小小的註釋，就像是他藏在風景裡的日記小片段。但這些地圖依然是「按照比例尺」畫出來的，也依然屈服在無形網格的暴政之下。

現代之前的地圖就完全不同了。它們不受經緯度的限制，所以在人們如何想像世界的樣子這方面可以表達出更多東西。以下這幅地圖是上千例子中的一個：一張奇怪的世界地圖，長得像個破掉的蛋（圖17.1）。這是十九世紀緬甸繪製的佛教地圖，所以可能不是**你的**世界，但對很多人來說，這就是世界的樣子——而且至今依

然是。

在佛教、耆那教和印度教徒的想法中，宇宙是盤狀的。其中心是**須彌山❶**，周圍有四大部洲環繞，樣子像是切開的派。圖17.1是南方大陸的地圖，稱為南贍部洲，圓圓的呈雞蛋形。所有人都居住在南贍部洲。這裡指的主要是印度，但也包括現在的緬甸、巴基斯坦、不丹、尼泊爾和西藏。地圖最頂端——這裡是宇宙的中心——是神聖的「閻浮樹」，佛陀坐在樹下，看著人世。其下是喜馬拉雅山脈覆蓋的廣闊區域。

圖17.1：南方大陸地圖，緬甸，製作者不明，未標明年代。

❶：須彌山：為佛教、耆那教、印度教世界觀中最高的神山。

How to look at a map

圖17.1

這幅地圖畫出了巴利佛經中描述南方大陸的主要特徵：七個大湖（以小白圈表示），包括阿耨達池在內，池中有一朵蓮花，四條螺旋形河流環繞；須彌山飾滿珠寶，四周圍著七列山脈。

地圖下半部（圖17.2）位於喜馬拉雅山脈下方，是這位緬甸地圖師實際知道的一部分世界。地圖描繪了印度和緬甸的氾濫平原，河流縱橫交錯。因為繪製這幅地圖的人是緬甸人，所以河流可能都屬於伊洛瓦底江，或者他可能把恆河、伊洛瓦底江和其他河流都畫在一起。這位地圖師似乎並不像西方人那樣考慮追蹤任何一條河流的流向，只是在展示一片布滿河流的土地是什麼概念而已。

這塊居人之地的中心是佛教聖地，包括佛陀開悟之處的那棵菩提樹。在這片土地下方，蛋裂成了五百個碎片：佛教徒認為，這五百個島嶼是來自薩穆德拉海（Samudrá，梵文「海洋」之意，即印度洋）的低等民族居住的地方。

這些特殊地點在佛經中都有記載，但它們在這張地圖裡排列的方式並不正統。須彌山不在地圖中心，七個湖泊像西方的地形圖一般分散在周圍，這是很不尋常的。在早期的印度地圖中，這些特殊地點是完全對稱的，跟車輪的輻條一樣。事實上，這整幅地圖都受到了西方地圖的影響。這位地圖師顯然看過一些十八世紀的歐洲地圖，因為他（或她）試圖模仿西方想像景觀的方式。喜馬拉雅山的神聖區域

以歐洲風的「鳥瞰圖」方式描繪，就像我們從一個很高的地方往下看一樣。正如某位作家所說，這片佛教聖地「以小小的紅色方塊和圓斑呈現，感覺很古怪」，好像佛陀是出生在法國的一個小村莊一樣。

地圖師甚至採用了歐洲以幾何線條標示地圖的習慣——有一條模糊的赤道虛線，另一條可能是北迴歸線，但這兩條線都不在它們該在的地方，看來這位地圖師只是在模仿這種作法，卻並不理解它。最奇怪的是土地的顏色區分，完全是隨意的；這些土地沒有命名，也不符合印度次大陸任何一種實際的土地劃分法。彩色區域內甚至還有虛線邊界（有些還超出了區域範圍）。似乎這位地圖師只是喜歡這樣的花斑圖案，卻沒有意識到這是一種象徵不同國家的方式。

這張地圖是某種折衷，就跟任何一張地圖一樣：它依然是一個蛋，至少還保有一些神聖的對稱。世界之巔——佛陀的閻浮樹就位在蛋中心他得道的菩提樹正上方。但其他部分正在分崩離析。在歐洲自然主義地理思維方式的壓力之下，世界正逐漸崩解。在五百個島嶼之間，甚至還有幾艘歐洲風格的小船在穿梭航行。

地圖學史上充滿了像這樣的精采影像。每個國家，每個世紀都有它描繪世界的方式，甚至國家地理學會和蘭德麥克納利出版公司❷也有它們的常規和慣例。（除此之外，它們也都堅守北方在上，並避免使用這位地圖師喜歡的小圖樣，也嚴格遵

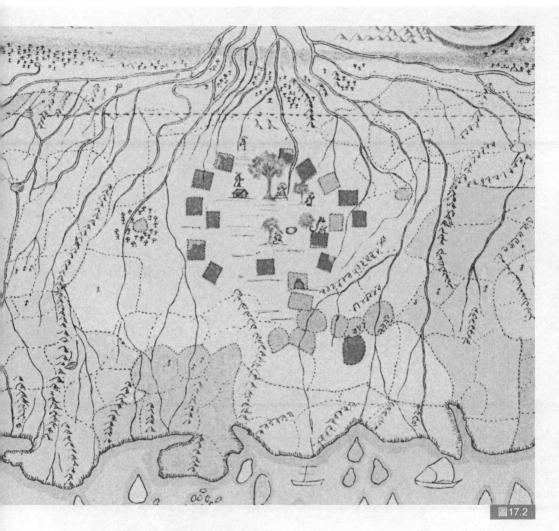

守數學網格。）

　　如果這張印度地圖是你的世界呢？如果你向北望，看見了一個難以接近的神祕國度，有高山，有螺旋形的河流，佛陀就在頂巔，會怎麼樣？如果你向南看，又看見陸地正在解體，一塊塊落入無盡、未知的海洋，又會怎麼樣呢？

圖17.2： 圖17.1的細部。

❷： 蘭德麥克納利（Rand McNally）：美國的一家出版公司，專門發行地圖、地圖集、教科書，以及地球儀。

121

THINGS MADE
BY NATURE

自然物

如何看 ⟨18⟩

肩膀

活的、會動的人體之所以如此美麗，其中一個原因就是它會不斷轉換、變化，而且從來沒有兩具人體看起來完全相同。人體模型也會動，但樣子總是可預測的。它的關節可旋可轉，但不會緊縮或伸展四肢，皮膚底下也沒有使其形體不斷改變的肌肉在運作。

肩關節特別複雜，而且非常靈活，當我們轉動手臂，背部肌肉就會被推拉成各式各樣的形狀。基礎解剖學提供了根本的事實，讓我們有機會從混亂中看出秩序。胸廓基本上是蛋形，上臂骨（肱骨）和胸廓並不相連（圖18.1），反而安進了肩胛骨的一個窩裡。肱骨被堅韌的結締組織和肌肉綁在肩胛骨上，比如我在圖18.1中標示1號的那條肌肉。肩胛骨的背面是凹陷的，還有一條沿著頂端走的肩胛棘（脊狀突起）。肩胛棘一路走出肱骨頂端，在那裡與鎖骨連接。在圖18.1最上方可以看見，鎖骨彎曲著繞到了前胸（編號2）。

肌肉通常以肌群和肌層的形式出現，圖18.2顯示了肩部的深層肌肉，包括：

■ 前鋸肌（3），連結肩胛骨底部與肋骨。
■ 菱形肌（4），連結肩胛骨後緣與脊柱。
在活人身上，通常看得見並數得出頸椎的突出（5、6、7），以觀察肌肉附著的位置。

■ 頸深肌（8和9），當中有幾條肌肉把肩胛骨向上拉，其餘的則負責穩定和轉動脖子。

■ 背深肌（10），包著胸腔，協助脊柱的伸直和彎曲。請注意，這些肌肉是分成好幾層的；有些已經顯示在圖18.1，在圖18.2裡又加上了另外兩層。

■ 三頭肌（11和12），上臂背部的大肌肉，與二頭肌相對。三頭肌附著在幾個地方；有一「頭」深入肩胛骨表面，另外兩頭連結肱骨。

■ 肩胛骨肌肉（13、14和15），填充了肩胛棘上下方的凹陷表面。這些肌肉都附著在肱骨上，增強了和肩胛骨的連結。其中最重要的一塊肌肉是大圓肌（最下

圖18.1：背部骨骼構造與深層肌肉。一七四七年。

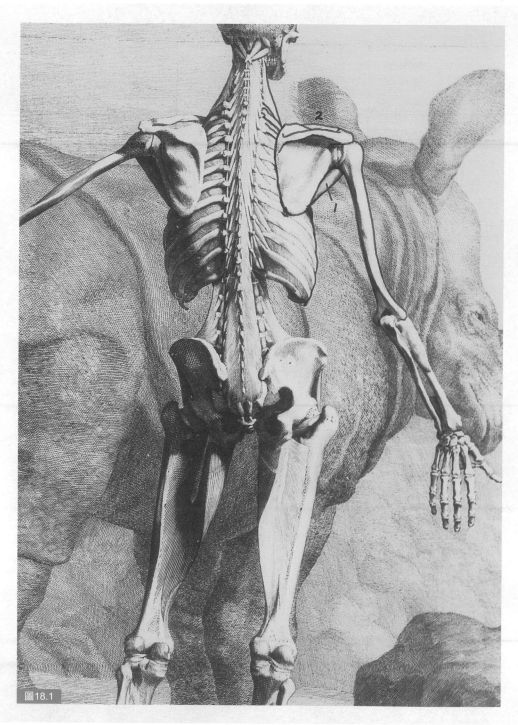

圖18.1

面的14），是一塊厚厚的肌肉，在生物體上的地位相當重要。

我列出了一些解剖學上的名稱，而省略其他，因為解剖學有個臨界點，一旦過了頭，名字就會開始阻礙人們對基本結構的注意力，讓人分心。觀察各部位的組合方式更重要，而不是說出生活中難得看見的小肌肉叫什麼名字。肩膀構造的最後一項是淺層肌肉（圖18.3）：

■ 三角肌（1和2），是肩部的大肌肉。它附著在背部肩胛棘上，通常很健壯地分成不同的兩塊。在肌肉發達的人身上甚至可以看到十束或十束以上的肌肉。

■ 斜方肌（3、4和5），是一片很大的扁平肌肉，與整個上半脊柱連接，再延伸到側面，肌肉束在此匯合，並附著在肩胛棘表面。身體的每一塊肌肉都有一個肉質部分（紅肌，也就是舉重選手想多長一點的部分）和一個肌腱。斜方肌非常複雜，而且在脖子根部（數字3左邊）的頸椎周圍有一塊平坦的腱區（專門用語稱為腱膜），在肩胛棘邊緣也有（4），底部也有一片（5）。有強健斜方肌的人在這些地方會有凹陷，因為肌肉變大並不會改變肌腱，還是和當初一樣扁。

■ 背闊肌（6和7），一塊巨大的肌肉，像海灘巾一樣包住整個胸廓的下半部。請注意背闊肌的上緣是怎麼樣剛好蓋住肩胛骨底部，以及背闊肌和斜方肌在肩胛骨內緣是如何相交的。

背闊肌在下方與骨盆後部以及脊椎底部連結（8、9、10和11）。還有一些其他肌肉，不過這裡只列出最重要的。（另一條重要的頸部肌肉是編號12那塊，從背面也看得到：它是你脖子前面兩側的大肌肉，有個音節很多的解剖學名稱，叫做胸鎖乳突肌（sternocleidomastoideus）。

背部兩側各有一塊小三角形（13），是由下方的背闊肌、靠脊柱一側的斜方肌，以及另一側的肩胛骨共同形成的。這塊三角形是肌肉特別薄的地方，在生物體上，可能看起來像一個小小的三角形凹陷；這裡也是放聽診器聽肺部的好地方。

這些肌肉中，很多都是可變的：三角肌天生就分成三部分（正面、側面、背面），但它可以呈現出十束或十束以上的肌肉。而斜方肌尤其多變。脊柱沿線的腱膜（薄片肌腱部分）有時候相當寬，而且邊緣不規則，但有的人卻是又薄又直。如果斜方肌夠強健，就會和其他肌肉一樣，開始形成肌肉束，每個人肌肉束的樣子都有點不同。把斜方肌分成三部分有助於我們觀察：連結到肩胛棘的上段、在肩胛棘末端匯合的中段（圖18.3，編號4）、以及最下方的下段。但斜方肌的樣子每個人都不一樣，而且通常會分成七個部分。這是二十世紀醫學基本上忽視的一面，甚至很少有書提到不同的人肌肉形狀也不同。只要

圖18.2：背部深層肌肉。

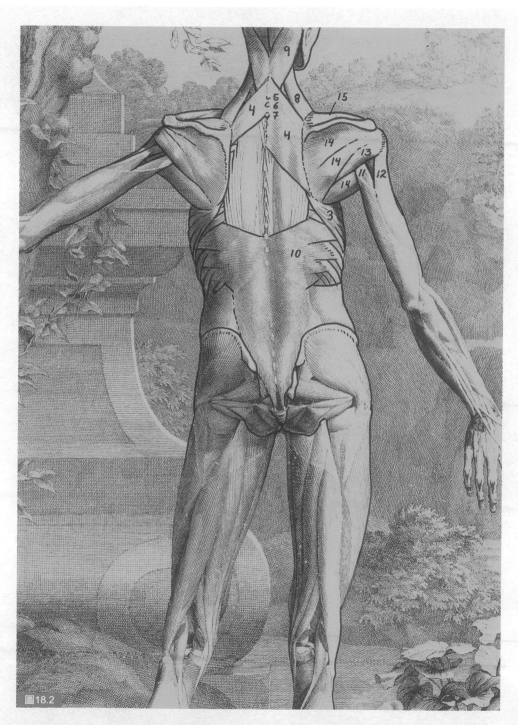

圖18.2

How to look at a shoulder

127

肌肉在它該在的地方開始和收尾,大部分醫生就滿意了。

記住這些資料之後,你就可以開始觀察人們的肩膀,看看他們的肌肉有多發達了。觀察肌肉和骨骼的最佳體格並不是健美人士,而是持續辛勤工作多年並保持苗條身材的人。五六十歲的老年人是最好的主題,有些人就像活生生的解剖課一樣。熱衷舉重及使用類固醇會過度增大某些肌肉,而讓其他肌肉隱形,而且大多數健身的人淺層脂肪都太多,導致他們的肌肉輪廓模糊不清。

幾年前,我為畫家和雕塑家上藝術解剖學,我發現回歸米開朗基羅這樣的藝術家本身,比找到一個體格輪廓清晰的模特兒要容易。米開朗基羅的素描非常美,而且複雜得驚人(需要的解說篇幅比這幾頁多得多)。雕塑和繪畫比較簡單,但依然具備基礎解剖學的一切知識;佛羅倫斯的美第奇小聖堂雕塑「喬爾諾」——《畫》❶的背部就是個絕佳例子(圖18.4)。它的右肩胛骨向前拉,左肩胛骨向後往脊柱擠壓。手臂往前拉,帶出了肩胛骨的輪廓,你可以看見覆蓋它的肌肉(與圖18.2的13、14相比)。肩胛骨底部的隆起是背闊肌,它包住了肩胛骨底部的尖角,防止它從胸廓突出(與圖18.3相比)。同時在右邊,你也可以看見斜方肌那塊帶陰影的三角形(和圖18.3,編號4、5相比)。

在左側的肌肉鼓起處,你可以看見肌肉的肉質部分沿著脊柱變成扁平的肌腱:

請注意肌肉明亮起伏的輪廓停在距離脊柱不到一吋的地方(如圖18.3,編號3的左邊)。左肩胛骨上那塊奇怪的形狀乍看之下很難理解,因為它是緊繃壓縮的肌肉形成的。它可以幫助我們確定肌肉底下肩胛骨的樣子。這塊凹陷的形狀很特別:

1號到2號的曲線是肩胛棘,在它上方隆起的那塊肌肉是斜方肌(如圖18.3,3、1號之間)。2號的方形凹口是斜方肌的小肌腱,正好位於肩胛棘的末端(如圖18.3,4號)。斜方肌也是導致2號和3號之間出現大弧度的那塊肌肉。在喬爾諾身上,你可以看到在弧線2到3號的外側有一片淺一點的凹陷,這就是肩胛骨的實際邊緣。在這片凹陷和脊柱之間有一條稍大的卷狀肌肉,是合在一起的斜方肌和菱形肌(圖18.2,4

圖18.3:背部淺層肌肉。

❶:米開朗基羅為美第奇小聖堂製作四座著名的大理石雕像,分別名為《畫》、《夜》、《晨》、《暮》。

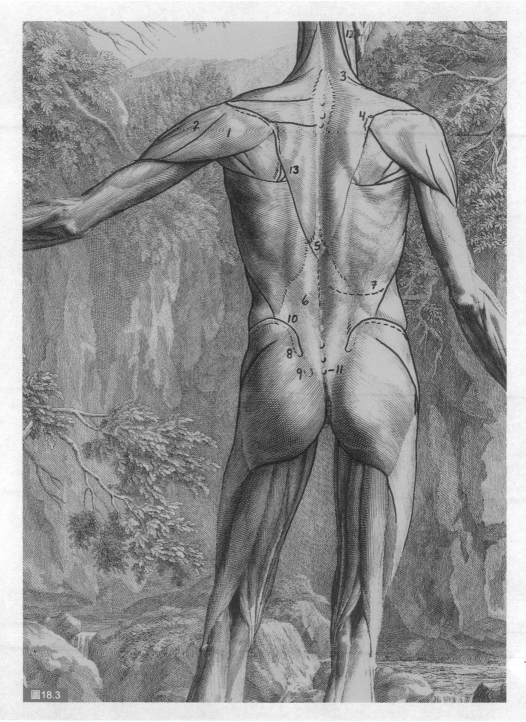

圖18.3

號）。3號這個非常銳利的尖角就是圖18.3中標記為13的小三角形。從這裡一直到4號，這塊大肌肉是大圓肌，也就是覆蓋肩胛骨平面的其中一塊肌肉（見圖18.3，及圖18.2中最下面的14號肌肉）。4到5號這條弧線也是由覆蓋肩胛骨的肌肉形成，被手臂往後推了；從5號回到1號這條弧線則是三角肌（和圖18.3的1號作比較）。

你能對這樣的形狀觀察得多仔細，能看出多少東西來，是沒有極限的。脊柱左邊的第一條肌肉有微微起伏的輪廓──有一條弧線從接近肩頭處開始，另一條非常不清楚，接著是一條更長的曲線，一路往下延伸到接近雕像手腕處。這些曲線是菱形肌的輪廓；如圖18.2的4號所示，菱形肌在人體上一般分為兩對，米開朗基羅非常仔細地把輪廓都標了出來。而在那塊凹陷中，就在輪廓小圖裡我標著5的地方，有個不太厚卻無可置疑的腫塊；這是由二頭肌（見圖18.2，11號）的其中一個頭把位於它上方的肌肉往上推形成的。

米開朗基羅是一位非常敏銳的觀察者，在我研究這個主題的那幾年，我發現他也許真的自己憑空創造了點什麼，但那樣的案例只有區區幾個。通常他會扭曲主角的體型，簡化他們的輪廓，就像在喬爾諾身上看見的那樣，但我一次又一次發現，他描繪的奇怪形狀是確實存在的。儘管如此，要瞭解身體，我們需要做的不僅僅是看藝術，即使那件藝術品是有史以來最好的幾個觀察記錄之一。老年男性的體

格完全不同──和米開朗基羅的作品幾乎毫無相似之處──他們的身體展現了其他的形式，卻很少在藝術中呈現出來。

下面幾頁，我從一本德國解剖學舊課本裡挑了些照片，因為較新的照片和真人模特兒很少有呈現得這麼豐富的。給醫學生和藝術家看的解剖學課本簡化了一些東西，比較容易讀。但人體並不是示意圖，米開朗基羅關注的是那些未經簡化的形體。把這些照片當成謎題──試著在不查綱要或說明的狀態下觀察，找出重要的肌肉和骨骼，然後再觀察更小、更難弄清楚的特徵。一條肌肉和另一條肌肉之間的界線通常是非常微妙的，即使在照片裡這個男人不尋常的體格中，也不容易辨識出不同部位之間的邊界。最佳策略是茫然地盯著某一片區域看，直到有什麼自動浮現出來。而在此同時，不要在腦子裡給某個部位設定框架，也不要把心跟周圍的一切分隔開；試著持續觀察背部，把它當作一個整體。等到某個部位顯現出自己的輪廓，再讓你的眼睛往下一個部位前進。列表提供了完整的解說，但如果你自己找出了那些肌肉種類，看到的東西會是最多的。

肩膀非常複雜，而這只是一個開始。儘管我們活在一個非常關心身體的文化中，但我們大多數人都沒有意識到，身體向我們展示的細節，數量有多麼驚人。

圖18.4：米開朗基羅《晝》。佛羅倫斯，美第奇小聖堂。

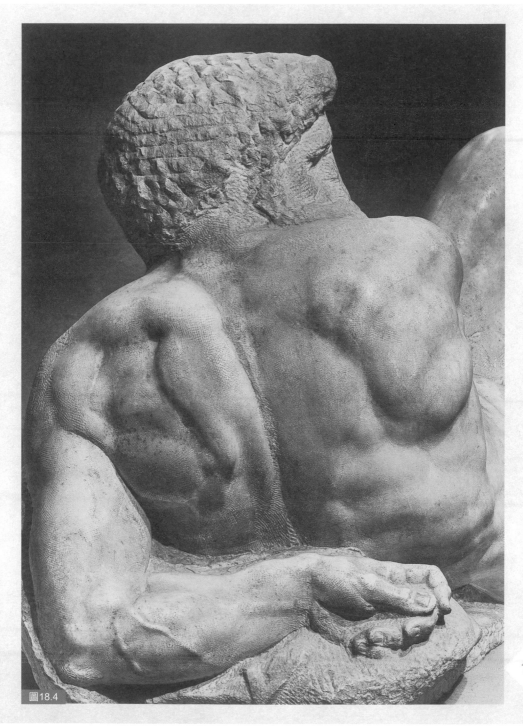

圖18.4

編號	說明	其他插圖中的位置
1，2，3	三角肌的幾個部分	圖18.3，1和2
4	三頭肌	圖18.2，11和12
5	大圓肌	圖18.2，最下面的14
6，7	覆蓋在肩胛骨平面正上方的兩塊肌肉	圖18.2，13和14
8	背闊肌上緣	圖18.3
9	肌肉之間的小三角形，顯示出肋骨上方的一條深肌（豎脊肌）	圖18.3，13
10	菱形肌	圖18.2，4
11，12	背闊肌中的肌肉束	圖18.3
13	肩胛骨肌肉的薄片非肉質部分	圖18.2，中間的14號左側
14	肩胛骨最下角	圖18.1
15	肩胛棘末端	圖18.1
16	鎖骨	圖18.1，2
17	肩胛棘	圖18.3，從4號往上
18-26	斜方肌的各個部位	圖18.3
18	斜方肌上段	圖18.3
19	頸部肌肉（胸鎖乳突肌）	圖18.3，12
20-23	斜方肌中段的肌肉束，通往個別脊椎骨	圖18.2，5-7
24	斜方肌下段	圖18.3，通往5號
25	斜方肌的薄片、非肉質腱膜	圖18.3，4
26	斜方肌中段較薄的部分	

圖18.5：背部肌肉，手臂往側邊伸展。約一九二五年。

圖18.6：圖18.5的形體輪廓線。

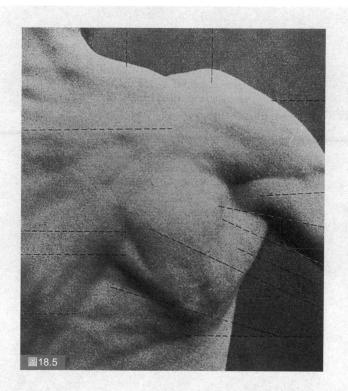

圖18.5

圖18.6

請注意：我也在這張圖裡標示了脊椎骨，它一般都數得出來。「CVIII」是第七頸椎，也是最後一塊頸椎，通常是凸出的，很容易找。從那裡開始往下數，從「TI」一直到「TXI」都是胸椎。

編號	說明	其他插圖中的位置
1	斜方肌下段	圖18.3
2	斜方肌的扁平腱膜	圖18.3及圖18.4
3	斜方肌中段	-
4	斜方肌上段最低部分	圖18.3，4號以上
5	2號的延伸，稱為項韌帶	-
6	斜方肌上段分開的起點	-
7	斜方肌底部的扁平腱膜	圖18.2，5
8	三角肌：中段的肌肉束	圖18.3，2
9	三角肌：背部	圖18.3，1
10	三頭肌其中一頭	圖18.2，11
11	背闊肌：注意較薄的肌肉上緣，它跨越了肩胛骨	圖18.3，13號左側
12	背闊肌：側緣	圖18.3，7號右側
13	背闊肌：較薄的肌肉上緣，跨越了深背肌	-
14	側腹部的一塊肌肉（腹外斜肌）	圖18.3，7號右下
15	背部深層肌肉（豎脊肌），由小三角形處可見	圖18.3，13；圖18.6，9
16	肩胛骨平面肌肉	圖18.2，13和14
17	肩胛棘	圖18.3，從4號往上
18-19	肩胛棘末端；外為三角肌，內為斜方肌	圖18.3
20	斜方肌因為往頸部抬高改變方向而產生的皺褶	圖18.3，3
21	菱形肌之間的皺紋	圖18.2，4（比較兩邊）
22	背闊肌：以不確定數量的肌肉束（小連結點）與肩胛骨相接	-
23	頸部肌肉（胸鎖乳突肌）	圖18.3，12
24	菱形肌底部（右側也能看見一點點）	圖18.3，13號左側；圖18.2，4

圖18.7：背部肌肉，手臂上舉。約一九二五年。

圖18.8：圖18.7的形體輪廓線。

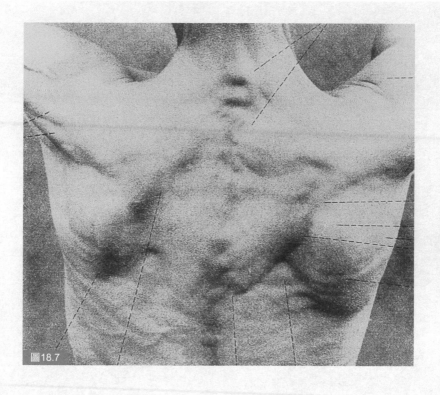

圖18.7

圖18.8

如何看 ⑲

臉

　　我們所知的臉，是一張薄薄的面具，由脆弱的、互相連接的肌肉纖維組成，附著在一層脂肪和皮膚上。我們識別的臉部情緒和美麗完全取決於這一層組織。身體中大部分的肌肉都是連接骨頭與骨頭，力量大到可以讓我們行走坐臥。類似的肌肉在臉部也有，比如把下顎連接到頭骨上的那塊，但大部分的臉部肌肉除了把皮膚拉出不同表情之外沒有其他作用。這些肌肉脆弱而纖細，而且通常不會像手臂上的二頭肌或男人的胸肌那樣，劍拔弩張地在臉上鼓出來給人看。我們在一張臉上會看見的，就只是讓皮膚繃緊的肌肉隆起，和這些隆起之間的皺褶而已。

　　因為我們太關注人們的表情了，所以臉上充滿了名字。許多皮膚皺褶都有名字，耳朵上的每一條弧線，鼻孔的每一個彎折也都有專門術語。相比之下，身體的其他部位都是未知領域。比如手肘前方那條大皺褶，或膝蓋後面那條更大的皺褶，都是沒有名字的（這些區域有醫學名稱，但皺褶沒有）。

　　邂逅一些臉部特徵的名字是很有意思的事，因為這些名字把臉變成了某種地圖，而且還有助於記憶。一旦你知道幾個術語，就更容易記住一個人的長相。你會看到有人微笑，還會發現他們表現笑容的皺紋和別人不一樣。你會注意到某個人的耳朵而且記住它，因為你知道軟骨的小裂縫和倒鉤怎麼稱呼。要是沒有名字，就連**看見**臉都困難得多，更別說記住了；而記幾個名字也是看這本書時懂得畫的基本義務。

　　所以呢，下面就是一些臉部部位的名字。臉的底部結構由頭骨組成，在這張精采的老婦素描中（圖19.1），頭骨顯得特別突出。前額突出部分是**額隆**；當頭髮逐漸往後退，這條平緩的弧線就會變成一個閃亮的圓頂（在圖19.2中標記為1）。接著弧線往下走，會遇到一個在眼睛上方、山

圖19.1：米開朗基羅，西斯汀禮拜堂穹頂的庫邁女先知習作。都靈皇家圖書館。

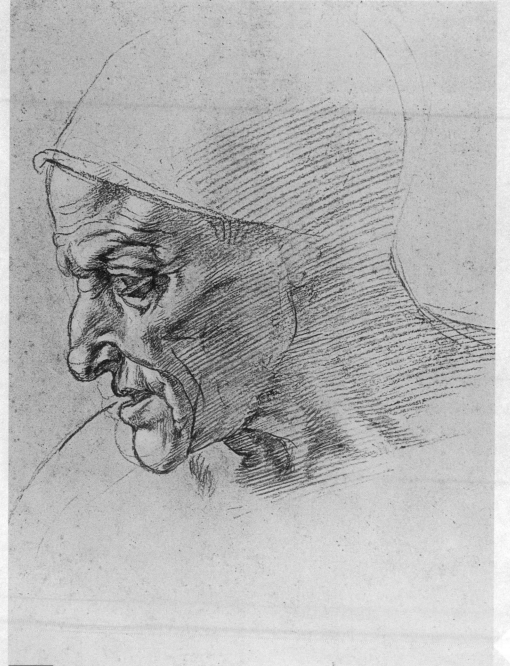

圖19.1

脊狀的突起，稱為**眉弓**（2）。**眉間**是眉弓之間的空間，也有自己的弧度（3）。前額兩側有個地方，輪廓會或多或少地突然改變，稱為**顳脊**（4）。在這張素描裡，顳脊後方的每樣東西都落在陰影之中。這張素描非常出色地展示了前額皮膚上的橫向皺褶是如何堆積在眉弓上，又是如何沿著太陽穴周圍往下流動的。這些線和地形圖的線條一樣，無需仔細描繪就表現出了潛在的地質狀況。

所有這些東西，你也可以在自己臉上摸到。如果你手指從眉毛往下移動，同時不斷按壓，就可以感覺到骨頭凹陷、轉入眼窩的地方。這就是**眶上緣**。它隱藏在生物體內，但在頭骨上顯而易觸。生物體中唯一可以看見的眼窩部位是外緣，專業説法是**顴骨眶緣**（5-5）。這裡有兩條交叉的魚尾紋。這是一張典型的老人面孔，很容易看出軟組織是如何稍微陷進眼窩，而骨頭又是如何變得更加明顯。

臉側有一個骨拱，稱為**顴弓**，上面附著咀嚼用的厚肌肉。這一大塊肌肉稱為**嚼肌**，讓她的臉頰微微隆起（12）。在這幅素描裡，顴弓從**上頜骨**（6）起點處開始看得見，你可以跟著它回到最高點（7），再從這裡到達耳朵（8）。就算你很年輕，顴弓不明顯，你也可以在自己臉上摸到它。要是你按得夠用力，就能感覺到顴弓上下的肌肉比較軟，也會感覺到它是個拱形。年輕人的臉上因為有脂肪，顴弓變得不明顯，但這個女性已經流失了一些脂肪，於

是顴弓下方出現了一片陰影，甚至還有一條小皺紋（6號下方）。她的嚼肌（12）前方有一塊小小的凹陷（13），這是老年人的典型特徵。這裡曾經充滿了**深層頰脂**，當脂肪逐漸代謝，她的臉部輪廓也更加分明。嬰兒有大量這種脂肪，健康的年輕人也是。

顎骨（或稱**下顎骨**）有個非常微妙的輪廓。它在與頭骨的接合點附近是凹陷的（9），接著出現一個角度（10）。到了下緣又再次凹陷（11）。

她的鼻子稜角尤其清晰。**鼻根**——也就是鼻骨與正臉交會的地方——是最低點（14）。鼻骨自身呈現出上半部的垂直表面（14-15）和下半部的傾斜表面（15-16）。鼻子是由小骨頭、軟骨板和更軟的結締組織共同組成的。**上側鼻軟骨**指的是從輪廓改變之處（16）到結締組織接續軟骨的這片區域（17）。你甚至可以看見軟骨的邊緣，也就是鼻外側軟骨（18）。**鼻翼大軟骨**有兩個表面，一個從17到19，另一個從19到20。鼻子的其餘部分由結締組織和軟骨構成，塑造出圓圓的鼻孔和鼻翼。

十九世紀時，一位名叫保羅・里歇爾（Paul Richer）的法國解剖學家兼雕塑家，為嘴巴和臉頰附近的大部分皺紋命了名。他命名的專有名詞有些在英文裡也存在，有些則沒有，所以某些皺紋只有法文名。解剖學家們將兩邊嘴角疊合處（也就是嘴唇接合的地方）稱為**唇連合**，通常會伴有附屬的皺紋，就跟這張圖一樣（21-22）。

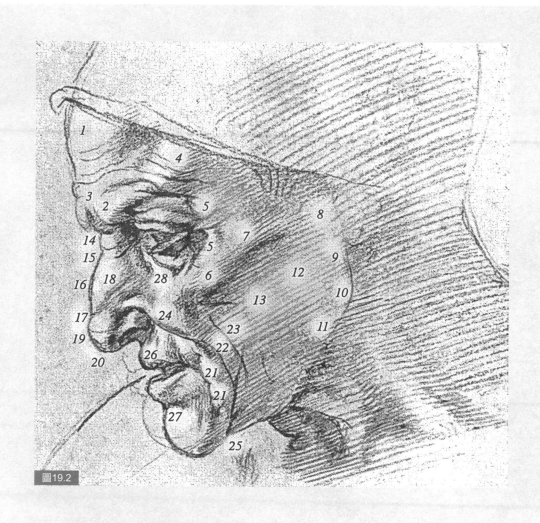

圖**19.2**：圖19.1的圖解。

接著是 *sillon jugal*（用英文說的話，應該叫
顴骨褶，意思是顴骨或頰骨上的皺紋），再
過去，就是 *sillon jugal accessoire*（**附屬顴骨
褶**，22和23）。鼻子兩側非常顯眼的皺紋
是**鼻頰溝**（24）。鼻頰溝每個人都有，還
有很多人有**鼻唇溝**，也就是從鼻子到嘴角
的皺紋。（這張素描裡有一條，但還沒有
完全成形。）只有老年人才會有21、22和
23號這三條額外的皺紋，它們能以不同的
方式合併或分離。在這個女人臉上，顴骨
褶和附屬顴骨褶（22和23）合成一個V字
形，再和下巴底下的皺紋合而為一，里歇
爾稱這條皺紋為 *sillon sous-mentonnier*（**下
頜褶**，25）。有雙下巴的人，第二個下巴
底下的皺紋多半會和附屬顴骨褶（23）連
接。不過這個女人在第二個下巴出現的
位置（25右側）只有一段平坦的皮膚。

你可能不這麼認為，不過臉上主要由
肌肉而非脂肪或骨頭決定形狀的部位是嘴
唇。**人中**是連接鼻子與上唇中間「丘比特
之弓」（唇峰，26）的小通道。人中附近的
整個區域——上唇、下唇、以及下唇和**頜
唇溝**（27）之間的區域——都是由肌肉形
塑而成的。

眼皮是非常纖細的薄肌肉，就像卡士
達醬表面凝結的那層薄皮一樣；它們浮貼
在眼球、以及將眼球包裹在眼窩裡的層層
脂肪和肌肉之上。所以當眼皮皺起來時，
自然會形成許多細小的皺紋。**頰溝**經常會
有兩道，就像這個女人一樣（28）。再往
上就是眼袋了，它們經常皺出細小的皺紋

與摺痕。想到這些並不是太愉快，但小皺
褶之所以出現，是因為脆弱的底層肌肉退
化，小顆的眼窩脂肪突破肌肉層所致。

如果米開朗基羅把耳朵也畫進去的
話，這張素描就會是一部完美的臉部型態
視覺辭典。耳朵部位在另一幅素描中展示
得很好（圖19.3）。外**耳輪**圍繞著內側的
對耳輪，耳孔本身稱為**外耳道**，外耳輪的
起點就在耳道開口上方，即**耳輪腳**，然後
繼續往上，環繞耳朵，形成一個稱為**達爾
文結節**的內向小突起（在圖19.4中標記為
1），接著逐漸變平，形成**耳垂**。內側對耳
輪的起點是分成兩部分的耳輪腳，被一塊
稱為**三角窩**的三角形凹陷隔開。耳輪和對
耳輪間的溝槽稱為**耳舟**。對耳輪繼續往下
走，到了鼓出一小塊的地方，就是名字取
得很妙的**迎珠肌**（2）。然後在**耳屏間切跡**
下沉，又在**耳珠肌**（3）再度浮出來。耳珠
肌上方是**耳屏上結節**，不過在這張素描中
看不見，再過去就是耳輪的起點。耳朵內
部，最接近耳道口的是**耳甲腔**和**耳甲艇**，
這是兩個小突起，看起來像未發育完成的
第三個耳輪。

為身體上這麼一個不起眼的部位取那
麼多名字似乎很傻，但它們可以幫助你瞭
解耳朵的複雜形狀，並記住你看見的東西。
（如果你還想多看一點，至少還有六個名

圖19.3：米開朗基羅，老人頭像習作。倫敦大英博
物館。

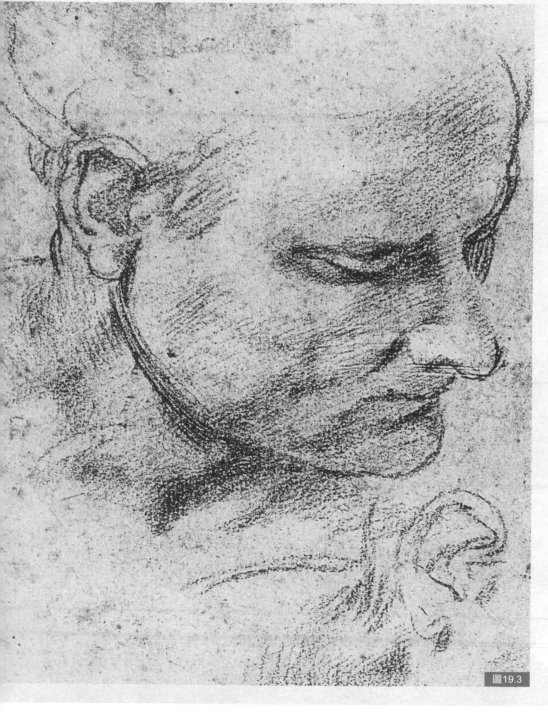

How to look at a face

圖19.3

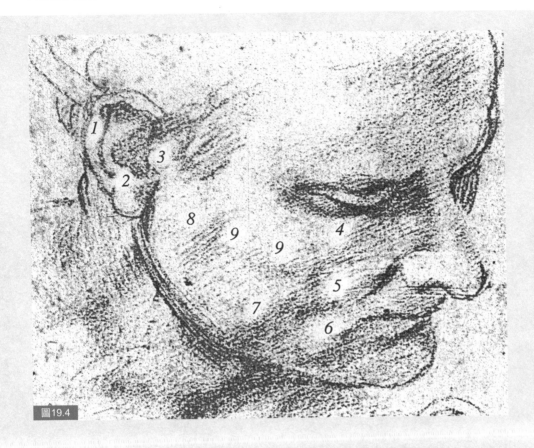

圖19.4

字我沒提到。）這些小部位一直留在不同形狀的耳朵裡，透過學習這些東西，你就能開始懂得耳朵不只是「尖尖的」、「扁扁的」、或「長長的」。它們有無限的變化形式。

我放上這第二張素描，是為了對衰老這件事做一些令人悲傷的觀察。在臉部，產生表情的肌肉，和稱為**筋膜**的一系列層狀組織，將皮膚鬆鬆地固定在底下的骨頭上。肌肉和筋膜就像小吊床一樣，一端繫在皮膚，另一端繫在頭骨。它們常常在兩塊肌肉之間運作，將肌肉分開。皮膚皺褶

通常會在筋膜附著皮膚的位置形成；皺褶會把皮膚往下拉，就像沙發上的釘扣一樣。當一個人衰老的時候，肌肉會萎縮，脂肪移位、下沉，直到落到筋膜層為止。老年人的眼袋和鬆弛的皺褶，就像摔進吊床的胖子。這個男人的臉顯示出老之將至的所有跡象。他的眼下組織（4）已經垂到眼睛下方的筋膜層，而更下方的組織和肌肉也垂到鼻頰溝（5）。嘴邊的深層頰脂和相關組織都已經掉到形成唇連合（6）的那片筋膜上了。

像嚼肌這樣的大肌肉，每一面都有筋

圖19.5

膜。這張圖裡，肌肉上的淺層脂肪已經落在肌肉前面的筋膜層上（7），而更遠一點的腮腺脂肪也已經掉到肌肉邊緣的筋膜層了（8）。（這些筋膜層都有名字；這片叫做**腮膜嚼肌筋膜**。）在顴弓與一個稱為**副腮腺**的小腺體相連的筋膜上，也有一塊脂肪組織（9-9）。

　　這就是為什麼我們說重力會帶來損失。重力把脂肪往下拉，露出底下的筋膜。曾經的組織網變成了一連串塌陷和坍方，最後洛進筋膜吊床裡。如果你仔細觀察，從年輕男人臉上（當然女人也是）就已經可以發現衰老的一切跡象（圖19.5）。要是你夠勇敢，就拿著這本書到鏡子前面去，你會看出所有的年齡痕跡──不管你多年輕，都已經有了就定位的筋膜層，和等著成形的皺紋。

▉**19.4**：圖19.3的圖解。

▉**19.5**：米開朗基羅，青年頭像習作。佛羅倫斯博納羅蒂之家博物館。

143

How to look at
a fingerprint

如何看 〈20〉
指紋

指紋有點太小了，肉眼看不清。在恰到好處的光線下，你可以看出彎曲的線條，但仍然無法完全分辨出不同手指之間的差異。把指紋印出來會有幫助，但想印出清晰到能顯示每一條線的印件並不容易，即使你做到了，也還需要一支放大鏡才能真正研究它，好像指紋是刻意設計成剛好超出人類正常視覺範圍似的。也許這就是指紋直到十七世紀（望遠鏡和顯微鏡的時代）才被注意到，到二十世紀才被分類的原因。但如果你知道怎麼做，在手指上塗墨水（還有腳趾——它們也是有指紋的）並分析結果，其實是很簡單的事。

美國聯邦調查局的官方出版品《指紋科學》（*The Science of Fingerprints*）並不是一本很容易讀的書，而且書裡還有些駭人的片段，像是示範如何把屍體的雙手剪下來，以及如何把防腐劑打進死人手指裡的照片。但基本內容可以濃縮成幾頁。指紋有三類：弧形類、箕形類，和斗形類（圖20.1，1、2、3號）。後兩種可以精確測量，所以每個指頭都會有編號。在測量之前，我們先想像一根理想的指頭，上面所有紋路都是水平的，從一側推進到另一側。**模式區**是指頭的中心部分，指紋流在這裡被擾亂，就像繞著岩石或捲入漩渦的水流。弧形指紋（1）沒有任何嚴重影響流向的東西，幾乎每條紋路都從一側進入，由另一側出來。（紋路是不是斷了或裂開無

關緊要：流向才是重點。）箕形指紋和斗形指紋則會有一些沒能從一邊流到另一邊的紋路；它們被卡住了，繞著圈子打轉，要不就是轉角回到原來的那一邊。在2號和3號圖中可以輕易看出漩渦的動向，模式區就是由這些紋路構成的。

看指紋的時候，首先要做的是找出兩條線，這兩條線一開始彼此平行流動，然後分開，接下來便會繞著模式區走，就像圖20.1編號4的A和B。這兩條線稱為**紋型線**，而它們分岔的地方稱為**三角**。（你可以把模式區看成一個溪流形成的湖泊。）

圖20.1：1.平弧紋。2.箕形紋。3.斗形紋。4.指紋的模式區。5.定位中心點的幾個例子。

1

2

3

PATTERN
AREA

A
B

D

4

C

C

C

C

5

145

圖20.1

三角是最接近紋型線分岔處的點。在圖解中，示意線D與三角相切，也就是那個小V形指脊的尖端。如果指紋有一組紋型線和一個三角，它可能就是箕形紋，如2號圖所示。（這張圖的紋型線從列印區域的最左下角進入。）如果指紋有兩個三角，一邊一個，那麼它就是斗形紋，就像3號圖一樣。

接下來要做的是觀察模式區內部，找出**中心點**，也就是模式區內最深的部分——或者，用指紋分析的專業語言來說，就是「位於最內層的充分反曲線之上面或內面」。由於這是在自然賦予我們的東西上強加人為規則，所以成了件複雜的事——指紋的自然演化並不是按照模式區、三角和中心點而來。FBI的分析師提出一些輔助規則，解決了這些模糊不清的案例。看一下編號5的圖示，你就可以理解，當中心點不太明顯的時候是如何定位的。這些圖示只有模式區，不包含其他部分。第一個是最簡單的：中心點就在最深處那條反曲線的端點上。要是最深處那條線的指脊沒有自行往回彎折，那麼中心點就會位在這條線的末端（如第二張圖所示）。如果中間的線有偶數條，中心點就是位於中間那一對線中，較深入的那一條。如果有一條指脊落在最內層的反曲線頂點上，那麼這條反曲線就「視為被破壞」，必須在這條最內層的反曲線之外尋找中心點（如最後一張圖所示）。

一旦你確定了三角和中心點的位置，就必須在兩點之間畫一條直線，計算當中

的指脊數。「箕形，指脊數5」就可說是一種典型的指紋分類。圖20.2提供了一些不同指紋的計數，你可以對照著算算自己的。第一張圖片裡畫了一條線，示範了計算方法。要分析你自己的指紋，需要非常清晰的拓印。把你的手指頭沾上墨水，然後在紙上滾一次。重點是要用滾的，而不只是壓，因為你需要從左到右的所有細節。多滾幾次，等到墨水稍微淡一點，可能其中就有一張能用的了。不要用力按，不要回頭重印，盡量別弄糊了。如果得到了一張夠清晰的拓印，就拿去複製幾份，放大到看得清楚的程度，比如說一張普通紙的一半大小。接下來你可以用彩色麥克筆把三角和中心點找出來，再用尺在兩點間畫一條線。

有兩件事讓指紋變得很棘手：一是找出三角和中心點，另一個就是定出箕形和弧形的差異。技術上來說，一枚指紋如果是箕形紋，必須具備以下三個特徵：（1）一條充分反曲線，意思是紋型線內的指脊沒有任何線段與紋型線相連；（2）一個三角；以及（3）數得出指脊。圖20.3的1號圖是個非常小的箕形紋，但依然符合這些條件。如果你觀察右邊的邊界，可以看見兩條紋型線平行進入，接著分開，把模式區圍了起來。（再說一次，只要你能找出一個連續的方向，紋路是不是斷裂並不重要。）三角D就是紋型線分離的地方。有個指脊從左邊進來，又翻轉回原路，內部還有一條小小的脊紋。這個指脊的末端就是

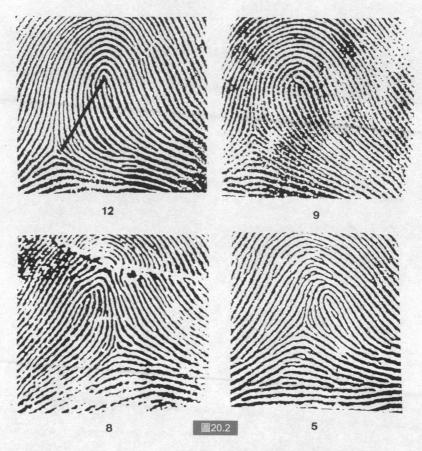

12 9

8 圖20.2 5

How to look at a fingerprint

中心點，標示為C。這是個嚴格意義上的箕形紋，因為它擁有全部的三個特徵，而它的指脊數應該是四。

　　弧形、箕形和斗形紋都可以細分成更多類型。弧形紋其實有兩種：**平弧紋**中的每條線都從一側進入，從另一側出來；以及**帳形紋**，其中心處有幾條孤立的線。而帳形紋又分為三種：一種是中心線條形成明確角度，像是圖20.3的2號；一種是中心指脊呈上衝狀，如3號圖；還有一種幾乎像是箕形紋，卻缺少了箕形紋三要件的其中

之一。最後這類的例子是4號圖。這枚指紋具備了箕形紋的第一項特徵：一條充分反曲線；這是條從右邊進來，也從右邊出去的反曲線。它的中心點應該在最深的反曲線上，但因為這枚指紋只有一個反曲，所以中心點就在它轉向的地方。這枚指紋也有紋型線（它們從左邊進來，繞著反曲線流動），也有個三角，而且剛好就是反曲線

圖20.2：指脊數的幾個例子。

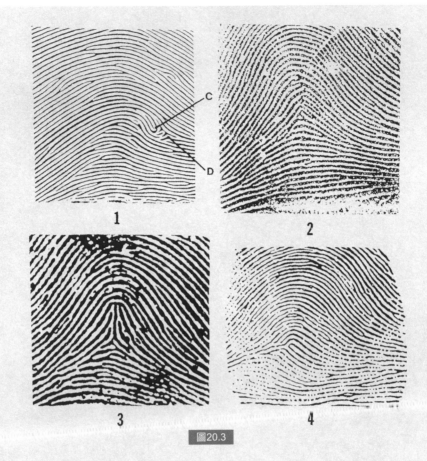

圖20.3

的轉向點。問題在於，它的中心點**就是三角**，隨之而來的問題是，這枚指紋也就數不出指脊。它因此缺乏了箕形紋的第三個條件，所以是帳形紋。

斗形紋也有不同的類型。**囊形紋**是個螺旋，當中有些指脊形成完美的封閉圓形。圖20.4的1號就是這種斗形紋。要是你在兩個三角之間畫一條直線，這條線是不會穿過任何一條構成圓形的線的，這是囊形紋的技術性必要條件。斗形紋的計算方式和箕形紋不同。要計算斗形紋，必須

找到兩個三角，然後從左邊那一個的下方開始追蹤指脊。跟著這個指脊走，直到你能夠抵達的、最接近另一個三角的地方。如果指脊消失了，就跳到下一個指脊去。如果最後你位於右邊的三角之內，那麼這個斗形紋就是**內螺旋紋**；如果最後你在右邊三角之外，它就是**外螺旋紋**。算一下從你結束的位置到右邊三角之間有多少條指脊，就能得到這個斗形紋的指脊數。根據這些標準，圖20.1編號3這枚指紋是個內螺旋紋，指脊數是二；而圖20.4編號1這枚指

圖20.4

紋是個外螺旋紋，指脊數是四。計算這個外螺旋紋（編號1）要從左邊三角那個小點開始，接著跳到紋型線，繼續往右走，直到你不得不再次跳線。當你抵達右側三角的正下方，停下來數一數。這兩點之間有四個指脊（包括三角本身在內）。

你看這些東西可以變得多複雜——這還只是入門而已。然而，有了這些資料，你就能分析自己的每一根手指和腳趾了。發現奇特指紋的情況並不少見——像是2號圖的**雙箕形紋**，或者3號圖的**雜形紋**，它在

帳形紋上還有一個箕形紋。你也可以製作手掌紋和腳掌紋，它們有些地方也有箕形紋和斗形紋，但指紋分析師通常不會去分析這些。誰曉得呢，說不定哪天你就發現

圖20.3：1.小型箕形紋。2.有角度的帳形紋。3.有上衝的帳形紋。4.缺乏箕形紋三要件其中一項的弧形紋。

圖20.4：1.外囊形紋。2.雙箕形紋。3.包含一個斗形紋和一個箕形紋的「雜形紋」。

圖20.5

了一枚真的很罕見的指紋圖樣，就像我一個學生在他手指上找到的這枚（圖20.5）。不過，也許你會好奇，你的指紋看起來比較像圖20.6，還是像圖20.7呢？——這兩張圖，一張是無尾熊，另一張是黑猩猩。

（無尾熊是個很有趣的例子，因為牠們長期以來一直位於和人類不同的演化樹上，並演化出和人類毫無關連的指紋。似乎指紋是抓握和攀爬的最佳構造，前提是你有一隻對生的大拇指。對一般的攀爬來說，擁有一種叫做疣的瘤狀紋理就足夠了。這種紋理在無尾熊指紋的底部很明顯。）

儘管仍然有受過視覺分類培訓的人存在，但現今的指紋分析都是電腦完成

的。犯罪現場大多數的指紋都只是「部分指紋」，缺少像三角、中心點這類重要特徵。在這種情況下，分析師會觀察指紋上小小的偶發特徵：像是指脊會合或分開的地方，或者我們多數人都會有的小疤痕和瑕疵。（做過大量體力勞動的人，通常會有非常容易識別的，傷痕累累的指紋。）

對指紋的瞭解，讓我對律師聲稱能完全識別指紋的說法持懷疑態度。到目前為止，我已經採集了大約一百人的指紋，而我發現，即使在最佳條件下，也很難得到清晰可辨的指紋。如果我因案受審，而案子又是因指紋而起，我一定要親自去看看證據。

圖20.6

圖20.5：一枚「雜形紋」。

圖20.6：一枚無尾熊的指紋（右手小指）。

圖20.7：一隻四十六歲母黑猩猩的指紋。

151

1cm

圖20.7

How to look at
grass

如何看 21
草

大多數喜歡動物的人都偏愛大的、毛茸茸的動物。我們喜歡狗和貓，以及相當距離之外的獅子和老虎。在這種相同的擬人化風格之下，關心植物的人也多半喜歡大而華麗的植物。他們偏愛玫瑰、菊花、以及橡樹和紅杉這類比較大的東西。但是就像在動物界一樣，比較小的植物其實要常見得多。草就是被忽視的植物中一個可愛的例子。

很難想像還有什麼東西更平常地被我們踩在腳底下，或者更普遍地無視。根據估計，草覆蓋了地球表面的四分之一；禾本科是開花植物中最大的一科，光是在北美洲就有大約兩千種。我們吃的所有穀物，從燕麥到大麥小麥，都是禾本科的。竹子是禾本科，玉米也是禾本科，連甘蔗都是禾本科。然而，對不是農民的人來說，就算是那些高大的禾本科植物也幾乎是完全陌生的。我很想知道在已開發國家，到底有幾成的人能辨認出一片田種的是燕麥、黑麥還是小麥。

除了人和昆蟲，草幾乎是所有可見的生命形式中最普遍的。不管你住在哪裡，如果你讀這本書的時間在四到八月之間，我在這章描述的五種草，你至少能找到其中一種。圖21.2是一種最常見的草——羊茅。羊茅是典型的路邊草；從格陵蘭到新

幾內亞都找得到，儘管以屬別來說，它是源自歐洲的草。

圖21.3是春茅（又名黃花茅）。以其春天般的香氣而得名，它遍布整個歐洲，從斯堪地那維亞北部到北非都有，而且——就像某位作者說的——「高加索、西伯利亞、日本、加納利群島、馬德拉和亞述群島、格陵蘭和北美洲都有它的蹤影。」某些情況下，草會從歐洲遷移到外地，之後隨著人類的活動，又再次遷回歐洲。

圖21.4是提摩西草，它在一七二〇年被一位叫做提摩西·漢森（Timothy Hansen）的人帶到美國，用於放牧，後來以另一種面貌被帶回歐洲。它停留美國這段期間，產生了突變（以專門術語來說，就是

圖21.1：草。愛爾蘭米斯郡達爾根公園。

152

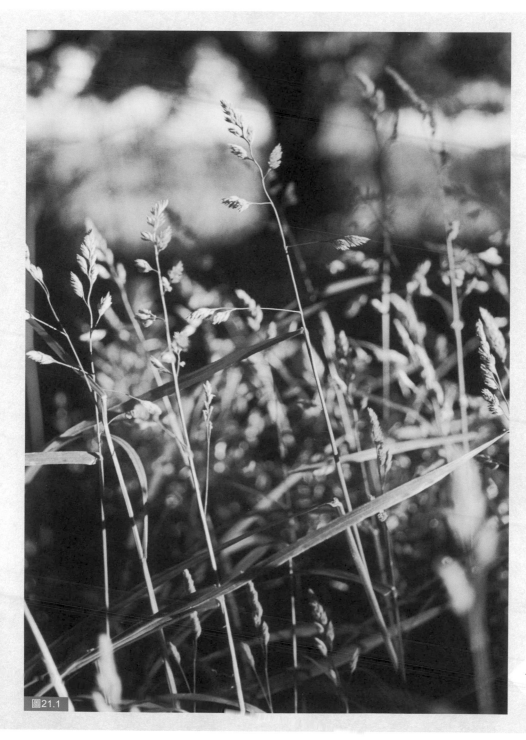

圖21.1

圖21.2　　　　　　　　　圖21.3　　　　　圖21.4

它發展出一種多倍體品系），英國人取回它的時候，它已經是比當初離開時更有用的品種了。

　　圖21.5是著名的肯塔基藍草，也是歐洲原產植物。最有名的記錄是由**阿爾布雷希特・杜勒**❶以水彩畫出來的《很棒的草地》（*The Great Piece of Turf*），這是一幅近距離觀察路邊幾平方英尺草地和雜草的美好作品。

　　就像在博物學任何一個分支一樣，知道你看見的部位叫什麼名字是有幫助的，這裡會介紹幾種。圖21.6展示的是第五種草——果園草。草有莖（稱為**稈**），標記為A，以及標記為B的枝條。這張圖片裡的草稈是切斷的，以符合圖片大小。有一捆稱為**前出葉**的束層（C）把莖和枝條連接起來，這樣草就不會折斷了。草葉長而窄，一開始包在草莖上，一英寸或不到一英寸之後，就會和草莖分開，往另一個方向長；包裹著莖的部分稱為**葉鞘**，游離在外

圖21.5

的部分是**葉片**（D）。

這些是結構組成要素。為了識別草，你需要注意的部分是花。花成群出現，稱為**小穗**；圖21.6右下角有個放大圖。區分草類最簡單的方法就是注意小穗的排列方式。肯塔基藍草的小穗是一種鬆散的金字塔狀，稱為**圓錐花序**（圖21.5）。羊茅的草莖頂部呈波狀起伏，先為一側的小穗騰出空間，然後再換另一邊（圖21.2）。這種排列法稱為**二稜穗**。圖21.6的其中一株果園

草有又細又高的圓錐花序（E）；另一株則有著三角形的圓錐花序。它下半部的枝條橫向張開，樣子像手指——它因此有了個拉丁名字*dactylis*，意思就是「手指」。

小穗擁有植物學家關心的大部分訊息。如果你仔細觀察一個小穗，會發現它是由一系列的**小花**（F）組成的。如果你把小花全部拔掉，就會剩下一根細細的、鋸齒狀的莖，稱為**小穗軸**。植物學家特別關注**穎片**（小穗基底的第一對「葉子」）以及**苞片**（蓋住小穗上每一朵小花的「葉子」；標示為G，在圖的右上角）的形狀。收集一些草，把它們拆開來，你就能看出穎片和苞片的區別。這裡的幾幅素描展示了典型小穗、小花和穎片的型態。

等到你開始在日常生活中留心體驗草，才會發現這些細微的東西。春茅是春天最早出現的植物之一。它的英文和拉丁文名字（*odoratum*，意思是香）都取得很好，因為它是春天最典型的氣味；雨後或剛割過草的地方香氣最濃烈。春茅也是乾草味中甜味的來源。

圖21.2：羊茅（Festuca ovina）。

圖21.3：春茅（Anthoxanthum odoratum）。

圖21.4：提摩西草（Phleum pratense）。

圖21.5：肯塔基藍草（Poa pratensis）。

❶：阿爾布雷希特・杜勒（Albrecht Dürer, 1471-1528）德國文藝復興與時期著名油畫家、版畫家、雕塑家及藝術理論家。

155

肯塔基藍草是另一種早春的草。小時候我偶爾會拔個一根，把草莖叼在嘴裡，好像自己是湯姆歷險記裡的角色。我那個時候還不認識這種草，它味道也不怎麼樣，春茅會讓我更開心一點。肯塔基藍草在六月初到六月中旬開花，所以和其他大多數的草相比顯得更引人注目。它的圓錐花序看起來很纖弱，像是春天的嫩葉。果園草是另一種早春草，但要大得多，而且可以撐過一整個夏天。它在陰涼處長得特別好，通常長在田野邊，藏在樹蔭和灌木叢裡。這兩種草很好分辨：肯塔基藍草又嫩又細，果園草則是又高又粗。

當其他草長出來的時候，春茅和肯塔基藍草的花都已經開完了。對我來說，羊茅有夏天的印象。我小時候不知道它們的名字，但我跟每個孩子一樣，都會心不在焉地拔這些草，不管走到哪裡，眼角餘光都能瞥見它們。不知道為什麼，它們成了夏天的一部分，即使是現在，我只要看見一棵羊茅的照片，就能感覺到炎熱的天氣和夏季氣息撲面而來。它的小穗綠裡混紫，像是已經被烈日微微烤焦了似的。

提摩西草也長在同樣的田野裡，開花時間稍微晚一點。這是盛夏的草，那時天氣正熱，蟬和蚱蜢放聲高歌。提摩西草也叫貓尾草，因為它看起來像小一號、淡紫色版本的沼澤香蒲（swamp cattail，cattail為貓尾）。

如果你是在城市或市郊長大的，這一切對你來說可能很浪漫，因為在那些地方，所有的草都靠肥料長得茂盛蔥綠，然後超過半英寸高就被剪掉。但如果你是和真正的草地一起長大的，田野裡種著提摩西草，樹林、溪流和每個地方都沒有修剪過，也沒有人工鋪砌過，那麼草就會一直是你地方感和季節感的一部分。春茅、藍草、果園草、羊茅和提摩西草可能是初次聽見的名字，但它們給人的體驗並不是。

草是出了名的難認，就算是查爾斯・達爾文也認為這絕對是件難事。當他認出他的第一棵草──春茅的時候，他寫道：「我剛剛認出第一種草了，萬歲！萬歲！我得承認運氣眷顧勇者，因為，幸運的是，那是好認的春茅；不管怎樣，這都是偉大的發現；沒想到我這輩子認得出草來，所以，萬歲！它讓我的胃意外地舒服啊！」仔細觀察、研究圖鑑，最後終於認識了一株不知名植物可能令人興奮；但為一樣從你嬰兒時期至今見過幾千次，卻不知道名字的東西添上名字也是一件很棒的事，那種興奮，比起前者猶有過之。

圖21.6：果園草（Dactylis glomerata）。

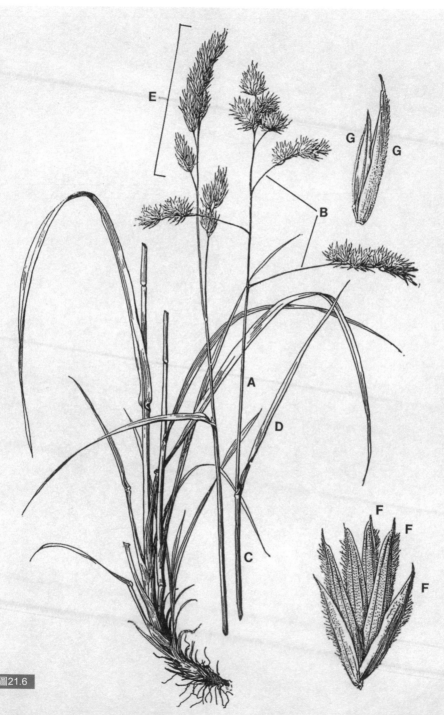

圖21.6

如何看 ⟨22⟩
嫩枝

在冬天，沒有人會多看樹一眼。它們光禿禿的樹枝只代表寒冷指數，而且每棵樹看起來都差不多。冬天的樹是你匆匆而過的東西；也許在回到室內時很快地與它們錯身，也許在滑雪坡上靠著它們拉拉鍊，也可能你只是在溫暖的車裡，任它們從眼前掠過。

然而在冬天，透過觀察樹皮和樹的大致型態，還是有可能區分出樹種。這方面的專家通常都是其他專家教出來的。描繪出樹皮的圖案或樹型，詳細到讓你拿著一本書到戶外就能辨識樹木，這種事似乎非常困難。（從這個意義上來說，樹皮其實比油畫或路面的裂紋更難理解。）

看嫩枝就比較容易了。它們還沒有老枝和樹幹的皺樹皮，只有一片光滑的**周皮**，上面綴著小小的**皮孔**，也就是讓空氣進入內部活組織的小洞。（周皮和皮孔這兩個字很妙：一個的意思是「表皮周圍」，另一個的意思則是「小扁豆」。）在圖22.1中，右下角的深色嫩枝上就有淺色的皮孔。嫩枝可能是一個夏天長出來的，也可能是好幾個夏天，不同的樹有不同的可能。通常你可以透過觀察嫩枝長度的變化來判定。左下方的嫩枝顯示了兩個夏天的生長情況——字母A以下的部分是兩歲大，而A以上是一歲。

嫩枝上的芽若不是嫩葉和新枝長出來的位置，就是開花的地方。不管哪一種，冬天的時候它們都覆蓋著**芽鱗**，就像一層抗寒的裝甲鋼板。芽有兩種：頂芽和側芽。右下方的大嫩枝有個單一頂芽。我從同一棵樹上取了另一根嫩枝，並把它切開，以顯示芽鱗是如何保護內部組織的。

側芽通常會在一片葉子附著過的位置上方綻開。這片葉子——已經在秋天落下——留下一個**葉痕**，芽就在葉痕後方出現。這種排列法在圖中斜對角那根泛白的大嫩枝上看得最清楚，右下方那根大嫩枝上也有泛白的大葉痕。枝上也可能有葉痕與托葉痕（葉柄邊緣在嫩枝附著處留下的痕跡），卻完全沒有芽；這可以在最右上那

圖22.1：榆樹、橡樹和其他兩種樹的冬季嫩枝。

圖22.1

根嫩枝看到。左邊斜斜往上舉的那根深色嫩枝上，B處有很多個芽；**副芽**通常會成為花，而中心或**腋芽**則會成為葉子。

葉痕的形狀是冬天辨認樹木的一個方法。右邊兩根深色大嫩枝的葉痕形狀像個有圓角的微笑，泛白的嫩枝上則有半月形的葉痕，邊緣銳利（C）。葉痕內通常可以看到小點點，這些點是運送養分到葉柄的維管束留下的。最常見的配置是三組維管束，中間一組，兩個角落各一組（在兩根深色嫩枝的葉痕裡清晰可見）。而在其他種類的植物中，維管束會形成一條橫跨葉痕的連續線，就像C處所顯示的一樣。

你也可以透過觀察芽的形狀分辨嫩枝。美洲榆樹有微微鼓起的小圓芽苞，圖中後景標著D的嫩枝就是榆樹。相比之下，橡樹嫩枝的芽苞就是尖的，彎彎地貼著嫩枝，標著A和B的嫩枝就是橡樹。這裡還有另外兩種樹，但我故意把標示省略了。觀察冬季嫩枝的部分樂趣，就是看看你能不能學會識別你在夏天時熟悉的樹種。

春天逐漸來臨，葉子的鱗片脫落，葉痕留在嫩枝上，接下來幾年都看得見。A處的暗灰色環是芽鱗痕組成的。有些樹有大朵的花，不但廣為人知也備受喜愛，櫻花和梅花就是例子。但有多少人知道楓樹花長什麼樣子？橡樹花和榆樹花呢？許多樹的花都很小，可能完全不會被注意到。對樹木僅止於一瞥的人可能會以為那是春天的新葉。但在早春時節，最早為樹木籠上一抹綠意的可能根本不是葉子，而是花。

圖22.2集合了一些春天最早開的花：有貓柳（又稱柔荑花），榆樹花（右邊），以及黃連翹花（背景）。榆樹、紅楓和銀楓在長葉子之前會先開出細小精緻的花朵。請比較一下圖22.1左下方的榆樹芽和圖22.2右下方的榆樹芽，它們是同一棵樹，只是圖22.1的拍攝時間是二月中旬，而圖22.2的拍攝時間是四月初的一個雨天（注意照片裡的水滴）。榆樹花開的時間很短，遠看像小小的葉子。等到葉子真的出現，花早就不見了。

接著依序出現的，是那些葉子長出來時花朵剛剛枯萎的樹，所以花和葉是緊接而來的。這類樹木包括糖楓、楊樹和白樺。幾週後的春天，有一些樹的葉子展開，但花還留在枝上，這些樹包括橡樹、山毛櫸、楓香、核桃和山核桃。終於，當春天過半，那些花朵又大又豔麗的樹登場了，這些都是由昆蟲授粉的樹，有椴木、櫻桃、野生酸蘋果和洋槐。如果你按著這個序列一路觀察下來，春天會更加精采。選擇幾棵你每天都會經過的樹吧，記下它們每年的循環：從芽到花，從花到葉，從葉到葉痕，再從葉痕到下一年的新生嫩枝。

圖22.2：榆樹、柳樹和連翹（背景）的春季嫩枝。

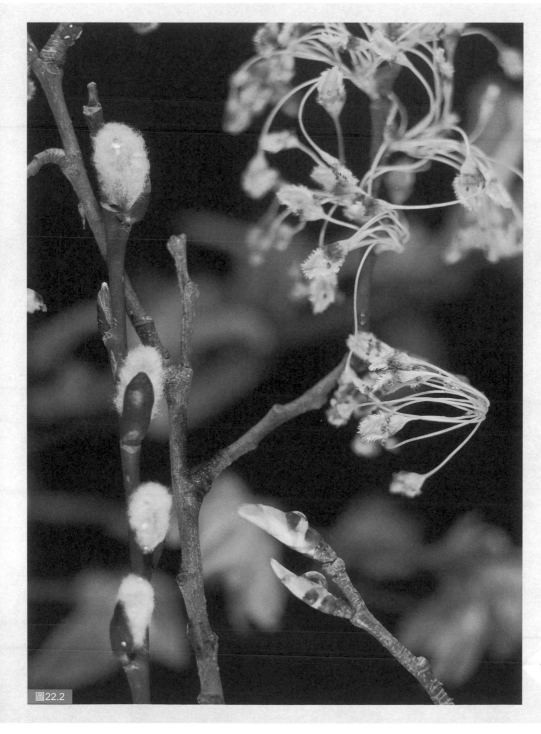

圖22.2

如何看 ㉓
沙子

　　我收集了一批可愛的顯微鏡玻片，是世界各地的沙（圖23.1）。有些來自我住的地方，有些來自我可能永遠也不會去的地方。（我特別喜歡聖赫勒那島來的沙子，那是拿破崙被放逐的地點。我可以想像他在粗礪的深色沙灘上來回踱步，眺望海洋的樣子。）這些玻片以十九世紀風格精心製作，將沙子密封在甘油裡。當我把這些玻片斜放，沙粒就會慢慢落下來，像在小小的雪花玻璃球裡一樣。

　　如果不是因為我妹妹，我不確定我會不會注意到沙子。她是個地質學家，也是本章的客座作者。我見過的沙子多少都帶點白。我去過白沙國家保護區，去過粉紅珊瑚沙丘州立公園，還在電視上看過夏威夷的黑沙灘。但我想那時我覺得沙子也不過幾種而已，就這樣。

　　當岩石被天氣磨掉，或單純地自行分解時，就形成了沙子。許多無比普通的岩石其實是小晶體構成的；如果你隨手撿起一塊石頭仔細觀察，可能會看見一些顏色稍微不同的小碎塊。不同的礦物分解速率也不同，所以暴露在空氣中的岩石看起來會漸漸變得像塊海綿，有小小的凹坑和孔洞，這是其中一些礦物分解造成的。其他岩石會被河流磨碎，被冰凍裂，被風磨損，慢慢崩解成越來越小的碎片。

　　你在沙灘或沙漠裡看到的沙子，可能是剛從附近的某座山上開採出來，也可能是很久以前就消失的一條河流或一片海洋帶到那裡的。能回溯遙遠的過去，正是沙子的一個奇妙之處。

　　要瞭解沙子，你需要一個強大的口袋放大鏡（福爾摩斯風格的大型放大鏡不夠力：你需要的是一個小型口袋放大鏡，在露營用品店買得到）。放大鏡下的沙子看起來完全不一樣——小細粒變成了大石頭，而且顆顆不同。（圖23.2及23.3）

　　沒有專家程度的知識和一些相當昂貴的設備，是不可能識別出你看到的每一種礦物的（反正大部分都是石英）。但你

圖23.1：世界沙子收藏品。

圖23.1

How to look at sand

163

可以相當精確地瞭解這些沙粒的形狀。在地質學中，**形狀**指的是一顆沙粒的整體外觀——無論它是圓形、圓柱形、菱形、圓盤或平板狀。而**圓度**是邊緣角度和銳度的測量數字。想像在沙粒外圍畫一個圓，讓整粒沙包在這個圓裡。（看一下圖23.3右上角，我在其中一顆沙粒周圍畫了個虛線圈圈。）顆粒面積和圓周面積的比例就是形狀。接著想像在沙粒內部畫另一個圓，盡可能大，保持在沙粒內部。同時想像畫出一些小圓緊密貼合沙粒的角落。（這部分我沒畫，因為那樣太小了看不清楚。）那麼圓度就是角落小圓和大內切圓的半徑比。在這個例子中，形狀大約是0.75，而圓度約為0.5。

沙粒剛從岩石脫離的時候，有時可以從形狀辨識出來。當礦物還在原本的岩石中時，通常會結晶成有稜有角的形狀。因為每種礦物都有它特有的晶體形狀，所以有時候只要觀察形狀就可以識別礦物。長石是地殼中最普遍的礦物之一；在這份標本中可以看見一塊（圖23.3，F）。長石可以有很多種顏色，雖然大部分都是灰色的；它通常呈歪斜的矩形（長菱形）。長石的碎片多半具有直角平面，就像擁有許多露台和不對稱塊狀物的摩天大樓。右上方灰灰的沙粒也可能是長石。石英是沙子裡最普遍的礦物，標本中大部分的顆粒都是石英，有一些比較黃、玻璃質的顆粒可能是被鐵染紅了的石英（Q）。石英除了形成球狀顆粒，還有非常細的「鉛筆狀」和

「刀片狀」結晶。雲母是另一種常見的礦物，會形成薄薄的層狀節理。沙子可以很簡單（全是圓形的石英，或者全是塊狀的長石）也可以包含任何一種礦石。這張圖裡的深色顆粒有可能是鈦鐵礦、金紅石或磁鐵礦（即磁石，著名的天然磁鐵），而綠色顆粒可能是橄欖石（G）。有些沙完全由微小生物的殼形成，你用手持放大鏡就可以辨識出殼上的稜紋和弧線，就像圖23.1最下方的鯔粒沙一樣，它是由微小的石灰岩球體構成的。

圖23.2中最銳利的沙粒是最近才從母岩脫離的。圖片左緣中間有一顆特別鋒利的小石英，在圖23.3裡標示為Q！。它看起來狀態完好，沒有刮痕，似乎才剛從岩石母體中出生一兩年。其他顆粒都是圓的，正順利朝球體方向發展，就像標記為R那顆沙粒一樣。

過去人們認為沙粒之所以變圓，是因為在海浪中互相摩擦或在河床上一起翻滾的緣故。近來地質學家意識到，即使只是磨圓一粒沙，也要花上幾百萬年的時間。意思是一顆渾圓的沙粒——像圖23.2中綠色那顆——可能已經經歷好幾個「循環」：一開始它是岩石中的一個晶體，然後它脫離了岩石，最後落在海灘或河床上。它可能在海裡翻滾了幾百萬年。最後，它終於

圖23.2：普羅威斯頓（美國麻薩諸塞州的一個小鎮）的沙。

圖23.2

圖23.3

令人吃驚。早在恐龍出現之前，它就在海灘上待了很久；接著在恐龍滅絕幾百萬年之後，又在海灘上出現；最後一次是十九世紀末，一位業餘博物學家把它舀了起來，放在一塊顯微玻片上。顆粒越小，變圓的速度越慢。一粒細小的圓沙，可能原本是在湖底，然後（經過一段只有地質學家能理解的漫長歲月）可能慢慢地上升，成了高聳山脈的一部分，接著又從山上崩落，沖進了海洋，陷在一片深深的沉積物中，又變成了一塊岩石，周而復始……至少對我來說，這種億萬年單位的時間實在長得無法想像。

「沙粒沒有靈魂，但它們會轉世重生。」一位地質學家是這麼說的。他說「平均循環時間」大約是兩億年，所以一顆二十四億年前初次從第一塊岩石脫離的沙粒，可能在這段時間中待過十座山脈和十片海洋。即使是次數多到讓人頭暈的活佛轉世（有些活佛活了幾十億年）也沒辦法像這片簡單的標本一樣，讓我體會到什麼叫永恆。下次你手裡握著一粒沙的時候，也可以想一想。

在某個地方定居下來，比如說某個湖的湖底。當更小的塵土和泥巴顆粒在它周圍沉積，它也受到影響，最後硬化成石頭。又過了幾百萬年，湖水可能已經乾涸，露出了湖底。這顆小沙粒再度自由跳出，被沖到別的海灘去。它又接受了一次翻滾洗禮，形狀也更圓了。

一顆圓圓的沙粒，比如標示為R的那顆，可能已經在一億年的時光中，待在不同的海灘上三、四次了——想到這些真是

圖23.3：普羅威斯頓沙粒圖解。

How to look at
moth's wings

如何看 24

蛾的翅膀

那隻飛進你燈裡，或者死在窗玻璃上，已經乾了的小棕蛾，可能根本就不是棕色的。它的翅膀可能是淡褐、綠、黃、淡紫、灰和黑色混合而成，這些顏色交纏在一起，就像一片樹皮或一堆枯葉——這可能就是蛾模仿的東西。圖案很複雜，但並不是隨機形成的。它們來自一張簡單的「平面圖」，一份所有蝴蝶和蛾類都多少共享過的模板。如果你看得懂這張平面圖，就幾乎能破譯所有蛾類或蝴蝶的翅膀圖案。曾經看似毫無意義的圖案，將以一種獨特的變形方式，也就是以基本平面圖為基礎的特殊變體揭露自己。

從蝴蝶開始下手最好，因為蝴蝶通常比較大，色彩也更鮮豔。所謂的「基本蛺蝶平面圖」正如圖24.1和圖24.2所示。（這是著名的虹彩大藍閃蝶的腹面觀。）

翅膀是根據圖上標示為A、B、C的對稱系統產生圖案的。B線是「中心對稱系統」的軸線；軸線上有個稱為「中室斑」（3）的中心元素，兩邊有對稱線（2和4）。理想情況下，中室斑是對稱的，2號線和4號線也會以軸線B為中心形成完美的鏡像。不過用B線系統來看蝴蝶和蛾的翅膀，呈現出來的對稱還算不錯。有些物種擁有非常符合幾何學的精確度，但大多數物種只有粗略的對稱，你必須把它們找出來。

軸線C是另一個對稱系統，曾經被稱為「眼斑對稱系統」，因為它的中心軸線通常是一排稱為**眼斑**的眼狀斑點。這隻蝴蝶的眼斑非常發達，但側翼的線條（5和7）並不容易看見。近端線甚至從前翅的下半部才開始；我從5號那裡畫了一個箭頭指向它開始的地方。遠端線又稱**焦點外元素**（parafocal element），這個名字更清楚一點。如果你在後翅上尋找元素5、6、7，就會更容易看出這個對稱系統，因為它們的標記更連續。

還有第三個對稱系統，標示為A，但在這隻蝴蝶身上幾乎不存在，唯一剩下的就是後翅上方的一條線。在其他蝴蝶身上，它也可能和中心對稱系統（B軸）一樣發達。翅膀的外緣也有條紋和其他形狀，稱為**亞外緣帶和外緣帶**（8和9）。

這些術語很讓人混淆，因為不太統

一。我發現如果我把注意力放在A、B、C三個對稱系統上，不去在乎比較小的細節，那麼這個圖解會比較容易形象化。這三個對稱系統，每一個都可能變得極為複雜，但多半會保持對稱；某隻蝴蝶也許在2號線右邊有道綠色條紋，如果它真的有，可能在4號線**左邊**會出現另一條綠色條紋。換句話說，這些特徵的發展方式，就像在翅膀上A、B、C線的位置放了鏡子。不管有多少特徵，它們都具有對稱傾向。

　　有兩件事會讓這個簡單的平面圖變複雜。首先，整個對稱系統可能會萎縮或完全消失，就像這個品種的基部對稱系統一樣（A軸）。而且，圖案可能會沿著翅脈左右移動，最終遠離它該在的隊列，很難找出來。在這隻蝴蝶身上，眼斑已經有點偏離了。然而整體來說，這就是所有蝴蝶和蛾類翅膀的基本要素。圖24.3挑了些其他品種。中間右側又大又暗的蝴蝶和圖24.1那隻很像，但缺少了一些元素。眼斑是在那兒，但左右兩側有兩道非常不規則的白線。（眼斑像是被往左邊推了，所以撞上了近端線。遠端線則離得更遠，靠近翅膀邊緣。）有一條紅色的亞外緣線，和一條赭色的外緣線。它的中心對稱系統（圖24.2的3、4、5）更難找出來；中央的中室斑是帶藍色的條紋，前翅兩側則有一個模糊的藍點和一條雙黃線。

　　每個品種本身都是一個謎。左上方的蝴蝶在前翅上有非常小的模糊眼斑，但這已足夠確認眼斑對稱系統。左下方的小

蝴蝶幾乎沒有留下中央對稱系統的痕跡，只剩前翅上的一個小條紋。中間偏右的蝴蝶有個中央對稱系統，但被縮減成一個深棕色三角形。右下方那隻蝴蝶在前翅有幾個眼斑，但被推到遠遠的翅膀邊緣去了；前翅的大部分空間都被可愛的窗飾紋樣占滿，這些都是圖24.2中A和B兩個對稱系統和線條1、2、3、4的破碎版本。右上方的小貓頭鷹環蝶有個單一的巨大眼斑（瞳孔裡還有假反光，非常完美），但一旦你知道要找的是一**排**眼斑，就能找到另外兩個，同時也能找出環繞眼斑的暗色區域，這些區域組成了對稱系統，就像圖24.2顯示的那樣。

　　當蝴蝶或蛾模仿落葉時，翅膀的圖案特別難定位。圖24.3的小紫蝶就是個很好的例子。在這隻蝴蝶身上，外緣帶和亞外緣帶遠看得見，但其餘部分都已經消失在

圖24.1：白袖箭環蝶屬（*Stichophthalma louisa*）大藍閃蝶（蛺蝶科：閃蝶亞科）腹面觀，來自泰國。

圖24.2：圖24.1圖解。
1.基部對稱系統位置。
2.中心對稱系統，近端帶。
3.中心對稱系統，中室斑。
4.中心對稱系統，遠端帶。
5.眼斑對稱系統，近端帶。
6.眼斑。
7.眼斑對稱系統，焦點外元素。
8.亞外緣帶。
9.外緣帶。
A、B、C：基部、中心及眼斑對稱系統的大致軸線。

圖24.1

圖24.2

一片混亂的森林中。

那小棕蛾呢？圖24.4和24.5那隻就是個典型的例子。它的前翅有保護色偽裝，後翅則具有鮮明的「擾亂性」色彩。蛾停著的時候，後翅是藏起來的，感覺到危險的時候才會亮出來。這麼做的結果非常驚人（我在工作時見過），可能會讓那些正在尋找一頓便飯的鳥兒突然感到眼花。蛾的前翅和標準蛺蝶平面圖的圖案稍微有點不同。偽裝翅的唯一目的就是要隱藏對稱圖案，所以很難把它們辨識出來。我在圖24.4和24.5中試了幾種對策。我先描出主要線條，改變這些線條的顏色，接著在圖24.5描出單獨的線條（在右邊），並且在主要特徵上（左邊）著色。

在蛾類中，通常會由單個對稱系統主導。以這個品種來說，明亮的白色斑點位於對稱軸上，兩邊各有兩個暗斑，這在圖24.5在側景容易看出，上色之後可以清楚看出，它們和後翅的鮮明條紋是同個圖案的一部分。每個暗斑都可以再細分，並自成一個對稱系統。圖24.5的右半部顯示了構成兩個暗斑的一些單獨線條；而仔細觀察這隻蛾會發現，它的外部斑塊事實上細分為四條線：外側有兩條深色線，內側是兩條淺色線。

明亮的白色斑點是通常會出現在翅膀中心的四個斑點之一。沒有出現在這件標本上的其他三個，在圖24.5中可以看到它們的名字。有時會有一條線從正中穿過，把兩邊的斑點分開，這條線叫做**中線**，在

這種蛾身上只有一小部分（圖24.5右邊）。

另外，蛾類通常會有一些和對稱系統成直角的「條紋」。這隻蛾就有一條**基部紋**，一條**尖端紋**，和一條**肛門紋**。（肛門紋這個名字有點不雅，其實只是表示這條紋路接近肛門而已。）

要辨識出某些蛾的對稱性是需要練習的，因為它們的偽裝太高明了。每隔一段時間，你就會發現一隻蝴蝶或蛾身上的圖案根本無法辨認；這是一個跡象，表示它已經進化到如下程度：它的眼斑、斑點、條紋、線條、短紋，已經和森林灌木叢的混亂融為一體了。

圖24.3：幾個不同品種的蝴蝶，大部分來自祕魯華雅加河谷上游。從中間左側開始順時針方向，依序是：

A.興族閃蝶（*Patroclu ovesta*），祕魯。

B.幽冥暗環蝶（*A. avernus*），祕魯。

C.暗邊閃翅環蝶（*Eryphanis polyxena*），祕魯。

D.銀帶棘眼蝶（*T. albinotata*），祕魯。

E.波紋貓頭鷹環蝶（*C. prometheus*），祕魯。

F.雄性北非火眼蝶（*Pyronia Bathsheba sondillos*），西班牙布拉瓦海岸。

G.中央：奈松鋸眼蝶（*Elymnia nelsoni*），薩波拉島。

圖24.3

圖24.4

圖24.4

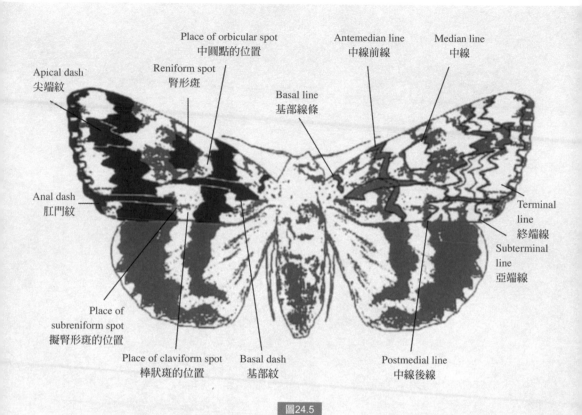

Apical dash
尖端紋

Place of orbicular spot
中圓點的位置

Reniform spot
腎形斑

Antemedian line
中線前線

Median line
中線

Basal line
基部線條

Anal dash
肛門紋

Terminal
line
終端線

Subterminal
line
亞端線

Place of
subreniform spot
擬腎形斑的位置

Place of claviform spot
棒狀斑的位置

Basal dash
基部紋

Postmedial line
中線後線

圖24.5

圖24.4：帶裙夜蛾（*Catocala ilia*），俗稱「心愛的後翅」（Beloved Underwing），又稱「妻子後翅」（*uxor*，拉丁文妻子之意），夜蛾科。上方為自然色，下方是修改過的圖，以顯示圖案。

圖24.5：「心愛的後翅」。主要特徵圖解。

如何看

暈

冰暈是彩虹的奇異冬季表親；這兩種現象都是懸浮在雲中的水滴造成的，但當水凍結成微小的六邊形晶體時，就會出現冰暈。有一種暈相當常見，就是環繞太陽形成的二十二度暈（圖25.1）。它多半在嚴寒的冬天出現，但正如這張照片顯示的，它也可以在溫暖的氣候中產生，只要產生冰暈的雲層高到足以結成冰晶就行了。

二十二度暈很大；有時在太陽或月亮周圍也會形成光輪和藍棕色的日冕，但二十二度暈和它們非常不同。你把手臂伸直，張開手掌，手掌兩倍高的位置和手臂形成的夾角就是二十二度，所以這種暈有一點壓迫感，彷彿它不知怎地離你很近很近似的。

經常待在戶外的人對二十二度暈習以為常，它在冬天很常出現。唯有雲裡面含有形狀正確的冰晶才能形成暈，所以當雲經過的時候，部分的暈經常會出現失焦的現象。因此大多數時候，最常看到是暈兩側的明亮區域，稱為二十二度幻日（英語俗名為sun dog，直譯即「太陽狗」）。下次你在一個嚴寒冬日出門，而太陽正好透過薄薄的高層雲照下來的時候，看看太陽左右兩側（每一邊兩個手掌距離），多半會看見明亮的小光點。幻日通常範圍不大，

擁有彩虹的所有顏色，但略帶金屬色調。根據我的經驗，人們之所以與幻日失之交臂，主要是因為冬日午後的天空滿是又高又亮的卷雲，可能因為太亮了，所以看不見。但如果你特別去注意它，你會很吃驚的。彩虹有柔和的光澤，幻日卻是閃亮的，泛著虹光。

二十二度暈和幻日只是整個冰暈家族中的常見成員。這個家族中，有些現象並不罕見。我看過四十六度暈，出現在二十二度暈的外圈，幾乎塞滿了半片天空。（27章的第一張圖就是用兩個暈的特寫修改出來的——還做了人工增強效果——太陽不在畫面裡，而在高高的上方。並不是所有的暈都有這麼美的顏色，我見過的就

圖25.1：二十二度暈。洛杉磯，一九九五年六月。

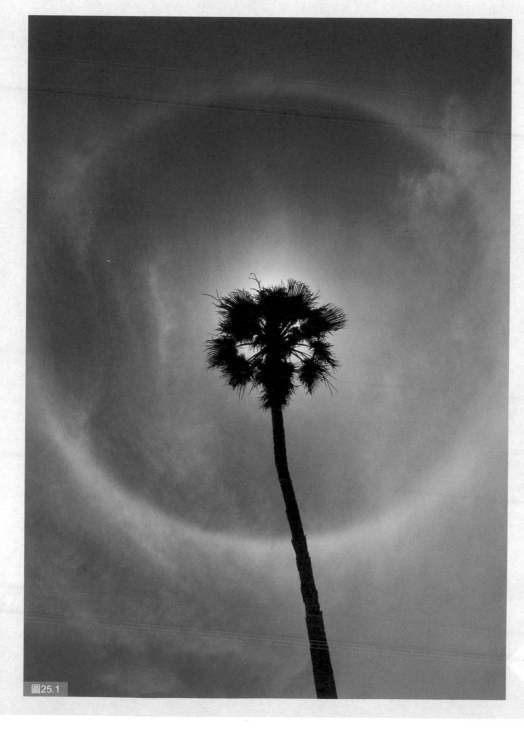

圖25.1

都是黯淡的白色。同時請注意，雲層越厚的地方，暈就越亮，就像這張圖的左下區域。）

在極度寒冷的地方，其他種的暈也很常見。大多數冰暈照片都是在阿拉斯加和南極洲等地拍的。我在圖25.2中選了一些拼在一起，二十二度暈、四十六度暈和幻日在最前面（1、2、3）。在像阿拉斯加這樣的地方，二十二度暈還裝飾著一個上正切暈弧（10）；我也見過「日柱」，這是一道垂直的光，可以一路到達地平線，甚至到地平線以下，看起來就像浮在地面上。日柱的終點底部還有另一片明亮的光，稱為日下暈（6）。

從這裡開始，事情變得越來越奇異了。在文藝復興時期和之後，大型的光暈顯現被當成神的信號——只要你親眼看過它們，會出現這種結論並不令人驚訝。暈看起來確實很小小又，簡直就像是上帝在天上寫了什麼東西，必須破譯出來才行。規模最大的暈是非常罕見的，全歐洲每一世紀也才出現一兩個。

圖25.2只是一張選圖，但它包含了一些更令人驚嘆的光暈。**幻日環**（13）是個模糊的圈圈，它穿過太陽，並且在同一高度把整個天空繞了一圈，彷彿天空是個圓頂，而有人在這個圓頂上掉了一只戒指。在遠離太陽的天空另一邊，可能會出現一個稱為**反日點**（14）的亮點。更罕見的是，頭頂上的整片天空可能會被連接太陽和反日點的其他弧線（12）打上一條一

條的條紋。反日點甚至可能擁有自己的日柱，稱為**反日柱**（15）。靠近太陽的地方有一整群奇異的小弧線四處交會：有四個彩暈弧（其中兩個在10號位置糊在一起），四個羅氏弧（8），還有幾個接觸弧（9）。在某些照片裡面，天空看起來簡直成了一片蕾絲杯墊。

這些弧有很多被記錄在清晰的彩色照片中，但沒有一張能夠捕捉到全部。有些弧罕見到只被人見過一次，還有些可能根本不存在（可能是那些聲稱看見了的人的幻覺）。物理學家為許多弧畫了清楚的線條圖解，但我畫的是這張，為的是讓人知道這些弧其實有多朦朧，多模糊。弧取決於雲和冰晶的形狀，能把所有的弧集中在一起的天空，可能永遠都不會有。

許多物理學家一直致力於瞭解冰暈，而在一九八〇年，羅怕特‧格林勒（Robert Greenler）寫了一本書，幾乎完全解釋了這些現象。不管什麼時候，只要冰晶的形狀是小小的六角柱體，就可能出現二十二度暈。日柱是由薄薄的鉛筆狀晶體頂端或底部反射的光所造成。有時光線會在晶體內部反射，遵循著某種複雜的反射和折射路徑。格林勒的著作是一場科學的勝利；他一次又一次在自己的電腦上以程式製造特定種類的冰晶，結果和人們在自然界中拍到的暈完全吻合。

但最終，看到大自然被這麼有效率、這麼冷酷地解釋，還是有那麼一點難過。那本書中，我最喜歡的部分是他承認失敗

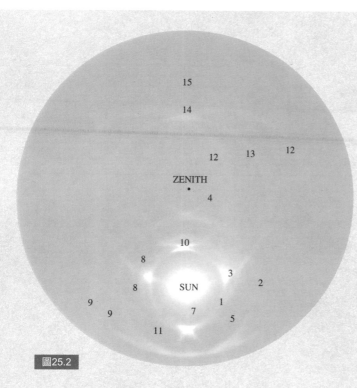

SOME HALO PHENOMENA
某些光暈現象

1. 二十二度暈
2. 四十六度暈
3. 二十二度幻日（「太陽狗」）
4. 環天頂弧
5. 環地平弧，正融入一道反日弧
6. 日下暈以及部分日柱
7. 日柱
8. 羅氏弧
9. 四十六度暈的接觸弧
10. 與上部外凸彩暈弧在一起的
　　上正切暈弧
11. 下正切暈弧
12. 韋氏反日弧
13. 幻日環
14. 反日點
15. 反日柱

圖25.2

的時刻。他看著托比亞斯‧羅維茲（Tobias Lowitz）一七九〇年在聖彼得堡畫的一幅非常複雜的素描，承認他電腦上的模擬結果和羅維茲看見的東西不符。其模擬符合了羅氏弧（以羅維茲的觀察命名的弧），卻無法解釋羅維茲同時看見的其他精美細弧和線條。

　　在我辦公室的書桌上方，有個一五五一年製作的木雕複製品，展示了德國威登堡一整個天空的暈。我把它和一幅在南極洲目擊的光暈彩色照片裱在一起，兩者幾乎是吻合的。它們共用了圖25.2中的幾個弧，但那件老木雕還多了兩個小小的杯狀弧，在我的圖中正好位於10的上方。這些

弧不在照片裡，也沒有在我所知的任何一本書中出現過。

　　對我來說，這就是暈真正美麗的地方──有些暈非常罕見，沒有人知道它們是如何形成的。即使在長達五個世紀的觀察中，也只有威登堡的少數人見過木雕上的弧。也許再過五個世紀，會有人設法拍下它們的照片──我希望它們永遠都不會被解釋清楚。

圖25.2：天空全景，顯示出某些罕見冰暈。

177

如何看 ㉖
日落

當空中有雲，日落時什麼顏色都有可能出現，有時甚至會是明亮的蘋果綠。但是當天空萬里無雲，顏色就會按照一定的順序出現。一九二〇年代，幾位德國氣象學家以他們典型的精確度定出了這個順序。圖26.1就是他們的研究結果。

白天，天空上方是藍色，而地平線處是白色（左上）。西邊日落前半小時左右，太陽開始影響它下方的天空顏色（右邊第二張圖片）。地平線上的光開始變成淡黃色；接下來的幾分鐘，通常會分化成水平條紋。條紋之所以形成，是因為大氣的分層，你看見的幾乎就是它的側面圖。與此同時，太陽可能會形成一圈黯淡的褐色光暈，我把它描了出來，因為它太模糊了，在複製的圖片上很難呈現。日落時分，太陽籠罩著明亮的白色光芒，上方是藍白色。如果日落時的天空有橙色和紅色，這就是顏色最強烈的時候。

如果你在日落時背向太陽往東看，就會看見**反曙暮光弧**，它很快就會分化、變亮，形成各種顏色（左邊第三、四張圖片）。在它最飽滿的時候，下方是橙色或紅色，而上方是冷色系，這顯示它並不是西邊日落的單純反射。這個現象的解釋是，

有些顏色比其他顏色更容易被大氣散射；藍色散射起來最容易，也最徹底，這就是為什麼天空在白天看起來是藍色的原因。紅色的散射量最少，意思是它可以穿透大氣層很遠。當太陽西沉，陽光要穿透的大氣層也越來越厚，因此反曙暮光的頂部反射所穿透的大氣層比較少，而底部則反射出穿透得最遠的光。所以反曙暮光的底部偏紅，而頂部偏冷色，是很合理的事。事實上，它就是一個由大氣形成的天然三稜鏡產生的太陽光譜。

日落前的片刻，黑暗的**地影**開始從東邊升起。地影可說是大自然最令人敬畏，也最少被人注意到的景象之一。它就是整個地球的影子，向上投射到大氣層。圖26.2顯示了一個典型景觀：天空中深藍灰

圖26.1：晴朗無雲時的日落色彩。

	向東看	向西看	
日落前 四十五分鐘	藍 淡藍 白		
日落前 半小時	藍 淡藍 淡橙		褐色環 明亮的 光芒 淡黃帶
日落	藍灰色的地影	藍 灰 藍白 白黃	褐色環 黃 橙
日落後 十分鐘	藍 黃藍 鏽橙，紫和紅 深灰藍	泛白	褐色環 泛綠 黃 白黃
日落後 二十分鐘	紅紫 深灰藍	藍灰　　　　藍灰 鮭魚粉	泛綠 朦朧的紅， 黃及上方的 橙
日落後 三十五分鐘	紫紅 藍灰 淡紫	紫羅蘭 鮭魚紫	橙黃 深泛紅
日落後 一小時	深紫 黑		深藍 淡藍，藍白 黃綠

圖26.1

How to look at sunsets

179

色的部分就是地影。當太陽消失在地平線下，地影會慢慢升起，變得不那麼明顯。爬山的人有時候會看到他們所在那座山的影子，映在遠遠的景色之外，甚至雲上。但和地影相比，山影實在太小了。幾乎每次日落都看得到地影，不過空氣裡帶有一些霾的時候是最壯觀的（空氣中浮動的塵埃讓陰影的舞台背景變得更為豐富）。我曾經好幾次對地影感到驚奇。我第一次看到它，是在密西根湖的上空，當它升起的時候，我彷彿能看見湖水將自己的影子映在天空上。另一次是在大平原上空，我覺得自己好像感覺到地球在腳下靜靜旋轉著，沉入陰影之中。

地影是日落時的兩種壯麗奇觀之一。另一種是**紫光**，或稱**紫輝**，在日落後約十五到二十分鐘出現。（圖26.1，右邊第五張圖。）一開始，它看起來像個孤立的亮點，出現在日落處上方相當高的天空上，接著它迅速擴大、下沉，最終與底下的顏色融為一體。紫光是一片範圍很大、發散的、明亮的鮭魚紅或洋紅色區域。它看起來相當令人吃驚，彷彿地平線上有片大火。它的起因是空中六到十二英里高的一層細小塵埃；就算太陽不再照亮你站的地方，它也依然高高地在大氣中閃耀，紫光就是這光的反射。

紫光從首次被描述以來，一直是某些爭論的主題。它確切的色彩似乎非常難形容。對我來說，它看起來是洋紅色的，就像我在圖26.1畫的那樣。其他人形容它是

「鮭魚粉紅」，而那對我來說是暖色調。我在想，是不是某些爭論可能忽略了一個事實，就是紫輝其實包含了光譜兩端的紅光：真正的紅色來自接近紅外線的長波長那端，而接近紫外線的短波長那端也製造了洋紅或紫色。紫光本身是短波長的光，但它可能和之前日落的短波長光均勻混合了。

與此同時，在東邊，地影上升，變柔和，最後消失（左邊倒數第三張）。地影上方是夕陽的**強反射**（bright reflection），在反曙暮光弧消散之後仍逗留不去。有時候它會反射紫輝的光，就像我在圖26.1展示的那樣。在某些黃昏，它還帶有反曙暮光弧光譜色彩的反射。照片中地影正上方的鏽色（肉色）帶，就是反曙暮光弧的下半部。再過幾分鐘，它就會變得更黑，有時候是變得更紫（因為反射紫輝的關係），最後在強反射朦朧的霧氣中消逝。

和地影一樣，紫光也是令人驚嘆的景象。當紫光強烈的時候，會讓岩石、樹木和沙子都罩上一層溫暖的淡紫色調，曾經有報告指出，如果城市裡的建築面朝西方，紫光也會把這些建築染成紫色。

在溫帶地區，黃昏直到日落的四十五至六十分鐘後才會結束。這時紫光逐漸消失，只留下一片深藍白的**曙暮輝**，位於地

圖26.2：日落後片刻，往東看的景象：地影及反曙暮光弧。一九七八年十二月十四日。

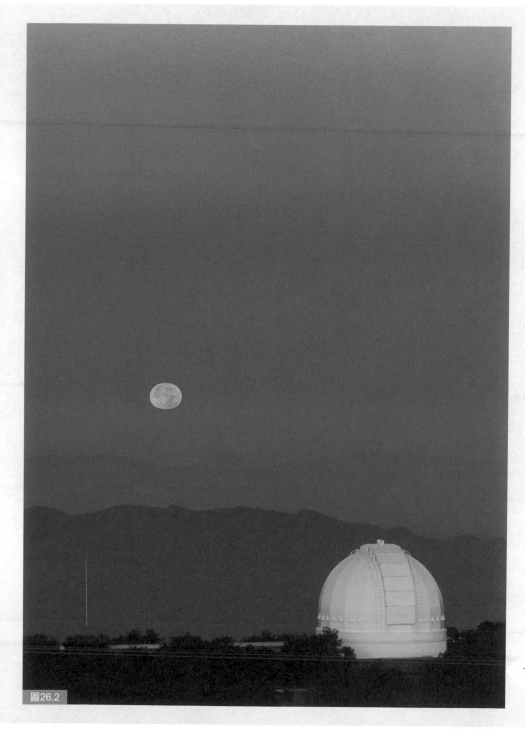

圖26.2

How to look at sunsets

平線上方二十度高處。這是被照亮的大氣層的最後一點餘韻（圖26.1右下角）。如果你曾經在日落後還待在戶外，想把手上正在讀的東西看完，你可能用到了紫光。當紫光消失，光線會迅速減弱，這可能就是你放棄閱讀回到屋裡的時刻了。

日落時的顏色很難分辨出來，因為它們都是互相融合的。有位觀察者建議在顏色之間畫出虛構的線，就像我在圖26.1畫的那些弧線一樣。但至少在現實生活中，那些色彩是清晰可見的。即使在目前這個技術精良的時代，也沒有人能為平常的夕陽色彩留下令人滿意的攝影記錄。從紫輝到上方的黑暗天空，這個亮度範圍對大多數底片來說都太大了，也理所當然地超出了照片列印的範圍。最好的模擬是在電腦上完成的，因為螢幕的解析範圍從黑到白是印刷書籍的十倍（圖26.1在列印之前，在我電腦上看起來可是相當逼真的）。大多數人會以為太陽比月亮亮五十或一百倍，但事實上太陽的亮度比月亮還要亮五十萬倍（而且比黃昏後段的天空亮一百萬倍）——這證明了我們眼睛調節明暗的能力有多驚人。圖26.1只是一份指南，這些東西你必須用自己的眼睛去看才行。

如果你住在熱帶，就會知道日落的速度是很快的，因為太陽幾乎是垂直下沉。暮光持續的時間只有非熱帶的一半。相反的，在溫帶地區之外，這些日落過程可能會延長到幾個小時，最後一直到北極圈北部的幾天和幾個月。根據大氣狀態的

不同，你可能會看見更亮的顏色，或者更淡的顏色。我在北極圈的北阿拉斯加看過非常灰暗的日落，只有些許奇淡無比的色彩。而我也在溫暖的假期中，見過色彩鮮烈的熾熱日落，看起來就像修過片的旅遊明信片。晚暮光現象對高層大氣條件非常敏感。尤其是紫光，時有時無，某天晚上可能燦爛非常，隔天晚上卻幾乎沒有了。黎明和日落非常相似，只是方向相反。據說，對這類觀察來說，其實黎明更好，因為大氣狀態一般來說比較平穩。

萬物皆有變化，而這些正是變化的基本原則。有了這些訊息，你可以從頭到尾看完一場日落，感覺地球在旋轉，看著天空如火焰般燃燒——一開始在你周圍，然後越來越高，直到只剩地球上空最稀薄的空氣還亮著。即使是夕陽這些以毫無意義的純粹美麗而聞名的顏色，也能說明很多關於地球、太陽，以及陽光穿過大氣的路徑之類的事。這也是一種度過夜晚的美妙方式——看著天空，努力找出顏色之間的無形邊界，這些顏色會慢慢地、連續地變化，在不知不覺間融合，也在不知不覺間化為黑暗。

How to look at
color

如何看 ⟨27⟩ 顏色

　　顏色有幾種？你的電腦螢幕可能會告訴你「幾百萬種」，除非你用的是比較舊的電腦，這種情況下它可能會說「幾千種」，或者就只是「兩百五十六色」。據說人眼可以分辨超過兩百萬種不同的顏色，所以我很想知道，你電腦螢幕上的顏色是不是比你實際上看得出來的顏色更多。但另一方面，基本色似乎又非常少。我們一般都說彩虹有七種顏色。我還在學校的時候，大家都用簡稱「Roy G. Biv」去記：紅、橙、黃、綠、藍、靛、紫❶。但在學校我們也學到，有三種顏色可以和任何顏色混合：紅、黃、藍。哪一個才是正確的？還是說彩虹有什麼特別之處，和顏料不一樣？

　　在西方，人們論述顏色問題已經超過兩千年，關於基本色的數量依然沒有達成共識。基本色的數量很大程度上取決於你問的對象是誰：神經生理學家、心理學家、畫家、哲學家、攝影師、印刷業者、舞台設計師和電腦繪圖專家都會有不同的答案。以下是一些理論；也許你會想看看哪一方理論比較符合你的想法。

彩虹「原色」：
紅、橙、黃、綠、藍、靛、紫

　　自從牛頓用三稜鏡將白光分離成光譜以來，人們對他究竟發現了幾種顏色看法不一。牛頓本人傾向於六種，但這點他一直猶豫不決。「紅橙黃綠藍靛紫」是七種顏

色；老師們發現這種記法很有用，因為沒有某種輔助方式的話，藍、靛、紫很難記住。在歷史上，這三個顏色都是可以互換的。中世紀時，紫色有時會被說成某種淺色，類似白色。靛色在英語中並不是一個常用顏色詞，特別是因為它還隱隱帶著紡織工業甚至奴隸的含意（因為染料萃取曾經使用過奴工）。彩虹似乎具有互不相連的分立顏色，但究竟是什麼呢？

❶：Roy G. Biv：即Red、Orange、Yellow、Green、Blue、Indigo、Violet的字首縮寫。

畫家三原色：紅、黃、藍

這是藝術家們在十七世紀首次提出的理論。想法是找出一組數量最少的顏色，可以用來混合所有顏色——但是並沒有成功。許多顏色從一開始就沒有辦法和畫家三原色混合，這可能和你在小學時知道的相反。如果你混合紅色和黃色，會得到橙色，但這個橙色總是比你單獨買的另一個橙色要差那麼一點。這是因為顏色的強度——也就是色度（chroma），或稱彩度——會隨著每一次混合略微下降。在圖27.1中，畫家三原色顯示在最上方：儘管有缺點，但它們依然是最有影響力的一組原色。

印刷四原色：紅、黃、藍、黑

如果你從黃、紅、藍開始下手，怎麼樣也混不出極深的顏色。因此現代藝術家和印刷業者加入了黑色。這組四原色通常縮寫為CMYK：指青色（cyan）、洋紅（magenta）、黃色（yellow）、黑色（black）。很多人會說黑色不算一種顏色（或者說它又不是K開頭），但它依然不可或缺，因此從某種意義上來說，它也是原色的一員。

另一組畫家原色：紅、黃、藍、黑、白

另一組最早的畫家原色配方是四原色再加上白色（在印刷中白色墨水並不重要，因為紙頁就是白色的）。這組五原色最早是在文藝復興晚期形成的，也成為十七世紀第一批原色理論的基礎。

疊加型原色：橙紅、綠、藍紫

畫家和印刷業者使用的是一般的「消減型原色」，但舞台導演、電腦圖像設計師和攝影師用的是「疊加型原色」。如果你混合的是彩色的光而不是彩色顏料，那麼橙紅、綠和藍紫這三種顏色幾乎可以製造出任何顏色。**幾乎**，因為它們和消減型原色有一樣的缺點：做不出極高色度的顏色。

在圖27.1中，疊加型原色在第二排。可能是因為疊加型原色的外觀與作用和消減型原色差別太大了，它的不同花了很長時間才廣為人知。如果這三個顏色全部混在一起，會產生白光，但如果你混合全部消減型原色，會得到暗沉的灰色。在光上疊加光，會變得更亮；但在顏料上疊加顏料，會越來越接近黑色。

電腦繪圖原色：
紅、綠、藍、青、洋紅、黃

電腦繪圖軟體可以在疊加型原色和消減型原色之間自由轉換。疊加型顏色橙紅、綠、藍紫（簡化為紅、綠、藍，縮寫為RGB）是一個選項，但只要點一下滑鼠，圖片就可以變成CMYK系統。螢幕上大部分工作都是以疊加型原色完成的，因為螢幕

圖27.1：三組以量為背景的原色。上：消減型原色，或稱畫家原色。中：疊加型原色。下：視網膜中三種視錐細胞反應的最大值。

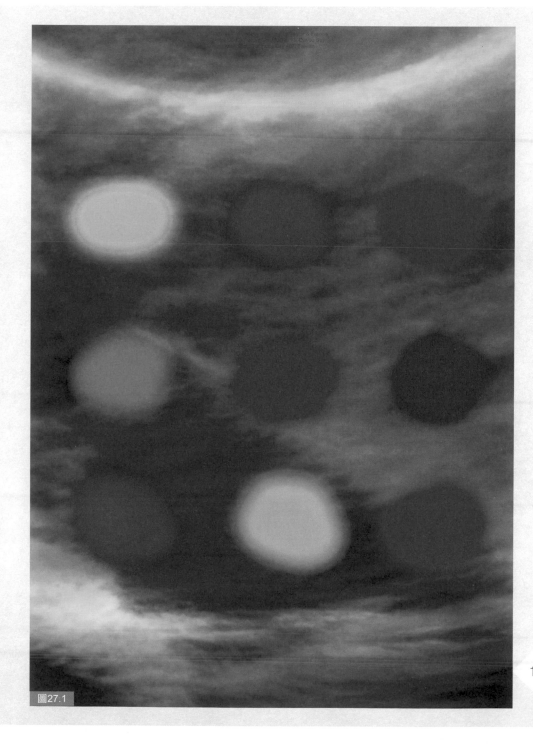

圖27.1

是有顏色的光源，但電腦知道如何將它轉換成個別的消減型顏色。

　　大多數繪畫和照片處理軟體，會為使用者提供六種原色：R、G、B，以及這三個顏色的相反色（互補色）：青、洋紅、黃。這乍看之下似乎非常違反直覺。青色不是和藍色很像嗎？紅色怎麼會是青色的相反呢？但是在數位圖像堆裡工作的人已經習慣了。

　　互補色是個相對起來比較近期的發現；它們可以追溯到牛頓發明的色板（color circle）。先從三角形去想顏色會比用圓形去想容易。如果平常的消減型原色排成一個三角形，一個頂點是黃色，另一個頂點是紅色，而第三個頂點是藍色——那麼「間色」（secondary color）是什麼就很清楚了：黃色的對面是紫色，藍色對面是橙色，紅色對面是綠色。（如果你簡單畫一個小三角形，就會看出每種間色是怎麼樣由兩種原色混合出來的。）對很多人來說，這六種顏色很容易理解，但真的有人能從紅、綠、藍、青、洋紅、黃的角度這些顏色**思考**它們之間的關係嗎？

更多電腦繪圖及印刷原色：
彩通配色系統（Pantone）、淺色（Tint）、HSL❷及CMY❸

　　除了RGB和CMYK之外，目前使用中的系統至少還有四個。和這些系統一起工作的人已經很習慣了，就像畫家習慣了紅、黃、藍一樣，最後它們看起來也很自然。

高階軟體有許多不同系統可供選擇，使用電腦的藝術家們通常有自己最喜歡的軟體。奇特的是，你使用哪一種原色其實並不重要，因為在列印圖像的時候，電腦都已經幫你設想好了。

古希臘原色：白、黑、紅、綠

　　將顏色減少到基本色的動機是從希臘人開始的。恩培多克勒說，顏色是由土、氣、火、水四種原子產生的。（他所認為的第四種顏色到底是黃色還是綠色目前還不清楚。）從恩培多克勒時代以來，這種特別的概念並沒有產生太大影響，但它的重要性在於提醒我們，人們始終有種將顏色減少到可管理範圍內的慾望。

心理原色：黃、綠、藍

　　是什麼讓恩培多克勒選擇了這四種顏色？如果你會問對於以一想原色的選擇是不是合理，那麼你就走出了科學和技術範圍，進入了同樣有趣的「心理原色」領域。這裡的問題不是哪些顏色在科學上可

❷：HSL：色相（Hue）、飽和度（Saturation）、亮度（Lightness）。是一種將RGB色彩模型中的點放在圓柱座標系中的標記法，和HSV類似（V表示明度，Value）。藝術家有時偏好使用HSL或HSV，因為它和人類感覺顏色的方式類似，具有較強的感知度。

❸：CMY：即原本的印刷三原色，因缺乏極深色才加入了黑色成為四原色。

以混合其他所有顏色，而是哪些顏色感覺起來最基本。

以這種方式思考顏色的人通常會選擇黃色、綠色和藍色，原因有二。首先，它們是僅有的幾種當光線變暗時不會改變的顏色。如果你把照著一顆柳橙的燈調暗，它看起來會變得更棕一點，而如果你調亮燈，它就會變得更黃一點。黃、綠、藍就不一樣：它們的顏色似乎不會隨著光線變化而改變。人們選這三種顏色的第二個原因是，它們似乎是所有顏色中最純的顏色。科學家並不清楚為什麼我們會覺得某些顏色純，某些顏色不純，但很多人覺得自己看得出純或不純。對某些觀察者而言，紅色看起來像是黃、棕和橙色的混合——即使紅色已經算是純光譜色，只由一種波長構成。從心理學角度看，黃、綠、藍似乎是最純的顏色。

科學順著這些思路提供了許多令人驚訝的事實。光譜上所有的顏色都是完全的純色，意思是，每種顏色都只由單一波長的光構成。但比方說，像黃色，也可以藉由混合綠光和橙紅色光產生，我們無法判斷自己看見的黃色究竟是光譜上的純粹黃色，還是綠色和橙紅混出來的黃色。因此，不管你感覺如何，你都沒有辦法知道自己看見的是不是純色。有些光譜色用任何顏色都混不出來，所以它們永遠是純色（藍綠色就是一個例子）。相反的，有些光的混合物只能產生非光譜色，也就是光譜中根本找不到的顏色。例如洋紅，它就不是從稜鏡反射光或彩虹中找到的顏色——它是紅色和藍色混出來的。想到顏色純不純是無法分辨的，或者有些顏色在光譜上沒有，總是讓人覺得很奇怪，但科學卻證實了這一點。心理原色黃、綠、藍又因而顯得加倍神祕了。

心理原色：黃、綠、藍、棕、白、黑

其他人也有不同的、似乎最基本的顏色列表。有些人加進了棕色，儘管棕色是由黃、橙、紅混合而成的非光譜色。還有人認為黑和白也算是顏色，即使我們老師總是說黑色是無色彩，而白色是所有顏色的總和。除此之外，還有很多別的答案。

更多畫家原色：
黃、綠、藍、紅、黑、白

達文西曾一度主張，一組顏料六原色；他選擇的顏色很接近心理原色，但加入了紅色。（在其他文本中，他改變了主意，並說綠色和藍色也是複合色，而非原色。）我們多半把直覺和技術視為兩個截然不同的努力方向，但在二十世紀之前，心理原色和科學原色之間的界線並不明確。同樣的，幾個世紀之後，我們的科學可能是建立在心理學的基礎上：我們的CMYK和RGB系統也可能以我們對顏色表現的感覺為本，就像科學證明的那樣。以當時的標準來看，達文西的想法是科學的，但他也是一位職業藝術家。他的六原色系統同時滿足了這兩個目的。

情感原色：
深藍、藍綠、橙紅、亮黃、棕、黑、灰

　　心理學家麥斯・呂舍爾（Max Lüscher）發明了一種測試，要求人們按照自己的喜好為顏色排序。在其中一個版本中，他給了人們七種顏色，呂舍爾報告中人們對顏色的喜好排序，就是我在標題所列的順序。

　　一般來說，呂舍爾發現人們認為藍色是被動、內向、敏感、統一的，表達出寧靜、溫柔、「愛與深情」。橙色則是積極、具攻擊性、侵略性、自主、富競爭性的。從歷史角度來看，這些看法是有漏洞的，因為呂舍爾測量的顯然是他所在時空背景中的人群偏好（二十世紀中期，上流社會，受過教育的歐洲人）。他對色彩的許多想法都可以追溯到像歌德這些哲學家，以及康丁斯基等畫家。但色彩的情感涵義確實很重要。對很多人來說，色彩的數量和排列，就是由顏色的情感聯想決定的。

聯覺原色：
「尖銳」黃、「遲鈍」棕、「陽剛」紅

　　沿著這條路再往前一步，我們就抵達了聯覺（synesthesia）的領域，也就是**所有**感官都可能參與理解顏色的過程。我曾經覺得數字3似乎是棕色的，也曾經認為黃色有種尖銳刺耳的聲音。聯覺人多半認為他們的聯想只是個人的感覺，但這些聯想往往足以證明他們來自共同的文化。康丁斯基說黃色就像一隻聲音刺耳的金絲雀，他

這話比我早說了五十年。我很想知道在呂舍爾的測試中棕色排在5號是不是湊巧——因為離3不太遠。

　　如果你會把顏色和氣味、影像、味道、質感、溫度、聲音、動物、方向、甚至一天中的某些時間聯想在一起，你的原色列表可能和沒有聯覺體驗的人的列表不同——但如果有人和你有完全相同的想法，請不要驚訝。

生理原色：綠黃、橙紅、藍

　　還有些原色是建立在我們眼睛裡的。色覺仰賴於視網膜中的三種顏色受體，稱為A、B、C視錐細胞。每種錐細胞都能接收一定範圍的光，但只對一種波長最敏感。稱為A的錐細胞對橙紅色最敏感，B型錐細胞對綠黃色最敏感，而C型對藍色最敏感。

　　我們看見的顏色，事實上來自這三種視錐細胞特定的反應比率。比如說，如果某種東西呈橙色，那是因為A型視錐細胞接收了八成的光，B型視錐細胞接收了兩成，而C型視錐細胞根本沒有接收。這可能和你的想像不同——我們眼睛裡並沒有一種能接收每種波長的感應器，更令人驚訝的是，視網膜中的「原色」，和我已經列出的任何一組原色都不相符。我把它們放在圖27.1最下面一排，你可以把它們和疊加、消減兩種原色做個粗略的比較。

圖27.2：深色風景中的CIE圖解與光譜。

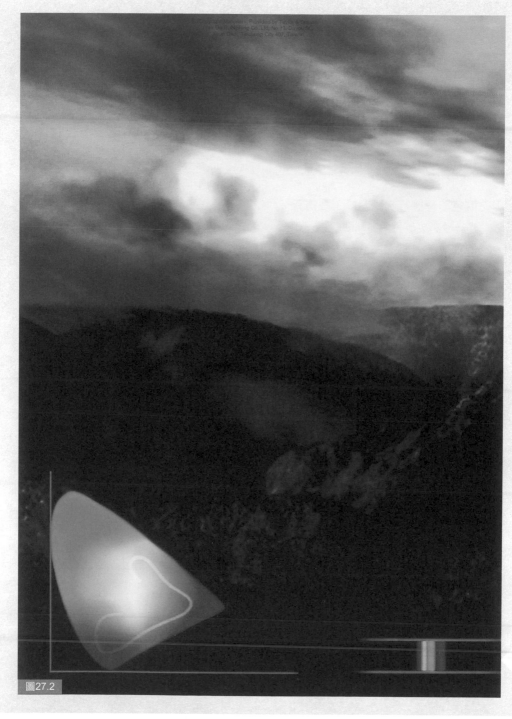

圖27.2

視網膜自有一組原色這件事實，是個非常深奧的謎。如果人類會自然地覺得某些顏色是基本色或原色，如果我們會自然地把顏色做更小的名稱分組，為什麼那些名稱和顏色卻不是我們的器官天生建構要感知的顏色呢？如果你願意花點時間思考顏色，這就是一個很好的起點。

理想原色：理想紅、理想綠、理想紫

另一種關於顏色的科學圖解是一九三一年確立的CIE系統❹。它的靈感來自畫家和印刷業者混合高色度顏色時遇到的問題。消減型原色的紅、黃、藍，是沒有辦法混出所有可見顏色的，但我們可以想像它們**能**混出極為強烈的顏色。這些顏色並不真實，我們也看不見，但它們可以用來測量所有實際存在的顏色。這就是CIE圖背後的概念。圖27.2左下角就有一個。

實際的可見光譜是彎曲的馬蹄形，紅色沿著底邊與紫色相連。然後把這個馬蹄形放置在一個圖表上，水平軸代表「理想紅」的程度，「理想紅」是一種想像出來的、超高色度的紅。水平軸的末端是百分之百的「理想紅」，馬蹄形的右邊朝向這裡，但我們沒有辦法感知比馬蹄形尖角顯示的色相更強烈的紅色。理想綠位在垂直軸上，我們可見的綠色同樣停在末端前一點的地方。（第三個理想原色——理想紫，測定方式和其他兩色一樣）。圖表中心是「等能白」（equal-energy white）❺，是所有光譜顏色的完美混合，從這裡開始，

越接近外側彎曲的邊界，顏色就越飽和。

CIE系統用處非常大。如果你找到一個顏色樣本和馬蹄形中的某個點相符，從等能白到馬蹄形邊界畫一條線，就可以算出這個顏色是怎麼混合出來的。CIE圖也可以用來顯示顏色的變化。如果你看著一個非常亮的白色光源，然後移開視線，就會看見各種不同顏色的殘影。光一開始看起來會是綠黃色的，接著是淡粉紅，然後是紅，紅紫，藍紫，最後是淡藍色。這條軌跡是以一條曲線標示出來的。我用一顆高亮度的鹵素燈泡試過，確實是這樣。

這一切對色彩技術來說都很有用，但我還是很想知道「理想紅」或「理想綠」看起來是不是能和直覺相合。可不可能把所有的可見色都想成強烈想像色的低色調版呢？理想原色也許不會比「可見光譜只是更長的電磁光譜上的一小部分」（圖27.2右下）這裡看必更有意義。誰能真的理解「某些波長的光有顏色，而其他波長沒有」代表什麼意義呢？CIE圖可能是從心理原色出發的色彩科學理論所能達到的最遠之處了。

語言學家原色：黑、白、紅、綠、黃、藍、棕、紫、粉紅、橙、灰

從十九世紀以來，語言學家一直在研究不同語言中的顏色詞。這個領域還在不斷變化中，但很明顯的，顏色詞決定了許多色彩**體驗**，以及各種繪畫和素描上的**實踐**（如果你的語言裡對某個事物沒有詞彙存

在，就不可能注意到它）。某項研究顯示，每種語言都具有從只有兩個顏色詞（黑與白）開始，逐步發展到擁有十一個顏色詞的過程。除此之外，這些術語也會越來越傾向專業化：像是「蕁麻酒色」、「赭色」、「騮色」、「茜草色」，還有其他數千種來自特定領域的顏色。語言學家的假設是，大多數說英語的人需要十一個詞左右來描述日常生活中的色彩感。這也是「原色」的另一種涵義──它們就是你習慣用來建構體驗的詞彙。

雖然對色彩進行系統化理解的渴望如此深切，但就像藝術史學家約翰‧蓋格（John Gage）指出的，這一切著述某方面來說其實都無關緊要，因為我們真正喜歡的，其實是無數的不飽和、難以名狀的顏色，而不是炫目的原色。我為這些圖片畫上背景，就是因為不想讓顏色格子無聊地排排站：至少對我來說，背景才是真正的趣味所在。

❹：CIE（Commission internationale de l'éclairage）：國際照明委員會，是一個有關光學、照明、顏色和色度空間科學領域的國際權威組織。

❺：在CIE xyz座標中，越靠外的一圈色彩飽和度越高，而越往內飽和度越低，於是三種理想原色的中心點座標就是（1/3，1/3，1/3），也就是CIE xyz座標下的等能量點（equal energy point），稱為等能白。然而這種白沒有色溫，也沒有任何一種照明體可以達到這種白色。

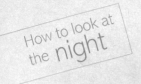

如何看 28
夜空

夜裡，我們大多數人都不再看東西了——畢竟那時候也沒東西可看。無論冬夏，城市上空整個夜晚都發著暗橙或淡黃色的光，天空中也沒剩下多少東西。在我住的地方，芝加哥，一個晴朗的夜裡能看見二十顆星星已經很幸運了。在洛杉磯市中心，晴朗的夜裡是一顆星星也看不到的。但如果你離城市夠遠，就會看見成千上萬的星星，還有幾種比星星更奇異的光。

想看見比較微弱的光，必須在沒有月亮的時候才行。你試過在滿月照耀的時候看星星嗎？月亮讓大部分天空都布滿了一層冷冷亮亮的霧氣，就像個黯淡的太陽。天文學家也避開月夜，就像他們努力避開大城市一樣。如果附近沒有月亮，天空還是會被星星照亮，只是暗得多。如果你在一個沒有人居住的地方，天空也沒有月亮，你可以看到的星星大約在一千到五千顆之間，依你所在的海拔高度而定；這數量並不算很大，一個平常的晚上能看見的星星數量，會讓你覺得那似乎是數得完的。然而望遠鏡推翻了這個簡單的概念，特別是二十世紀的望遠鏡。除了城市、月亮和看得見的星星之外，夜空還被無數星星照亮，只是這些星星太暗了，肉眼看不見。在星星之間，看上去彷彿完全黑暗的天空，其實是由億萬顆星星和星系組成的一片非常微弱的發光結構。天文學家說銀河系大約有一百億顆恆星，而任兩顆恆星之間都有無數個星系。最近天文學家甚至計算了一小塊天空中平均的星系數量，一直算到可見宇宙的盡頭。望遠鏡填補了星星之間的空白，卻也失去了遙遙相望的詩意，意思是，即使是我們看不見的東西，也依舊貢獻著他們微弱的光芒。把所有看得見的光，和看不見的星星和星系全部加在一起，就稱為**累積星光**。

我覺得城市生活最悲傷的事之一，就是很多人從來沒看過銀河，甚至連想都沒想過要看。如果你人在鄉間，銀河看起來

圖28.1：從智利托洛洛山美洲洲際天文臺看出去的夜空。

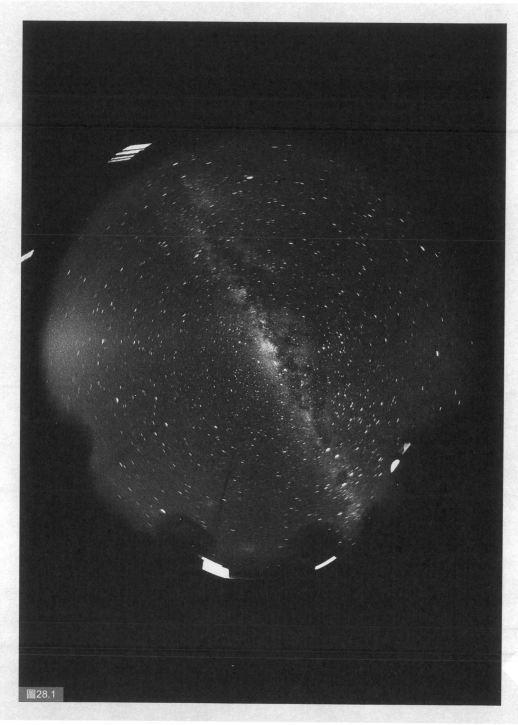

圖28.1

就像一條非常蒼白、波浪狀的柔軟條紋，橫跨整片蒼穹。圖28.1是在南半球拍攝的整個天空。這是張銀河的好照片，你甚至可以看見黑暗的塵雲和星群交織在一起。（照片底部兩塊非常小的矩形光斑是麥哲倫雲，是兩個離銀河系很近的小星系，只有南半球看得到。）如果你身處沙漠，或是在遠離大陸的島嶼，銀河可能會讓人驚嘆不已。它壯麗無比，是一條流光閃爍、灼熱的通路，橫跨天空，一路向下延伸到地平線。我見過它墜入大海的樣子，就像一道雪白的瀑布一樣。

於是，天上有月亮，有看得見的星星，有累積星光，這當中也包含銀河在內。**氣輝**，或稱**夜輝**，是另一種光源。由於夜間大氣分子自發性的重組作用，它在地球周圍形成了一片連續的發光層。太陽讓天空溫度上升，有些分子在白天分裂，到了晚上又再度融合，放出微量的光。據估計，夜輝貢獻了夜空中四分之一到一半的光，意思是，即使在最黑暗的夜晚，也就是銀河本身已經是天上最亮物體的時候，它依然被天空本身發出的微弱光線照亮。當太空人說太空中有多麼的黑，他們就是少了夜輝。圖28.1略有一絲夜輝的痕跡，因為在地平線處天空變得更亮了一點點。這通常是因為城市反射的光，但即使在非常偏僻的地方，你也依然會看見地平線上的光微微增加，這是由於大氣本身的緣故。

更暗的是**銀河光**，一種散布在星與星之間的塵埃造成的漫射光。據說它占了夜空中光量的百分之六，但因為太暗了，沒有辦法和累積星光及夜輝區分開來。

塵埃也解釋了另一種夜間光——**黃道光**。它是由**黃道雲**引起的，這片塵埃與行星和小行星一起繞太陽運行，天文學家便以此命名。黃道雲反射的陽光稱為黃道光，黃道帶是行星穿越天空的路徑。在圖28.1中，黃道帶的起點在右邊三點鐘位置，然後向左彎，穿過銀河，到達約九點鐘位置（這表示在白天，太陽會依照同一條路線運行）。一本天文雜誌就可以告訴你如何在你所在的位置找出黃道帶，但你也可以注意白天時太陽的路徑，晚上出門的時候記住，同樣能在夜裡找到它。

要看見黃道光，條件必須恰到好處；在圖28.1中，它是一片從九點鐘位置的地平線升起的明亮錐形光。它的光是從藏在地球後面的太陽反射而來。再晚一點，當太陽離地球更遠，黃道光就消失了，從這時開始，黃道光就太暗了，肉眼無法看見。黃道光和銀河光一樣來自地球大氣層之外，所以從太空看會更加清楚。太空人也說，從飛行軌道或月球表面看見的黃道光，堪稱燦爛非凡。

當太陽正好在腳下，夜晚最黑暗的時候，有人說他們可以看見頭頂正上方有一片極為黯淡的光，正好是中午太陽所在的位置。最後一種，也是來自地球外部的光當中最弱的一種，是**對日照**，意思是「反向光」。它雖存在，卻幾乎不可能用肉眼看

到。它也是黃道雲中的塵埃引起的，概念是這樣的：它在和太陽正相反的地方會更亮一點，就像周圍一片漆黑時，貓的眼睛反而對著我們發光一樣。我從來沒見過對日照，但有人說，發現它最好的方法是在它應該出現的區域來回掃視，讓你的視線維持在稍微移開的狀態。對日照是夜空中最難捉摸的光。

漫射的銀河光、黃道光和對日照是來自地球之外的最後光源。靠近地球家鄉的其他光則微妙地標示出夜晚時間和曙光降臨。**夜暮輝**（night twilight glow）隨著太陽，由西往東。如果你在北半球，就可以看見夜暮輝沿著天空的南方邊緣移動；如果你在南半球，那麼它就會沿著北方天空移動。你住的地方離南北極越遠，夜暮輝的位置就越高。在格陵蘭，夜暮輝的高度達到天頂的一半。因此，最漆黑的夜空是在熱帶地區，那裡的太陽在地平線以下沉得最低。

日出前大約兩個半小時，**朝曙輝**（early twilight glow）會在東方出現，在日出前兩小時到達天頂。在這之後，黎明就開始了。

天空中還有隱藏的光——從看不見的熱，到宇宙射線等各種波長的輻射。如果我們的眼睛能感測紅外光，那麼地球住起來就會非常不一樣，因為在磁暴期間，整個天空都會布滿稱為M光弧（或稍紅光弧、SAR光弧）的不可見紅外光條紋。這光很強烈，但我們的眼睛看不到。用特殊底片拍出來的M光弧照片非常壯觀，整個天空簡直像隻斑馬一樣。

你在外面的時候，也許會想到處觀察一下，看看事物在黑暗中如何變化。夜晚看起來是黑白的，因為眼睛的顏色感應器關閉了，但事實上，眼睛提供夜視功能的「視桿細胞」對所有波長的敏感度都不一樣。視桿細胞在藍綠色光下接收度最高，所以我們對於黑暗中的藍綠色物體，接收度會比紅色物體好得多。你可以找一棵有紅色漿果的樹或灌木，晚上出去看看。漿果會變得很暗，幾乎看不見。如果你注意過物體在白天的顏色，就會看出它們之所以在夜裡看上去相對來說太亮或太暗，取決於它們有多少藍綠色。在晚上，當你不直視物體，而將視線集中在旁邊的一點時，你的夜視力最好。我曾經以為這是個無稽之談，但事實證明，視網膜中心周圍的夜視感應器比正中央更多。所有業餘天文愛好者都知道這一點，你可以透過觀察某些特別暗的星星測試這件事。亮度非常弱的星星，會在你直視它們的時候消失。

但請不要在城市甚或大城鎮嘗試這些事。哪裡有文明，哪裡就沒有真正的夜晚。如果你已經在外頭待了半小時，卻依然伸手不見五指，那麼你正在體驗的，就是個真正的夜晚了。

如何看 ㉙ 海市蜃樓

很多人認為海市蜃樓是觀者眼中的景象。如果你在沙漠裡迷路，看見了一個游泳池，還有個端著冰茶的服務生，你可能是產生了幻覺。但如果你在沙漠裡迷路，看見地平線上有片閃閃發光的湖，那麼不管是對你，或是對任何迷失在同一片沙漠裡的人來說，它都同樣真實。如果你跪倒在地（就像卡通人物一貫的反應），而湖泊離你越來越近，最後你看起來像是身在一大片微光海洋中的小沙島上，那麼你的眼睛並沒有欺騙你。海市蜃樓是光學現象——它的性質是光和空氣，而不是發了狂的腦子。

海市蜃樓也比人們想像的要普遍得多。不管什麼時候，你開著車，看見前方道路開始閃閃發亮，像是有人在路上潑了藍色油漆似的，你看見的就是同樣的海市蜃樓。海市蜃樓也會在垂直表面出現——如果你把頭貼近一堵被太陽曬熱了的長牆，然後往下看，你可能會清楚看見靠近牆壁行人的雙重或三重「倒影」。最令人

圖29.1：一株棕櫚樹的下蜃景。

5

4

3

2

圖29.2

1

印象深刻的是，海市蜃樓會在冬季發生，特別是在一片延伸得很長的冷水域上方。在我住的芝加哥，冬天的密西根湖上幾乎每天都有海市蜃樓。不應該看見的工廠在地平線上若隱若現；大湖南端的遙遠小鎮成了不可思議的、高樓林立的城市；巨大的油輪有時上下顛倒冒著蒸氣，有時黏在自己的複製影像上，有些時候則分裂成小碎片。

海市蜃樓是因為光線在到達眼睛的過程中偏折而產生的。我們在學校的時候，老師教我們光以直線行進，但這很少成真。光在星系、行星甚至原子周圍都會彎曲，而且會強烈地朝比它行經處密度更高或更冷的物體彎曲。如果把一束雷射光射進裝滿糖水的魚缸，它會急遽往底部糖分濃度較高的地方偏折。在大氣中，光會向更冷、密度更大的空氣偏折，而遠離更

熱、更輕的空氣。密西根湖另一邊城鎮上的建築通常是看不見的，因為被地球本身的彎曲度遮住了。我會看見它們，是因為光隨著地球曲線彎曲，又正好在地平線上進入我的眼睛。當湖面冰冷，而上方空氣很溫暖的時候，就會出現這樣的情況；光一路往下彎，遠離溫暖區，貼近湖面，直到抵達我所在之處。

在沙漠裡，沙子很熱，而空氣比較不那麼熱，所以光會向上彎曲。圖29.1顯示了典型的沙漠海市蜃樓。站在右側的觀察者會看見那棵棕櫚樹，以及一棵上下顛倒的幻影。有些光直接到達她的眼睛，像是1號光。2號光則向下移動，到達距離地面約半英寸的超高溫層，接著從酷熱之處向上彎，到達眼睛。因為光線從低處來，所以觀察者會認為它是一個來自3號位置的低處物體。（我們所知關於這個世界的一切，都是我們的眼睛告訴我們的；我們根本看不出光線彎曲過。）從樹幹下方（4）出發的光只會略微彎曲，所以觀察者會看見樹幹下方（5）的樹幹。海市蜃樓現象中並沒有實際的反射，光從來沒有接觸地面再反彈。它出發的時候是直線，然後在碰到**溫度梯度❶**時轉向。

因為幻影低於原始物體，所以這種沙漠和炎熱天氣中出現的海市蜃樓被稱為**下蜃景**。而幻影出現在物體上方，像是漂浮在半空中的，稱為**上蜃景**。圖29.2顯示的是一個上蜃景，一艘雙桅帆船在地平線下半浮半沉，在它上方有個令人驚訝的幻

圖29.3

影。這個幻影是航行在自身壓縮版倒影上那艘帆船的複本。在典型的海市蜃樓中，這三艘船應該是模模糊糊地連在一起的。這個例子看起來可能有點奇怪，但是像這樣的多重上蜃景是很常見的。（一般情況下，幻影的各個部分會更模糊一點，所以我畫了這張圖，而不是用照片。）

在簡單的海市蜃樓中（如圖29.1），空氣在地面是熱的，往上會冷一點，反之亦然。當空氣在地面層是熱的，然後變冷，接著又變熱，或者反之，就會產生多重海市蜃樓；這些變化稱為**逆溫**。在圖29.3中，空氣在湖水層是熱的，接著在A和B之間冷卻，在B和C之間再次變暖，到了C和D之間又冷卻，最後在D上方再度變暖。海市蜃樓底部半浮半沉的帆船，是由像數字1和2這些光線造成的，它們先往下降到A層，然後開始反向彎曲。（請注意圖29.2中的數字，它們和圖29.3中的光線是對應的。）

這違背直覺，但這些條件表示，觀測者是看不見實際船隻某些部分的，即使船就在她面前也一樣。如果像6號這樣的光向觀察者出發，這光會受到偏移，而完全錯過她。結果是，船的下半部看不見，只能在上方海市蜃樓的「倒影」中看到。

圖29.4中可愛的海市蜃樓在沙漠中很常見。一整排山脈顛倒過來，和真正的山頂接在一起。有些海市蜃樓最後看起來像是彎曲程度高得難以置信的懸崖，還有一些則脫離了陸地上的停泊處，懸在半空中。鏤空的山脈是離攝影者很遠的真實山脈的幻影（在這個例子中，有將近五十二英里，遠在地平線之外）。一般來說，海市蜃樓越高、越小，物體的距離就越遠。

山脈不斷縮小是水手們經常報告的一

圖29.2：一艘雙桅帆船的複雜上蜃景。

圖29.3：帆船海市蜃樓圖解。

❶：溫度梯度（temperature gradient）：高低溫度在空間上的變化，稱為溫度梯度。寧靜狀態的地球大氣層垂直梯度大約是高度每升高一百公尺，溫度降低1℃。發生蜃景的溫度梯度必須比這個大許多，至少是每公尺2℃，而明顯的蜃景要達到每公尺4℃或5℃才會出現。

種效應。當一座島嶼向地平線退去，看起來就像在**往上**縮小，直到消失在空中。情況如圖29.5所示，下方有兩個圖解說明了這個現象。我誇大了地球的曲率，並且把島嶼拉到不可能的高度，好說明這當中的關係。假設你人在右邊那個島上，俯瞰A點位置的大海，當你抬起眼睛，來自遠方島嶼的光線可能會向上彎曲，到達你的眼睛（要是距離靠近，光線彎折的角度就會非常大）。這時你看見的就是一個彷彿位在我用虛線所標示方位上的海市蜃樓。當你的視線繼續往上抬，會先看見島嶼下半部的幻影，最終看見島嶼本身的底部。這裡的情況就和棕櫚樹相同。

　　現在想像一下，這個島在更遠的地方，有部分被地球的彎曲度遮住了。當你抬起眼睛，會碰上同一個B點，也就是海市蜃樓開始的地方。但當你繼續往上看，就會迅速到達海市蜃樓截斷的地方（C點）。請注意這個島實際上能形成幻影的地方有多小——只有高崖的一小部分而已。海市蜃樓的兩個界限，稱為**消失線**和**極限線**。海市蜃樓本身是顛倒的，就像棕櫚樹一樣，所以它看起來會是從極限線開始，**往下**延伸到消失線。實際的島嶼上，位於極限線以上的東西都可以直接看到實景，你會在海市蜃樓的**上方**看見。

　　注意地平線在下面兩張圖解中的位置。這不是你光靠觀察地球曲率能想到的位置，它比想像的低得多，就在海市蜃樓開始那一點——順著B點開始的一條直線

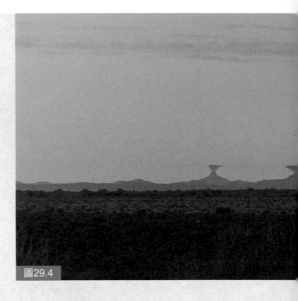

圖29.4

往下降。離你比較近的一切———像是A點位置——看起來都像海平面；而比B點高的一切，看起來都像海市蜃樓的一部分，或者（如最下圖）像天空。這是海市蜃樓最出人意料的特性：海市蜃樓左右兩邊的天空也是海市蜃樓，它下方的地平線也是，儘管它們看上去完全就是一條平常地平線上方的平常天空。在這個例子中，海實際上比它看起來的位置高得多。反過來的情況也有。這裡的海市蜃樓，地平線一直維持在同一個位置，但島嶼和附加的幻影卻像是縮小了，而且越漂越高，直到消失線碰上極限線，海市蜃樓就消失了。這個時候，島嶼可能在實際地平線下很低的地方，視大氣狀況而定。

　　亞利桑那州的山脈照片中，有些山比地平線近一點，其他的山則在地平線之外（圖29.4）。這張照片還有個奇妙的海市蜃樓典型特徵。一排細小的電線桿從左邊橫

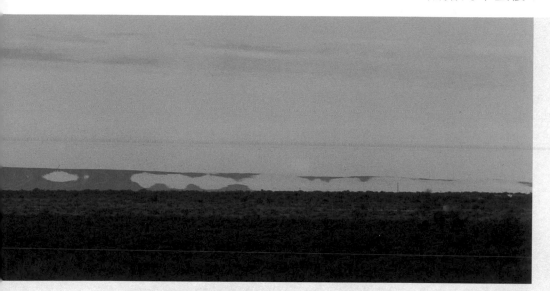

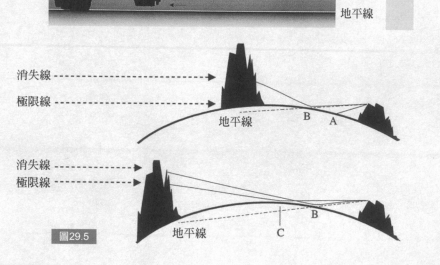

圖29.5

過整個畫面，這些電線桿和電線完全不受
海市蜃樓影響，因為它們更近，而且發出
的光也不會大幅彎曲。在它們身後，有著
藍色彎曲懸崖的幻影國度正巍然聳立。

圖29.4： 亞利桑那州拉斯維加斯山脈阿爾塔谷的上
蜃景，一九八二年十月六日。

圖29.5： 向遠方退去的島嶼海市蜃樓。

如何看 30
晶體

　　圖30.1是我擁有的一個盒子，裡面有幾塊大水晶，一些銅礦（在底部），和一個小晶洞——一塊裡面是空腔的石頭，長滿了小小的水晶。大塊岩石上一叢叢白黴似的東西，是纖水矽鈣石細細的棒狀晶體，這是一種非常脆弱的礦物，摸起來像兔毛——同時我也發現，我只要摸它，就會把它碰得粉碎。賣這塊礦石給我的人說，這些石頭是在印度找到的，同一個礦坑中還有其他礦石，毛更長，更脆弱，沒辦法帶到美國來，即使（據他說）讓快遞員全程把這些石頭抱在大腿上坐飛機也不行。

　　大型的水晶尤其迷人，因為它們看起來這麼像人造的東西，就像有人在一塊玻璃上隨意做了些切割似的。它們的切面似乎毫無意義地指向四面八方。然而，晶體其實遵循著非常嚴格也非常美的定律，只要稍加練習，就能觀察一個晶體並看出它如何遵守那些定律。當你發現它的對稱性時，晶體就不只是讓人眼花繚亂而已——它還非常有趣。

　　要理解晶體的形態，有兩種方法。第一種是想像它們都是從某個比較大的物體切出來的，就像你雕一大塊木頭的時候會削掉邊角一樣。訣竅是觀察一個實際的晶體時，能看出包在這個晶體之外，未切之前那個簡單、隱形的形狀。（真正的晶體是從小晶體長成大晶體，而不是被削掉的，但這是個很好的腦力運動。）比如說，你可以從一個像圖30.2左上角的立方體開始。要是你把立方體的八個角都削成斜角，就會得到第一排的第二個形狀。這已經夠清楚了，但如果你繼續下去，把每個角都均等地刨掉，下一個就是個相當意料之外的形狀（第一排第三張圖）。立方體原來的每個面還是看得出來，也依然是正方形，但現在所有的正方形都鑲上了三角形的邊。

　　在真正的晶體上，可能不是所有的角都會同時被斜切，常常只有一半的角會受影響（第一排第四張圖）。它剛開始切割的時候，「半面晶」（hemihedral）狀態還相當清楚，但如果你繼續把那四個角削掉，就會得到更令人驚訝的結果（第二排第一張

圖）。再稍微削一下，就突然弄出了一個金字塔（第二排第二張圖）。那個立方體現在在哪裡？要想像這個金字塔是怎麼斜斜地合在立方體裡的，可要花上一點時間才行。

如果我們繼續把金字塔的角斜切掉，這個形體就會越來越小（第二排第三、四張圖）。下一個形狀會是什麼樣子？我就不揭曉答案了。

你也可以只削掉兩個對向的角，如第三行所示。結果會是一個非常不規則的形狀，看起來像兩個金字塔（第三行第三張圖）。削掉兩組對向角的話又會有不一樣的樣子（第三排第四張圖）。樣子很複雜的晶體尖角通常都被削過好幾次，就好像做出了一個形狀，然後又把這個形狀的角削掉，依此類推。第四排是一些例子。

有些比較老的礦物學教科書依然在最後幾頁保留了這種練習——有幾百甚至幾千種晶體型態，你可以用這種思考方式學習識別。很多晶體都有古怪的名字，像是軸面、短軸坡面、五角四分面體。在自然界，晶體和圖30.2和圖30.3中的例子在對稱度上相差甚遠。它們常常會漏失掉幾個面，或者和其他晶體相比「削掉」了太多。可能得看久一點，才能辨認出當中隱藏的對稱。

畫出隱藏形狀是理解晶體的一種方式。另一種方式是，想像晶體是繞著一個像歐氏幾何的三軸所建構出來的。圖30.2的第一張晶體圖顯示它是如何運用在晶體

上的：有一個垂直軸和兩個水平軸，這三個軸在晶體中心相交。如果晶體是立方體，軸會碰觸到每個面的中心。如果它是個八面體，如圖30.3，那麼軸接觸的就是晶體的頂點，而不是面了。

原來，所有晶體都屬於六種不同軸排列中的一種。我在這裡展示的晶體都是**等軸晶系**，或稱**立方晶系**：它們有三個互相垂直的軸，每個軸都等長。盒子裡（圖30.1）的四個小型紫色晶體是螢石，它們的結晶便是遵守立方晶系規則。它們就像圖30.3一樣是八面體，但稍微有點拉長或壓縮，並不那麼完全對稱。

其他五種晶體就一個比一個難想像了。在**四方晶系**中，垂直軸被拉長或縮短，於是立方體會往上拉成一個垂直方塊，或往下壓成一個扁平長方形。同樣的，八面體也可能變得又高又瘦，像兩個拉高的金字塔，或者變得又矮又胖。

第三類的**斜方晶系**，基礎是三個不等軸。它們依然彼此垂直，但每個軸都不一樣長。這個立方體會變成磚形，八面體看起來不平衡。第四類的**單斜晶系**有一個軸是傾斜的，這表示立方體有兩個面也會因此斜掉。而在**三斜晶系**（第五類）中，所有的軸都是斜的，沒有哪個軸與其他軸垂直，這種晶體看起來整個是歪的，也沒有對稱度。在圖30.1中，螢石下面的兩個白色半透明晶體是方解石，就屬於三斜晶系。它們的形狀像個稍微壓壞了的盒子，沒有直角。側面的基本形狀是平行四邊

圖30.1

圖30.2

圖30.1：晶體收藏品，包括螢石、方解石、石英、纖水矽鈣石。

圖30.2：立方體切割。最上排1到3：將八個頂點削成斜面。最上排4號及第二排1和2：半面晶型斜切。第二排3和4：削掉全部頂點。第三排1到3：削去兩個對向頂點。第三排4號及第四排2號：削掉兩個相鄰頂點，並重複切削。第四排3和4：削掉兩個對向頂點，並重複切削。

圖30.3

形；注意陰影中那個晶體頂面上比較小的平行四邊形。當這些平行四邊形接在一起的時候，它們之間是沒有直角的，結果形成了一個不對稱的傾斜塊狀物，稱為菱面體。（比較大那塊晶體中美麗的乳白色澤，是晶體精細結構中的繞射造成的。）

第六類，也是最後一種晶系是**六方晶系**，它有一個額外的水平軸。三個水平軸表示環繞晶體的側面可以有六個垂直面，這種晶體可能看起來非常像鉛筆，也具有六邊形對稱。盒子裡最上方的兩個大型晶體是石英，就是六方晶系。有一塊側躺著，是為了顯示它基本上是柱狀。另一塊正面朝上，顯示它的六面柱結構。這六個邊的寬度並不均等，但對向邊都是平行的。

晶體學家畫晶體的時候會先從軸畫起。我們要畫的是一個完整的晶體，稱為「三角三八面體」（trigonal trisoctahedron，圖30.3）。繪圖分為三個階段：先畫軸，接

著是簡單的八面體（圖30.4），然後畫出裝飾三八面體的小面。目前這種繪圖都是由電腦完成，但軟體遵守手工繪製晶體所用的相同程序。在電腦出現之前，晶體學家會根據範本，把標準等距軸描出來（如果你想練習看看，可以先把A、B、C三個軸描出來）。每根軸都會像尺一樣標上刻度，再加上正向和負向。晶體學家會把所有與中心等距的點連接起來，形成一個完美的八面體。

下一個步驟是加上更小的面。圖30.5只顯示了八面體的其中一個面，標示為A、B、C，它也顯示了三八面體三個更小的面，標記為1、2、3。構成三八面體的所有小面都以單位長度與兩個軸相交（八面體的面也一樣），並且以兩倍單位長度與第三軸相交，標示為E、F、G。下一步是畫出編

圖30.4

圖30.5

號為1、2、3的三個面,這樣它們就會在正確位置與全部三個軸相交。比如說3號那個面,是和點B、C、E上的軸相交,而2號的面是和A、C、F的軸相交。接著必須確定三個軸相交的位置——也就是找出虛線構成的帳棚狀結構。如果你花一分鐘仔細看看圖30. 5,就會看出它是怎麼做的: 1號和2號的兩個面彼此相交,圖解顯示了他們相交的兩個點:A和H。把這兩點用虛線連起來;面2和面3、面1和面3也一樣這麼做。結果就會出現三條虛線,它們會形成實際三八面體上可以看到的晶體模式。

最後一步是重複圖30.5中的圖解,但是要做我標示為5、6、7的那幾面。因為那幾面只看得見一部分,所以每個面要分割成像1、2、3那樣的面就會更小一點。這裡的練習我沒有畫出來,但你可以把你畫出來的結果和最後的圖比較一下,看你是不

是畫對了。

根據我教這些東西的經驗,我知道看起來很枯燥,我的學生都很想跳過。但如果你花點力氣,拿出鉛筆和尺親自試試,就會立刻看出晶體是如何在三維空間中運作的。你可以把晶體想像成許多透明平面的交會,每個平面都在特定的點上和無形的軸相交。這是理解晶體的最佳方式。(反過來說,如果你是那種試圖在不實際操作的情況下理解事物的讀者,你可能就沒有辦法畫出晶體或解釋晶體。有些事情就是需要練習!)

圖30.1盒子上方的大型石英晶體最終形成了一組外觀不規則的平面——或者看起來是這樣。如果你仔細觀察右上角那塊,你會發現頂部正好由六個面組成:五個大的面,和一個位於中間下方、非常小的三角面。這些面都是從六個垂直邊之一往上傾斜,而且每個面的傾斜角度都一樣。如果這個晶體有完全對稱的六邊形底座,那麼這六個面就會匯聚在一個單獨的銳點上。

表面混亂,其實一絲不亂——這就是精確而簡單的幾何學。

圖30.3:繪製晶體三步驟。第一步:畫出完整的晶體。

圖30.4:繪製晶體三步驟。第二步:畫出基本的八面體,和三條潛藏的軸。

圖30.5:繪製晶體三步驟。第三步:八面中的其中一面,顯示各個平面如何相交。

如何看 ⟨31⟩

眼睛內部

你的眼科醫生可以用昂貴的裂隙燈顯微鏡看見你眼睛內部的壯觀景象（圖31.1）。但你也可以看見自己的眼睛內部，而且不需要任何令人望而生畏的設備。

要想知道你的眼睛裡有什麼，最簡單的方法，就是盯著一大片晴朗無雲的天空或一面明亮光滑的牆壁看。眼睛不要動。如果你目不轉睛，一分鐘之後，可能就會意識到有雲狀或蠕蟲狀的物體在緩慢漂移。這些模糊的形體稱為「浮游物」；它們曾經被稱為「飛蚊」（法文稱為「飛蠅」（*Mouches volantes*），或寫成拉丁文 *muscœ volitantes*）。它們其實是你眼睛深處的紅血球，懸浮在眼睛後方的視網膜和充滿整個眼球的透明果凍球狀物——也就是**玻璃體**——之間。玻璃體周圍有一層非常薄的水狀液體，可以潤滑玻璃體，讓它不會黏在眼球內壁上；浮游物是由於視網膜出血，漏到水狀層的紅血球。（你可以想像一個圓圓的魚缸，裡面有顆大球。浮游物就是困在球和缸之間的魚。）因為紅血球有黏性，容易形成團塊或鏈狀物；如果你仔細觀察，會注意到這些鏈狀物其實是小球組成的。

視網膜的中心是個叫做**中央凹**的輕微凹陷，那裡的水層稍微深一點。如果你仰躺著看天花板，一段時間之後，可能會注意到浮游物變得越來越清晰。那是因為浮游物慢慢沉到凹陷底部，就像游泳池裡的樹葉一樣。越接近視網膜，它們看起來就越清晰，也越小。浮游物是投射在視網膜上的影子，從這個角度來說，它們和你把手伸到投影機前在螢幕上投射出的影子是一樣的。你的手離螢幕越近，影子就越小，輪廓也越銳利。

有些人只有一點點浮游物，而另外一些人的浮游物卻又大又密，一直讓人分心。對某些人來說，這些浮游物看起來有點皺，像皺巴巴的棉布床單。還有些人把它看成一串球根，就像一大團半融化的粉圓，周圍還繞著同心圓。十九世紀的醫生安得烈亞斯．鄧肯（Andreas Doncan）把它們分成四類：大圈圈、珍珠串、顆粒圈圈串，以及看起來像濕紙巾的明亮條紋或

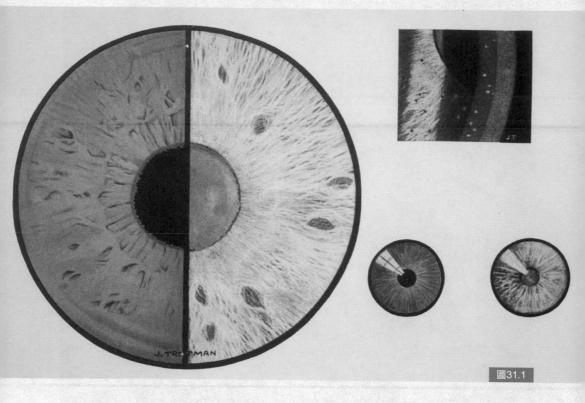

圖31.1

薄膜。浮游物看起來相當大，但事實當然
不是這樣；「大圈圈」不到二十分之一毫
米寬，而「珍珠串」很少超過四毫米長。
它們其實是目前為止你肉眼可見最小的東
西。你可能會注意到你的浮游物周圍有
三、四個小環——這是光在浮游物周圍折
射，進入視網膜時造成的繞射圖案。物
理學家測量了這些環，發現最小的最外圈
只有四或五微米寬——也就是千分之四毫
米，比你在日常生活中看得見的最小斑點
還小 丅倍。四微米比起讓這些浮游物變
得可見的光的波長，也才不過大個十倍。

　　讓視線聚焦在浮游物上，是眾所周知

的難：每次嘗試，它們都會滑開。那是因
為它們的位置在眼睛水晶體後面，所以不
可能把它們拉到眼睛聚焦的位置，甚至不
可能讓眼睛正對著它們。它們只會在眼睛
移動的時候漂來漂去。我記得有一次被浮
游物惹火了，拚命左右轉動眼睛，想把浮
游物甩出我的視野。這顯然是受浮游物所
苦的人們會採取的共同策略，但這一點用
都沒有。快速轉眼睛會把它們稍微趕開一
下，但一分鐘之內它們就會搖搖晃晃地回

圖31.1：異色性虹膜睫狀體炎的虹膜，與正常構造
之比較。

209

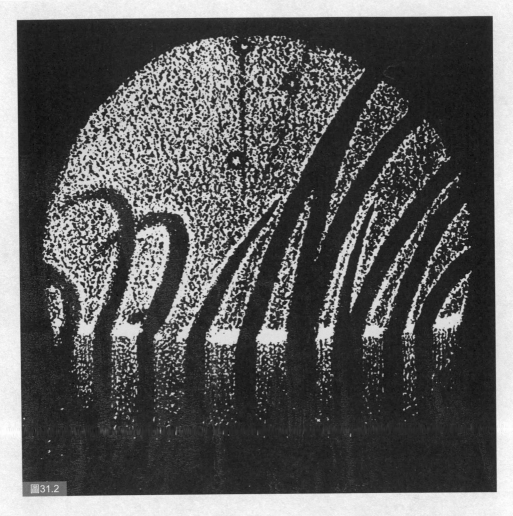

圖31.2

到原來的地方。那是因為眼睛內部的結實程度就和凝固的果凍一樣，浮游物就像是懸在果凍裡的水果碎片；如果你旋轉外圍的缸，所有東西都會晃動，但它最終還是會回到原來的樣子。（這一章裡的每張圖片都沒有呈現出我們所看見的東西，因為那些東西都不是可以直接看見的。它們不像一般景象，可以隨意到處看。眼睛內部

的一切都是在邊緣視野看到的——只能瞥見，但看不見全貌。）

如果你靜止不動，就會發現大多數浮游物都在慢慢往下漂。但我們視網膜上的圖像是顛倒的，所以浮游物其實是在**往上漂**。十九世紀時，人們認為浮游物一定比眼睛裡的液體輕，不然不可能往上升。但目前的解釋似乎是：當眼球移動時，果

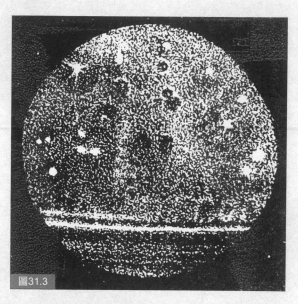

圖31.3

凍球似的玻璃體就會在充滿水樣液體的槽裡轉動；而當眼睛停下來，這顆球就會往眼底沉，把周圍的水狀液體往上推，就像玻璃杯裡放了個大冰塊一樣。

浮游物很容易看見，只要稍微動動腦筋，你就可以看到你眼裡更深的地方。你需要一個非常強烈的光源，像是高亮度的投影燈或高瓦數的燈泡。小燈泡最好；如果你只有大的，請把它盡量放遠一點。在黑暗的房間裡，用放大鏡或強聚焦透鏡把燈泡的光聚焦在一張鋁箔紙上。在鋁箔上扎一個小針孔，盡可能小，盡可能圓。我們要讓光精確地聚焦，只聚在針孔上，不跑到鋁箔的其他位置。然後繞到鋁箔另一邊，對準針孔看出去，你會看見一束光。你在這束光周圍看見的東西，事實上幾乎都在你眼睛內部：你看見的是你眼裡的東西投射在視網膜上的影子。

十九世紀中葉，有幾位德國科學家把他們看見的東西畫出來（圖31.2至31.5）。（這些圖都省略了在你視野正中央的強光。）你可能會注意到的第一樣東西，是自己的睫毛，尤其是瞇著眼睛的時候，它們會讓我想到史前沼澤裡的樹幹（圖31.2）。要是你把眼睛再張開一點，就會看見一個大光盤，就像這些版畫一樣，因為你的瞳孔在視網膜上投射了一個圓形光點。如果你的虹膜和某些人一樣邊緣不太規則，這個圈圈就不會那麼圓。圖31.3顯示了一些暗色、中心有亮點的圓形團塊，這是淚腺分泌的水滴擴散到角膜外造成的。它們跟不規則表面上的水滴一樣，會吸附在塵粒和小雜質上，亮點就是雜質的影像。畫這些圖片的其中一位科學家赫曼．馮．荷姆霍茲（Hermann von Helmholtz）說，這些小水滴會慢慢往下流，等到你眨眼，你的上眼皮又會把它們拖回來。（它們就像擋風玻璃上面往下沉的髒東西，碰到雨刷就又被拉上來。）

圖31.4顯示了如果你閉上眼睛，用手指揉它一會兒之後會發生什麼事。實際上，這會使角膜表面變形，讓它皺得像一

圖31.2：迎著明亮光線看見的睫毛。

圖31.3：迎著明亮光線，角膜上的水滴和塵粒。

How to look at the inside of your eye

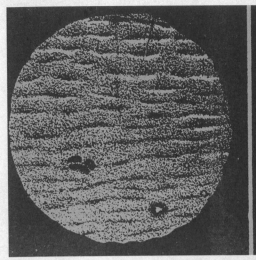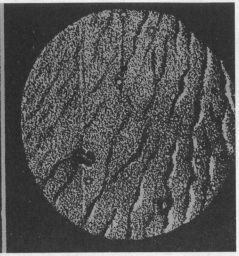

圖31.4

塊推擠出皺褶的地毯。圖31.5呈現出水晶體的部分特徵，它由透明細胞的同心圓組成。（這些圖都是正常或常見狀態，如果你看到這樣的圖，應該不需要看醫生。）

　　還有一種方法甚至可以看見眼睛很後面的地方，看見視網膜上散布的血管。即使血管位於視網膜最上層，我們通常也不會意識到它們，因為底下的感光細胞已經習慣生活在陰暗處。但如果你能從一個不尋常的角度向視網膜打出一束非常亮的光，陰影就會消失，血管會瞬間變成看得見。我曾經用同樣的裝置做過這件事，只是少了鋁箔紙。只要把鋁箔紙拿開，讓光源照進你的眼睛。不要直接看燈泡本身，而是把目光移開，看著房間裡的黑暗角落。一開始你可能什麼都看不到，但如果你把眼睛稍微轉到一邊，再轉回來，就會

突然看見一條粗粗的、起伏的血管。（如果這個實驗沒有用，你可以等到下次眼科檢查的時候再試試看，不過，為了想看見視網膜血管而老是往旁邊瞄，可能會讓你的醫生很火大。）

　　突然看見自己的視網膜血管「投射」在房間牆上，是一種很不可思議的感覺。之所以會這樣，是因為你改變了入射光的正常角度，並且把血管偏斜的影子投射到視網膜上。但奇怪的是，每天，不管你往哪裡看，你都是**透過**這面彎彎曲曲的血管網看東西的。就好像我們都是站在一張密密的蜘蛛網後面看世界一樣。

　　每個人視網膜血管形成的樣子都不一樣，所以可以像指紋一樣用來區分你和其他人。更巧妙的是，這章裡的每一張圖片也都是這樣——你的左右眼也各有自己重

圖31.5

複出現的浮游物圖案、自己獨特的角膜，和自己的水晶體結構。如果你試著做這些實驗，你就會感覺到你眼睛的質地，還有你眼睛的感覺——它們小小的瑕疵、裡面的果凍狀物質、角膜上微微的刻痕和骯髒的表面，以及緊貼在你視網膜上的、蛛網似的卷鬚。

圖31.4：迎著明亮光線，角膜起皺的樣子。

圖31.5：迎著明亮光線，水晶體投影。

213

如何看 ③②
空無一物

什麼都沒看見，可能嗎？還是説，你總是會看見什麼？即使那只是一團模糊的東西，或者只是你眼皮的內部？

這個問題已經有人慎重調查過了。一九三〇年代，心理學家沃夫岡・梅策爾（Wolfgang Metzer）設計了一個實驗，證實如果你沒有東西可看，你的眼睛就會停止運作。梅策爾把志願者安置在一個精心打光的房間裡，房間裡沒有陰影，也沒有從明到暗的漸層。牆壁是拋光過的，所以沒辦法看出裡徑。在這樣的環境裡待上幾分鐘之後，志願者報告看見了「灰雲」和黑暗落在他們的視野裡。有些人感受到強烈的恐懼，覺得自己好像要瞎了。還有些人確信有朦朧的形體在飄，還試圖伸手去抓。後來發現，如果房間被打上亮色，不到幾分鐘就會變成暗灰色。就算是亮紅或亮綠，看上去也會變灰。

顯然，眼睛不能忍受什麼也看不見，當它面對什麼也看不見的狀況時，就會慢慢自動關機。你可以在家裡模擬這些實驗，把乒乓球切成兩半，輕輕地蓋住眼睛。因為你沒有辦法在那麼近的距離聚焦，所以你的眼睛沒有可以鎖定的細節，要是你坐在一個照明非常均勻的地方，也不會看見任何陰影或高光。幾分鐘後，你就會開始感覺到那些實驗參與者的感受。對我來説，那是一種緩緩蔓延開來的幽閉恐懼症，以及一種對於我正在看的東西產生的焦慮——或甚至説，我**好像**正在看的東西。如果我用的是紅色燈泡而不是白色燈泡，它的顏色會慢慢褪掉，最後不管怎麼看，它都會像是一只普通的白色燈泡。

（順帶一提，如果你閉上眼睛，這個實驗是行不通的。你眼皮蓋在角膜上的輕微壓力和眼部肌肉的細小抽動會造成一種稱為內視光（entoptic lights）的幻覺，讓你看見一些東西。使用乒乓球的唯一缺點是你的睫毛很礙事。實驗人員建議用一種「無刺激性，易去除，樹脂基底的手術用黏膠，薄薄抹上一層」，把睫毛固定在上眼皮之上——但不用的話説不定更好。）

這些實驗很有意思，但它們還是人為

的，需要某種像拋光白牆或半個乒乓球之類不自然的東西，以創造一個完全沒有變化的視野。還有另一種讓眼睛什麼都沒看見的方法，這種方法我更喜歡，就是試著在完全黑暗之中看東西。近幾十年來，科學家發現，只要有五到十五個光子進入眼睛，我們就能注意到微弱的閃光。這個亮度小得難以想像，比一隻螢火蟲昏暗的綠色閃光還要弱幾百萬倍。除非你曾經待在洞穴或密封的地下室裡，否則你根本沒經歷過這麼黑暗的環境。然而，你的眼睛依然為此做足了準備。

要產生光感，至少需要五個光子，而不是一個，因為眼睛裡有種化學物質會不斷分解，每當一個分子分解，就會釋放出一個光子。如果我們每個光子都注意到，眼睛就會一直注意到光，即使眼睛外面的世界根本沒有光。這種發光化學物質叫做**視紫質**，一開始讓我們能在昏暗光線下看東西的也是同樣的化學物質。因此，以我們的視覺系統來說，自發性分解的視紫質分子，和因為被光子撞擊而分解的視紫質分子，它們是無法區分的。如果每次視紫質分子分解時我們都會看見閃光，我們就會老是看見煙火了，這就是我們的視網膜會設計成要有更多光線才**啟動**視覺的原因。

五到十五個光子是估計值，沒有辦法更精確，但它無法精確的原因是它本身就是精確的。這跟量子力學有關，量子力學是處理像光子這種粒子的物理學分支。

根據量子物理，光子的動向只能從統計得知，無法完全精確。精確的理論，正表明答案是不精確的。還有第二個原因是，我們永遠不可能確切知道我們能看見多弱的光。人類的視覺系統是「有雜訊的」——不但效率不高，還有一定比例的時間會停止作用。只有洞窟探險家和視覺實驗志願者曾經歷過完全的黑暗，但即使在那種時候，他們也能看見光點。那些都是「誤判」，在根本沒有光的時候回報說有光。我們在不應該看見光的時候見到光，又在根據物理定律應該看見光的時候看不到光。除此之外，由於兩隻眼睛接收的光子不同，所以永遠也無法完美和諧地工作。在極度黯淡的光線下，一隻眼睛發出的明亮報告可能會被另一隻眼睛發出的黑暗報告否決掉。從視網膜上的視紫質到視覺處理中心，這條複雜的路上可能會發生很多事情。

這些誤判現象有個很棒的名字叫「暗雜訊」（dark noise），還有個不那麼棒的術語叫「等效卜瓦松雜訊」（equivalent Poisson noise）。然後還有個眼睛內部自己產生的光，稱為「眼暗光」（dark light of the eye）。它可能有個光化學來源，像是來自視紫質的光；不管它來自哪裡，對於感受光線都有幫助。

內視光，暗雜訊，眼暗光——這是視覺的盡頭。但它們也是美妙的現象。想看到它們，你必須找到一個完全黑暗的地方（像是沒有窗戶的地下室，或完全封閉

的走廊），接著你必須花至少半小時適應黑暗。在我居住的城市裡，想找到真正的黑暗是不可能的。我們公寓有一間浴室，門口朝向一條內側走廊，但即使我拉上所有窗簾，關閉走廊，關上身後的浴室門，光還是會從門底下透進來。一開始我沒看到，但十分鐘後，我的眼睛就發現了一抹微弱的光。真正的黑暗是很難抓住的。

最後，當再也沒有東西可以看的時候，眼睛和大腦就會自己創造光。黑暗的房間開始閃閃發亮，還伴隨著眼內的極光。它們似乎在反映我的心境──如果我累了，就會看見更多光；如果我揉眼睛，它們就綻放出鮮豔的色彩。在徹底的黑暗中，眼內展現的一切就像白晝一般明亮，需要好幾分鐘才能消退。看著它們，很容易贊同人類學家的想法，他們認為所有繪畫創作都是從幻覺開始的。有些眼內畫面就像極光一樣美，也像極光一樣轉瞬即逝，還有一些則彷彿絲緞，如鬼魅般誘人。在缺乏眼內色彩的情況下，純粹的黑暗仍然有暗雜訊存在。

如果我想把視線集中在某個看不見的物體上（比如舉在自己面前的手），那麼我的視野中就會開始閃現小小的暗雜訊，這是個跡象，表示我的神經元正試圖處理其實並不存在的信號。這些光也可能變得非常強烈，就像寒冷的冬夜裡床單摩擦出的靜電火花。我也可以讓我的眼睛休息，或者任意到處看，用這種方法消除所有的光照感。但當我這麼做的時候，還是會意識到光感──雖然它真的太暗了，暗到不能稱為光；它更像是一種光的記憶。也許這就是「眼暗光」──在分子正常的生命過程中，眼內分裂與重組的化學物質。

於是我留下了這麼一個奇怪的想法：即使我們忽視了這麼多東西，對眼前經過的一切，我們看見的如此之少，但我們的眼睛不會停止不看，即使它們不得不無中生有，創造出一個世界。也許我們真正看不見東西的唯一時刻，就是在夢境之間不知不覺流逝的那段空白、無意識的時段。但也許，死亡才是真正失明的唯一名字。除此之外的每一刻，我們的眼睛都在吸收光，或者創造自己的光：如何去看眼睛為我們帶來的東西，只是學習問題而已。

我們如何看 _{後記}
扇貝

我這本書裡描述的一切，裡頭有什麼道理在嗎？如果我是個心理學家或科學家，我可能會説有。看東西的方式似乎各有不同——有些靠的是迅速一瞥，有些則需要費力而專注的凝視。心理學家可能會説，這本書其實是各種視覺方式的集合。

比如説，有些章節顯示出我們如何自然而然地企圖在自然世界中找出有秩序的模式。油畫裂紋就是一個例子，人行道上的裂縫，還有我順帶提到的樹皮圖案也是。有些章節似乎和計數及測量有關。指紋分析需要它，觀察涵洞也需要。還有一些章節和逐步引出隱藏細節這種協調一致的注意力有關。我也提到像凝視肩關節光滑的皮膚以找出隱藏關節，以及盯著夕陽的微妙色彩觀察它們的隱藏輪廓之類的主題。還有一些章節主要關注在極小物體的近距離觀察上——比如沙子和郵票。另外一些章節和觀察者在二維空間中看東西，並將它們在三維空間中形象化的能力有關。這正是觀察晶體、工程圖紙和X光片的基本技能。

這本書的內容可以用八或十個類別完全概括起來，我寫這本書的時候也考慮過用這種方式分類。這樣一來，目錄就會出現像模式識別、計數與測量、集中注意力、近距離觀察、三維空間可視化之類的標題。但這麼一來，這本書會變得多麼沉悶啊。心理學家和認知科學家也用這些分類進行研究，而且確實有助於理解我們的大腦如何處理視覺訊號。但是這樣的分類實在太抽象了，完全沒辦法抓住觀察對象本身的迷人之處。我看日落，不是為了測試我分辨相似色的能力；我看晶體，也不是為了要練習我三維空間可視化的技能。相反的，當我看日落或晶體的時候，我可能會想到自己正在用一種特殊的方式看東西，在這之後，也許我會希望把不同的觀看方式做個分類。看才是問題所在，而不是理論化或分類。

觀察不尋常事物的樂趣，是那些東西獨有的，一旦轉化成理論，樂趣就喪失了。日落時色彩間的無形邊界，和彩虹或一幅畫中顏色的無形邊界是不一樣的。晶

體的刻面按照非常特別的規則排列，而這些規則對其他任何物體都不適用。我看每一種東西的方式，都是那個事物獨有的，在視覺之外的領域也是如此。那些說數學教你如何思考的人完全錯了。數學就是教你數學。幾何學教你像個幾何學家一樣思考，代數教你像個代數學家一樣推理。重要的是那些線段和等式，是它們吸引了所有的興趣，就像本書裡，是那些東西吸引了我的注意力一樣。

所以，我決定不按照任何一種視覺理論或觀察分類來組織這本書。我比較希望這本書是一種可看的新事物和新觀看方法的示範。本著這樣的精神，我將以一種完全超出人類可能性的觀看方式做為結束。

石鱉（chiton）是一種海邊岩石上很常見的小動物。單就字面解釋，chiton是一種希臘式外袍，但這種動物看起來並不怎麼像長袍。在英格蘭，牠叫做「甲冑殼」，而在美國，則稱「海搖籃」，這兩個名字都更貼近牠的特點。石鱉有個和緩的捲曲度，像座輕輕搖晃的搖籃，而牠的分節又像是裝甲。石鱉看起來非常像一種叫「藥丸蟲」或「木蝨」的分節甲殼動物，可以在石頭底下找到。（如果你把一隻藥丸蟲拿起來，牠就會像穿山甲一樣捲起來，變成一顆小藥丸）。藥丸蟲幾乎是全盲的——牠們只有兩隻眼睛，但我想牠們需要用的機會也不多。石鱉卻完全是另一回事。生物學家發現，牠們的殼（也就是這隻動物蜷縮在底下的時候，用來面對這個世界的部

位）幾乎布滿了眼睛。有一種石鱉長了一千四百七十二隻眼睛，還有一種石鱉「顯然不低於一萬一千五百隻」。

這些眼睛看到了什麼呢？用生物術語來說，石鱉呈現出的是「陰影反應」——也就是牠們可以在岩石上隨著明暗移動。但石鱉做這件事為什麼需要一萬一千五百隻眼睛呢？那些眼睛很原始，但原始這個詞容易讓人誤解；牠的每隻眼睛都有一個鬱金香形的視網膜，上面有一百個感光細胞——這已經足以形成模糊的影像了。那麼，當我走在沙灘上的時候，看著我的是什麼樣的視線呢？是一種穩定、單調、有焦點的凝視，還是模糊、沒有焦點的視覺？一萬一千五百隻眼睛中，有多少隻能隱約看見我在沙灘上的樣子，還在我的影子掠過岩石的時候跟著看呢？

也有可能（目前尚未證實）石鱉擁有數量更多的小感光細胞。它們被取了一個很妙的名字叫「微眼」（aesthete）。沒有人知道這些感光細胞能做什麼，甚至沒人能確認它們是否存在。幾乎可以說，石鱉的外殼就是一團密集的眼睛，只是偽裝成一層保護用的外皮而已。

當然，要知道世界在一隻石鱉眼中看起來是什麼樣子是不可能的。其他軟體動物的奇怪情況也不下於石鱉：有些軟體動物有複眼，其餘的則有「眼點」或「反射鏡眼」。扇貝是個著名的例子——牠們有多達兩百隻眼睛，遠比其他軟體動物「先進」，而且還能形成清晰影像。牠們眼睛

的後部有一面鏡子，還有兩片視網膜：一片接收進來的光線，另一片接收回程反射出去時，受鏡子聚焦的光線。其他軟體動物也有「頭眼」，或稱「真眼」──所謂「真」，就是符合人類標準，因為生物學家認為，任何生物的任何眼睛只要長在頭上，都是「真」的，其餘的就只是「非頭眼」而已。然而，即使在「真」眼的限制範圍內，也依然有著令人眼花繚亂的多樣性：有些軟體動物擁有「單眼」（簡單眼），另外一些則有針孔眼、掃描眼，甚至是像人類一樣具有水晶體的眼睛。深海鸚鵡螺是貝類收藏家的最愛，牠擁有的就是針孔眼；意思是眼睛前方只有一個小孔，沒有水晶體。有些研究者說鸚鵡螺的視力一定很差；但這是一種古老的生物，為什麼一個這麼糟的視覺系統會存續超過四億年呢？章魚擁有非常大的、像人類的眼睛，

但牠們還擁有微小的「光敏囊泡」，據說這些囊泡對我們的眼睛來說，是種幾乎看不見的橙色小點。沒有人知道這些囊泡是做什麼的，也沒有人知道它們對擁有多達兩千萬個感光細胞（比許多哺乳動物都多）的巨大章魚眼，能提供什麼樣的幫助。

動物視覺充滿了難以理解的情況──那是我們無法冀望分享的世界，看那個世界的方式必然完全超出我們的認知範圍。當我待在沙灘上的時候，我喜歡想像有幾百萬隻眼睛正盯著我看──魚兒和鳥兒大而清亮的眼睛，章魚水汪汪的眼睛，扇貝幾百隻鮮紅色的反射鏡眼，還有每隻石鱉身上成千上萬的眼睛和微眼。這提醒了我們，世界上有多少種觀看的方式，又有多少東西可以看。這本書提了三十二種，還有幾百萬種等著我們發現。

延伸閱讀

如何看郵票 `01`

Hastings Wright and A. B. Creeke Jr., *A History of the Adhesive Stamps of the British Isles* (London: The Philatelic Society, 1899), p.18; *Catalogue of Mongolian Stamps*, edited by the Mongolian Post Office and Philatelia Hungarica (Budapest: 1978), p. 15; A. C. Waterfall, *The Postal History of Tibet* (London: 1981 [1965]); and the periodical Postal Himal.

如何看涵洞 `02`

Anon., *Concrete Culverts and Conduits* (Chicago, IL: Portland Cement Company, 1941); Anon., "Flow through Culverts," *Public Works 57* No. 8 (September 1926).

如何看油畫 `03`

Bucklow's work is detailed and careful, and it pays to read the original report: Spike Bucklow, "The Description of Craquelure Patterns," *Studies in Conservation* 42 (1997): 129–40. He refers to several interesting examinations of cracklike patterns, for example Milan Randi, Zlatko Mihali et al., "Graphical Bond Orders: Novel Structural Descriptors," *Journal of Chemical Information and Computer Sciences* 34 (1994): 403–9; and for an example further afield, *Fractography: Microscopic Cracking Processes*, edited by C. D. Beacham and W. R. Warke (Philadelphia, PA: American Society for Testing and Materials, 1976). Cracks are also mentioned, in passing, in my *What Painting Is* (New York: Routledge, 1999).

如何看路面 `04`

The standard work on asphalt in English is Freddy Roberts, Prithvi S. Kandhal et al., *Hot Mix Asphalt Materials, Mixture Design, and Construction*, 2nd ed. (Lanham, MD: NAPA Education Foundation, 1996), chap. 8. For concrete, see Anon., *Effect of High Tire Pressures on Concrete Pavement Performance* (Skokie, IL: Portland Cement Corporation, n.d.), 15 pp., and other publications listed in the catalogue Concrete Solutions '99 (Portland Cement Corporation).

如何看X光片 `05`

Lucy Squire, *Fundamentals of Roentgenology* (Cambridge, MA: Harvard University Press, 1964) and many subsequent editions. This is an immensely entertaining book, filled with exercises for the reader. For xeroradiographs, see Lothar Schertel et al., *Atlas of Xeroradiography* (Philadelphia, PA: W. B. Saunders, 1976). Many thanks to Dr. David Teplica for sharing his collection of X rays, and to Dr. Nicholas Skezas for a tutorial in reading chest films.

如何看線形文字B `06`

John Chadwick, *Linear B and Related Scripts* (London: British Museum, 1987), pl. 18, p. 37; Chadwick, *The Decipherment of Linear B* (Cambridge: Cambridge University Press, 1967); and Michael Ventris and

John Chadwick, *Documents in Mycenaean Greek* (Cambridge: Cambridge University Press, 1973), pp. 155–58; J. T. Hooker, *Linear B: An Introduction* (Bristol: Bristol Classical Press, 1980), p. 102. For Linear A, C, and D, see, for example, Herbert Zebisch, *Linear A: The Decipherment of an Ancient European Language* (Schärding: H. Zebisch, 1987); *Inscriptions in the Minoan Linear Script of Class A*, edited by W. C. Brice, after Sir Arthur Evans and Sir John Myres (London, 1960); Brice, "Some Observations on the Linear A Inscriptions," *Kadmos* 1 (1962): 42–48.

如何看中國及日本文字 07

The six categories are from a Chinese text called the *Shuo wen jiezi* ; see, for example, Florian Coulmas, *The Writing Systems of the World* (London: Basil Blackwell, 1989), pp. 98–99; Bernhard Karlgren, *Analytic Dictionary of Chinese and Sino-Japanese* (Paris: Geuthner, 1923); and William Boltz, "Early Chinese Writing," in *The World's Writing Systems*, edited by Peter Daniels and William Bright (New York: Oxford University Press, 1996), pp. 191–99, quotation on p. 197. For the comment on the dog: L. Wieger, *Chinese Characters: Their Origin, Etymology, History, Classification, and Signification* (New York: Dover, 1965 [1915]), lesson 134, p. 304. On Chinese dictionaries: John De Francis, "How Efficient Is the Chinese Writing System?" *Visible Language* 30 No. 1 (1996): 6–45. Many thanks to Etsuko Yamada for help with the Japanese grass script.

如何看埃及象形文字 08

Alan H. Gardiner, *Egyptian Grammar: Being an Introduction to the Study of Hieroglyphics,* 2nd ed. (London: Oxford University Press, 1950), especially p. 34. For the hypothesis that the blue in "foreign country" represents the Nile: Nina Davies, *Picture Writing in Ancient Egypt* (London: Oxford University Press, 1958), p. 32. Color in hieroglyphs: Champollion, *Grammaire Égyptienne, ou principes généraux de l'écriture sacrée Égyptienne appliquée à la représentation de la langue parlée* (Paris: Didot Frères, 1836), 9 ff. For more on the pictorial nature of hieroglyphs: Henry Fischer, *The Orientation of Egyptian Hieroglyphs, Part I, Reversals* (New York: Metropolitan Museum of Art, 1977), p. 5 ("the hieroglyphic system . . . virtually is painting"); L. Borchardt, *Das Grabdenkmal des Königs Sahun-re'* (Leipzig, 1913), vol. 1, p. 5. Hieroglyphs are also discussed in my *Domain of Images* (Ithaca, NY: Cornell University Press, 1999).

如何看埃及聖甲蟲 09

Percy Newberry, *Scarabs: An Introduction to the Study of Egyptian Seals and Signet Rings* (London: A. Constable, 1906); and see *The Scarab: A Reflection of Ancient Egypt* (Jerusalem: The Israel Museum, 1989). Etienne Drioton, *Scarabées a Maximes*, Annual of the Faculty of Arts, Ibrahim Pasha University, No. 1 (1951): 55–71, and Drioton and H. W. Fairman, *Cryptographie, ou Pages sur le développement de l'alphabet en Égypte ancienne,* edited by Dia' Abou- Ghazi (Cairo: Organisme Général des Imprimeries Gouvernementales, 1992). For criticism of Drioton's position, see William Ward, *Studies on Scarab Seals,* vol. 1, *Pre–12th Dynasty Scarab Amulets* (Warminster, Wiltshire: Aris and Phillips Ltd., 1978), p. 59.

如何看工程圖 10

Henry Brown, *507 Mechanical Movements* (New York: Brown, Coombs, and Company, c. 1865 et seq.); *Ingenious Mechanisms for Designers and Inventors,* edited by Franklin Jones, 2 vols. (New York: Industrial Press, 1951), vol. 2, pp. 295–99.

如何看畫謎 〔11〕

This is a book well worth seeing, even if you can't read it; you can find it in many large libraries: Frances-co Colonna, *Hypnerotomachia poliphili* (Venice, 1499). There is an English translation, *Hypnerotomachia Poliphili: The Strife of Love in a Dream,* trans. Jocelyn Godwin (London: Thames and Hudson, 1999), but the original book is far more beautiful. The interpretation comes from Ludwig Volkmann, *Bilderschriften der Renaissance: Hieroglyphik und Emblematik in ihren Beziehungen und Fortwirkungen* (Leipzig: K. W. Hiersemann, 1923), reprinted (Nieuwkoop: B. De Graaf, 1969), p. 16; Jean Céard and Jean-Claude Margo-lin, *Rebus de la Renaissance, Des images qui parlent* (Paris: Maisonneuve et Larose, 1986), p. 90, n. 78, 79; G. Pozzi, "Les Hiéroglyphes de l'*Hypnerotomachia Poliphili*," in *L'Emblème à la Renaissance,* edited by Yves Giraud (Paris: Société d'Édition d'Enseignement Supérieur, 1982), pp. 15–27; Erik Iversen, *The Myth of Ancient Egpyt and Its Hieroglyphs* (Copenhagen, 1961), pp. 66–70. There is much more to the *Hypnerotomachia poliphili;* see, for instance, *Garden and Architectural Dreamscapes in the Hypnerotomachia Poliphili,* edited by Michael Leslie and John Dixon Hunt, special issue of *Word and Image* 14 No. 1/2 (1998).

如何看曼陀羅 〔12〕

Carl Jung, "Zur Empirie des Individuationsprozesses," in *Gestaltungen des Unbewussten* (Zurich: Rascher, 1950), in English as "A Study in the Process of Individuation," in *The Archetypes and the Collective Uncon-scious,* trans. by R. F. C. Hull, Bollingen Series, vol. 20, *The Collected Works of C. J. Jung,* vol. 9, part 1 (Princeton, NJ: Pantheon, 1959), pp. 290–354. Alchemical symbols are discussed in my *What Painting Is* (New York: Routledge, 1999). For Tibetan mandalas, see Loden Sherap Degyab, *Tibetan Religious Art,* 2 vols. (Wiesbaden, 1977); J. Jackson and D. Jackson, *Tibetan Painting Methods and Materials* (Warminster: Aris and Phillips, 1983); and Lama Gega, Principles of Tibetan Art: *Illustrations and Explanations of Bud-dhist Iconography and Iconometry according to the Karma Gardri School* (Darjeeling, 1983).

如何看透視圖 〔13〕

Figure 13.1 is analyzed further in my "Clarification, Destruction, Negation of Space in the Age of Neoclas-sicism," *Zeitschrift für Kunstgeschichte 56* No. 4 (1990): 560–82; and I have written at length on the com-plexities of perspective in *The Poetics of Perspective* (Ithaca, NY: Cornell University Press, 1994); see, for instance, the recommendations on p. 1, n. 1.

如何看煉金術紋章 〔14〕

For modern communications theory, see Edward Tufte, *The Visual Display of Quantitative Information* (Cheshire, CT: Graphics Press, 1983); Tufte, *Envisioning Information* (Cheshire, CT: Graphics Press, 1990). Other interpretations of this emblem and other emblems are in Adam McLean, *The Alchemical Mandala: A Survey of the Mandala in the Western Esoteric Traditions,* Hermetic Research Series No. 3 (Grand Rapids, MI: Phanes, 1989), pp. 43–44; and Balthasar Klossowski de Rola, *The Golden Game, Alchemical Engrav-ings of the Seventeenth Century* (New York: Braziller, 1988), p. 58. For Steffan [Stefan] Michelspacher [Müschelspacher], see his *Cabala, Spiegel der Kunst und Natur: in Alchymia* (Augsburg, 1615). There is an English translation in the British Library: "Cabala: The Looking Glass of Art and Nature," British Library, MS Sloane 3676, pp. 1–36. The elements of heraldry are given in my *Domain of Images* (Ithaca, NY: Cornell University Press, 1999); and there is more on alchemy in my *What Painting Is* (New York: Routledge, 1999).

如何看特效 {15}

Most companies use proprietary software. As of spring 2000, the best commercial program for microcomputers is Bryce 3D, which was used to make the images in this section. A good text (now slightly outdated) is Susan Kitchens, *Real World Bryce 2* (Glenn Ellen, CA: Lightspeed Publishing, 1997).

如何看週期表 {16}

For affnity tables: A. M. Duncan, "The Functions of Affinity Tables and Lavoisier's List of Elements," *Ambix* 17–18 (1970–71): 28–42; Duncan, "Some Theoretical Aspects of Eighteenth-Century Tables of Affinity," *Annals of Science* 18 (1962): 177–94, 217–32. Subshells are explained in, for example, Robert Eisberg and Robert Resnick, *Quantum Physics*, 2nd ed. (New York: John Wiley and Sons, 1985), chap. 9. For the periodic table: J. W. von Spronsen, *The Periodic System of Chemical Elements* (Amsterdam: Elsevier, 1969); Lothar Meyer and Dmitri Mendelejeff, *Das Natürliche System der chemischen Elemente*, in the series Ostwalds Klassiker der exakten Wissenschaften, No. 68 (Leipzig: Wilhelm Engelmann, 1895); and Mary Elvira Weeks, *Discovery of the Elements* (Easton, PA: Journal of Chemical Education, 1945). I thank Sandra Wolf for the reference to von Spronsen. There are a myriad of other forms of the table; for instance: Myron Coler, "An Invitation to Explore Applications," advertisement in *Scientific American* (September 1991): 46–47 (the "scrimshaw" graph); A. E. Garrett, *The Periodic Law* (London: Kegan Paul, Trench, Trübner and Co., 1909); Eugen Rabinowitsch and Erich Thilo, *Periodisches System, Geschichte und Theorie* (Stuttgart: Ferdinand Enke, 1930); and G. Johnstone Stoney, "On the Law of Atomic Weights," *Philosophical Magazine* 6, Vol. 4 (1902): 411–16 and plate 4; Andreas von Antropoff, "Eine neue Form des periodischen systems der Elemente," *Zeitschrift für angewandte Chemie* 39 (1926): 722–25, and see 725–28; and Nicholas Opolonick, "Chemical Elements and Their Atomic Numbers as Points on a Spiral," *Journal of Chemical Education* 12 (1935): 265.

如何看地圖 {17}

Introductory material on premodern maps: C. Singer, D. J. Price, and E. G. R. Taylor, "Cartography, Survey, and Navigation to 1400," in *A History of Technology*, edited by Singer et al. (New York and London, 1957), vol. 3, pp. 501–37. The map of Burma: Joseph Schwartzberg, "Cosmography in Southeast Asia," in *The History of Cartography*, vol. 2, book 2, *Cartography in the Traditional East and Southeast Asian Societies*, edited by J. B. Hartley and David Woodward (Chicago: University of Chicago Press, 1994), pp. 701–40. For this map: Richard Temple, *The Thirty-Seven Nats: A Phase of Spiral-Worship Prevailing in Burma* (London: W. Griggs, 1906), facing p. 8; new edition edited by Patricia Herbert (London: P. Strachan, 1991).

如何看肩膀 {18}

The shoulder, especially in Michelangelo, is treated exhaustively in my *Surface of the Body, Based on the Works of Michelangelo Buonarroti* (unpublished MS, 1983). Some of the results are reported in my "Michelangelo and the Human Form: His Knowledge and Use of Anatomy," *Art History* 7 (1984): 176–86. An example of an anatomy text that makes note of individual variations is Barry Anson, *Atlas of Human Anatomy* (Philadelphia, PA: W. B. Saunders, 1950). An unusual and informative book is Henry Kendall et al., *Muscles: Testing and Function* (Baltimore: Williams and Wilkins, 1971); the book was used for testing the strength of polio patients one muscle at a time.

如何看臉 ⟨19⟩

My book *The Object Stares Back* (New York: Harcourt Brace, 1997) has a chapter on faces (pp. 160–200). I've also written about them in *Pictures of the Body: Pain and Metamorphosis* (Stanford: Stanford University Press, 1999). The philosopher Gilles Deleuze and the psycho analyst Félix Guattari wrote about faces in *A Thousand Plateaus: Capitalism and Schizophrenia,* trans. by Brian Massumi (Minneapolis: University of Minnesota Press, 1987), pp. 167–91. The basic anatomic information can be found in many gross anatomy texts. Two classics are Eduard Pernkopf, *Atlas of Topographical and Applied Human Anatomy,* 2 vols. (Philadelphia, PA: W. B. Saunders, 1964); and P. J. Sabotta, *Atlas der deskriptiven Anatomie des Menschen* (Munich: J. F. Lehmann, 1904 et seq.). For Paul Richer, see *Anatomie Artistique* (Paris: 1890), in English (abridged, from a German translation of the original) as *Artistic Anatomy,* trans. by Robert Beverly Hale (New York: Watson-Guptill, 1971).

如何看指紋 ⟨20⟩

The Science of Fingerprints: Classification and Uses (Washington, DC: US Government Printing Office for the United States Department of Justice, 1984); Maciej Henneberg and Kosette Lambert, "Fingerprinting a Chimpanzzee and a Koala: Animal Dermatoglyphics Can Resemble Human Ones," *Proceedings of the Thirteenth Australian and New Zealand International Symposium on the Forensic Sciences, Sydney,* September 8–13, 1996 (published by the Australian and New Zealand Forensic Science Society, on CD-ROM).

如何看草 ⟨21⟩

Agnes Arber, *The Graminae: A Study of Cereal, Bamboo, and Grass* (New York: MacMillan, 1934). (The habitats of vernal-grass are listed on p. 334.) Also Richard Pohl, *How to Know the Grasses* (Dubuque, IA: William C. Broan Company, 1953); Sellers Arthur and Clarence Bunch, *The American Grass Book: A Manual of Pasture and Range Practices* (Norman: University of Oklahoma Press, 1953); and Charles Wilson, *Grass and People* (Gainesville: University of Florida Press, 1961). For the anecdote about Darwin, see Mary Francis, *The Book of Grasses* (Garden City, NY: Doubleday, Page and Company, 1912), p. 94.

如何看嫩枝 ⟨22⟩

Earl Core and Nelle Ammons, *Woody Plants in Winter* (Pittsburgh, PA: Boxwood Press, 1958); the list of flowers is in Rutherford Platt, *The Great American Forest* (Englewood Cliffs, NJ: Prentice Hall, 1965).

如何看沙子 ⟨23⟩

Raymond Siever, *Sand* (New York: Scientific American Library, 1988), speculates on "reincarnation" on p. 55; see also F. J. Pettijohn, P. E. Potter, and R. Siever, *Sand and Sandstone,* 2nd ed. (New York: Springer-Verlag, 1987); F. C. Loughman, *Chemical Weathering of the Silicate Minerals* (New York: Elsevier, 1969). Many thanks to my sister Lindy, a geochemist, for help with this section.

如何看蛾的翅膀 ⟨24⟩

H. Frederick Nijhout, *The Development and Evolution of Butterfly Wing Patterns* (Washington, DC: Smithsonian Institution Press, 1991); the subject is also discussed in my *Domain of Images* (Ithaca, NY: Cornell University Press, 1999).

如何看暈 ⟨25⟩

Robert Greenler, *Rainbows, Halos, and Glories* (Cambridge: Cambridge University Press, 1989), is the principal source. See also R. A. R. Tricker, *Ice Crystal Haloes* (Washington, DC: Optical Society of America, 1979). Parry arcs are also described in E. C. W. Goldie, "A Graphical Guide to Halos," *Weather* 26 (1971): 391 ff.; for Lowitz's report, see Tobias Lowitz, "Déscription d'un météore remarquable, observé à St. Pétersbourg le 18 Juin 1790," *Nove Acta Academæ Scientiarum Imperialis Petropolitanoel* 8 (1794): 384.

如何看日落 ⟨26⟩

M. Minnaert, *The Nature of Light and Color in the Open Air,* trans. by H. M. Kremer-Priest, revised by K. E. Brian Jay (New York: Dover, 1954), is not a primary source. On the subject of sunsets, Minnaert condenses material in P. Gruner and H. Kleinert, *Die Dämmerungserscheinungen* (Hamburg: Henri Grand, 1927). See also Aden Meinel and Marjorie Meinel, *Sunsets, Twilights, and Evening Skies* (Cambridge: Cambridge University Press, 1983).

如何看顏色 ⟨27⟩

For emotional primaries see *The Lüscher Color Test,* edited by Ian Scott (New York: Random House, 1969). A good general book is Hazel Rossotti, *Colour: Why the World Isn't Grey* (Princeton, NJ: Princeton University Press, 1983). CIE diagrams are discussed in C. A. Padgham and J. E. Saunders, *The Perception of Light and Colour* (London: G. Bell, 1975). A good art historical study of color is John Gage, *Colour and Culture: Practice and Meaning from Antiquity to Abstraction* (London: Thames and Hudson, 1993). Linguists' terms are proposed in Brent Berlin and Paul Kay, *Basic Color Terms: Their Universality and Evolution* (Berkeley: University of California Press, 1969); and in *Colour: Art and Science*, edited by Trevor Lamb and Janine Bourriau (Cambridge: Cambridge University Press, 1995).

如何看夜空 ⟨28⟩

F. E. Roach and Janet L. Gordon, *The Light of the Night Sky* (Dordrecht: D. Reidel, 1973), go into detail on the chemical sources of nightglow, the strength and wavelength of the Marcs, and the probable origins of the Gegenschein. Aden and Majorie Meinel, *Sunsets, Twilights, and Evening Skies* (Cambridge: Cambridge University Press, 1983), p. 125, has a photograph of the zodiacal light seen from the Moon.

如何看海市蜃樓 ⟨29⟩

A. B. Fraser and W. H. Mach, "Mirages," *Scientific American* 234 (1976): 102 ff.; W. Tape, "The Topology of Mirages," *Scientific American* 252 (1985): 120 ff.; W. Lehn and L. Schroeder, "The Norse Mermen as an Optical Phenomenon," *Nature* 289 (1981): 362–66; David Lynch and William Livingston, *Color and Light in Nature* (Cambridge: Cambridge University Press, 1995), pp. 52–58.

如何看晶體 ⟨30⟩

For many more exercises in visualization, try Edward Dana, *A Text-Book of Mineralogy,* 3rd ed. (New York: John Wiley and Sons, 1880). Crystal drawing is explained in detail there, and in A. E. H. Tufton, *Crystallography and Practical Crystal Measurement* (London: Macmillan and Co., 1911), pp. 362–417. The history of crystal drawings is outlined in my *Domain of Images* (Ithaca, NY: Cornell University Press, 1999), chap. 2.

如何看眼睛內部 ⟨31⟩

For slit-lamp views of the eye as in Figure 31.1, see Alfred Vogt, *Lehrbuch und Atlas der Spaltlampen-mikroskopie des lebenden Auges*, 2 vols. (Berlin: Springer, 1930–1931), with a third volume (Zürich, 1941); Vogt's plates are excerpted in James Hamilton Doggart, *Ocular Signs in Slit-Lamp Microscopy* (St. Louis: C. V. Mosby, 1949). For "floaters," *see Helmholtz's Treatise on Physiological Optics,* translated by James Southall, 3 vols. (New York: The Optical Society of America, 1924), vol. 1, pp. 208–12; H. E. White and P. Levatin, "Floaters in the Eye," *Scientific American* 206 (June 1962): 119–27; and Andreas Doncan, *De corporis vitrei structura disquisitiones anatomicas, entopticas et pathologicas* (Trajecti ad Rhenum: s.n., 1854). A copy of Doncan's dissertation is in the Harvard University library. Forms on the cornea and in the lens are explored in Johann Benedikt Listing, *Beitrag zur physiologischen Optik* (Leipzig: Wilhelm Engelmann, 1905 [1845]).

如何看空無一物 ⟨32⟩

The experiments on seeing nothing are described in Willy Engel, "Optische Untersuchungen am Ganzfeld. I. Die Ganzfeldordnung," *Psychologische Forschung* 13 (1930): 1–15; and Wolfgang Metzger, "Optische Untersuchungen am Ganzfeld. II. Zur Phänomenologie des homogenen Ganzfelds," ibid.: 6–29. Ping-pong balls are used in Julian E. Hochberg, William Triebel, and Gideon Seaman, "Color Adaptation under Conditions of Homogeneous Visual Stimulation (*Ganzfeld*)," *Journal of Experimental Psychology* 41 (1951): 153–59; and in my *The Object Stares Back: On the Nature of Seeing* (New York: Harcourt Brace, 1997). The quantum limit on vision is discussed in Walter Markous, "Absolute Sensitivity," in *Night Vision: Basic, Clinial, and Applied Aspects,* edited by R. F. Hess, Lindsay Sharpe, and Knut Nordby (Cambridge: Cambridge University Press, 1990), pp. 146–76; Selig Hecht, Simon Schlaer, and Maurice Henri Pirenne, "Energy, Quanta, and Vision," *Journal of General Physiology* 25 (1942): 819–40; D. G. Pelli, "Uncertainty Explains Many Aspects of Visual Contrast Detection and Discrimination," *Journal of the Optical Society of America* 2 (1985): 1508–32; Donald Laming, "On the Limits of Visual Detection," in *Limits of Vision*, edited by J. J. Kulikowski, V. Walsh, and Ian Murray, in the series *Vision and Visual Dysfunction,* vol. 5 (New York: Macmillan, 1991), pp. 6–14. The "dark light of the eye" is mentioned in P. L. Hallett, "Some Limitations to Human Peripheral Vision," ibid., pp. 44–80, especially p. 55; and H. B. Barlow, "Retinal Noise and Absolute Threshold," *Journal of the Optical Society of America* 46 (1956): 634–39.

我們如何看扇貝？ ⟨後記⟩

J. B. Messenger, "Photoreception and Vision in Molluscs," in *Evolution of the Eye and Visual System,* edited by John Cronly-Dillon and Richard Gregory, vol. 2 of *Vision and Visual Dysfunction,* general editor John Cronly-Dillon (Boca Raton, FL: CRC Press, 1991), pp. 364–97, especially p. 386, quoting H. N. Moseley, "On the Presence of Eyes in the Shells of Certian Chitonidae and On the Structure of These Organs," *Q. J. Microsc. Sci.* 25 (1885): 37–60. My theories about seeing are in *The Object Stares Back: On the Nature of Seeing* (New York: Harcourt Brace, 1997).

圖片來源

如何看郵票 01

圖1.1： From Hastings Wright and A. B. Creeke Jr., *A History of the Adhesive Stamps of the British Isles* (London: The Philatelic Society, 1899), following p. 34.

如何看涵洞 02

圖2.1： Courtesy Portland Cement Association, neg. number 30568.

如何看油畫 03

圖3.1： Photo by Spike Bucklow, used by permission.
圖3.2： Photo by Spike Bucklow, used by permission.
圖3.3： Photo by Spike Bucklow, used by permission.
圖3.4： Photo by Spike Bucklow, used by permission.
圖3.5： Photo by Spike Bucklow, used by permission.
圖3.6： Photo by Spike Bucklow, used by permission.

如何看X光片 05

圖5.1： From Lothar Schertel et al., *Atlas of Xeroradiography* (Philadelphia: W. B.Saunders, 1976), p. 173, fig. 155.
圖5.2： Courtesy David Teplica, MD, MFA.
圖5.3： Overlay by the author.
圖5.4： Overlay by the author.
圖5.5： Courtesy David Teplica, MD, MFA.
圖5.6： Overlay by the author.
圖5.7： Overlay by the author.

如何看線形文字B 06

圖6.1： Diagram by the author, after John Chadwick, *Linear B and Related Scripts* (London: British Museum, 1987), p. 24, fig. 7.

如何看中國及日本文字 07

圖7.1： From *Jiten KANA-syutten meiki, kaiteiban,* edited by Inugai Kiyoshi and Inoue Muneo (Tokyo: Kasama Shoin, 1997), p. 22.
圖7.2： From *Jiten KANA-syutten meiki*, p. 72.

如何看埃及象形文字 〈08〉

圖8.4： From Nina Davies, *Picture Writing in Ancient Egypt* (London: Oxford University Press, 1958), colorplate VI.

如何看埃及聖甲蟲 〈09〉

圖9.1： From Daphna Ben-Tor, The Scarab: *A Reflection of Ancient Egypt* (Jerusalem: The Israel Museum, 1989).

圖9.2： From Alan Schulman, "Egyptian Scarabs, 17th–16th Century B.C.," in *The Mark of Ancient Man, Ancient Near Eastern Stamp Seals and Cylinder Seals: The Gorelick Collection,* edited by Madeleine Noveck (New York: The Brooklyn Museum, 1975), p. 73, no. 57.

圖9.3： From Schulman, "Egyptian Scarabs, 17th–16th Century B.C.," p. 73, no. 57, letters and numbers added.

如何看工程圖 〈10〉

圖10.1： From *Ingenious Mechanisms for Designers and Inventors,* edited by Franklin Jones, 2 vols. (New York: Industrial Press, 1951), vol. 2, pp. 295–97, fig. 9.

圖10.2： From Ibid., fig. 10.

圖10.3： From Ibid., fig. 11.

如何看畫謎 〈11〉

圖11.1： Courtesy Department of Special Collections, University of Chicago Libraries.

如何看曼陀羅 〈12〉

圖12.1： From C. G. Jung, "A Study in the Process of Individuation," in *The Archetypes and the Collective Unconscious,* translated by R. F. C. Hull. Bollingen Series, vol. 20, *The Collected Works of C. J. Jung,* vol. 9, part 1 (Princeton, NJ: Pantheon, 1959), following p. 292.

圖12.2： From *The Archetypes and the Collective Unconscious.*

圖12.4： From *The Archetypes and the Collective Unconscious.*

如何看透視圖 〈13〉

圖13.1： From John Joshua Kirby, *Dr. Brook Taylor's Method of Perspective Made Easy, Both in Theory and Practice,* 2nd ed. (London, 1755), book II, plate IX, fig. 36.

如何看煉金術紋章 〈14〉

圖14.1： From Steffan Michelspacher [Müschelspacher], *Cabala, Spiegel der Kunst und Natur: in Alchymia* (Augsburg, 1615), plate 1.

如何看週期表 〈16〉

圖16.1： Courtesy Science Division, Walter de Gruyter, Berlin and New York, 1997.9, part 1 (Princeton, NJ: Pantheon, 1959), following p. 292.

圖16.2： From K. Y. Yoshihara et al., *Periodic Table with Nuclides and Reference Data* (Berlin: Springer, 1985), p. 21.

圖16.3： From A. M. Duncan, "The Functions of Affinity Tables and Lavoisier's List of Elements," *Ambix* 17–18 (1970–71): 28–42.

圖16.4： From Charles Janet, *Essais de classification hélicoidale des éléments chimiques* (Beauvais: Imprimerie Départementale de l'Oise, 1928), plate 4.

如何看地圖 〈17〉

圖17.1： From Richard Temple, *The Thirty-Seven Nats: A Phase of Spirit-Worship Prevailing in Burma* (London: W. Griggs, 1906), figure facing p. 8.

如何看肩膀 〈18〉

圖18.1： Modified from Bernard Siegfried Albinus, *Tabulae Sceleti et Musculorum Humani* (Leiden: Johann & Hermann Verbeck, 1747).

圖18.2： Modified from Ibid.

圖18.3： Modified from Ibid.

圖18.6： Photo: German, c. 1925. Collection: author.

圖18.8： Photo: German, c. 1925. Collection: author.

如何看臉 〈19〉

圖19.1： Inv. no. 15627r. Tolnay 155r.

圖19.3： 1895–9–15–518r. Tolnay 350v.

圖19.5： 47Fr. Tolnay 124r.

如何看指紋 〈20〉

圖20.1： From *The Science of Fingerprints: Classification and Uses* (Washington, DC: US Government Printing Office for the United States Department of Justice, 1984), figs. 1, 4, 7, 11, 12, 33, 34, 37, 40 respectively.

圖20.2： Ibid., figs. 72, 82, 86, 88.

圖20.3： Ibid., figs. 67, 124, 128, 137 respectively.

圖20.4： Ibid., figs. 281, 255, 269 respectively.

圖20.6： Print taken by Kosette Lambert and Maciej Henneberg, photo by Robert Murphy, University of Adelaide. Used with permission.

圖20.7： From Maciej Henneberg and Kosette Lambert, "Fingerprinting a Chimpanzee and a Koala: Animal Dermatoglyphics Can Resemble Human Ones," *Proceedings of the Thirteenth Australian and New Zealand International Symposium on the Forensic Sciences, Sydney, 8–13 September 1996*, fig. 5a. Used with permission.

如何看草 〈21〉

圖21.2： From A. S. Hitchcock, *Manual of Grasses of the United States* (Washington, DC: United States Government Printing Office, 1935), fig. 78.

圖21.3： From Mary Francis, *The Book of Grasses* (Garden City, NY: Doubleday, Page, and Company, 1912), p. 97.

圖21.4： From Ibid., p. 111.

圖21.5： From Hitchcock, *Manual of Grasses*, fig. 181.

圖20.6： From Ibid., fig. 366. Lettering added.

如何看暈 〈25〉

圖25.1： Photo by William Livingston.

如何看日落 〈26〉

圖26.2： Photo by William Livingston.

如何看夜空 〈28〉

圖28.1： Photograph by Art Hoag. National Optical Astronomy Observatories photograph no. 2–2227. By permission of William Livingston.

如何看晶體 〈30〉

圖30.3： From Edward Dana, *A Text-Book of Mineralogy,* 3rd ed. (New York: John Wiley and Sons, 1880), p. 424, figs. 814, 814, 816.

如何看眼睛內部 〈31〉

圖31.1： From James Doggart, *Ocular Signs in Slit-Lamp Microscopy* (St. Louis: C. V. Mosby, 1949), p. xix.

圖31.2： From Johann Benedikt Listing, *Beitrag zur physiologischen Optik* (Leipzig: Wilhelm Engelmann, 1905 [1845]), plate 1, fig. 12.

圖31.3： From Ibid., fig. 13.

圖31.4： From Ibid., figs.14, 15.

圖31.5： From Ibid., fig. 20.

國家圖書館出版品預行編目資料

如何使用你的眼睛／詹姆斯·艾爾金斯著；──初版.
──臺中市：好讀，2019.04
面： 公分，──（一本就懂；21）

譯自：How to Use Your Eyes

ISBN 978-986-178-483-0（平裝）

1. 藝術評論

901.2 108001667

好讀出版

一本就懂 21

如何使用你的眼睛

填寫線上讀者回函
獲得更多好讀資訊

作　　者／詹姆斯·艾爾金斯 James Elkins
譯　　者／王聖棻、魏婉琪
總 編 輯／鄧茵茵
責任編輯／王智群
美術編輯／許志忠
行銷企畫／劉恩綺
發 行 所／好讀出版有限公司
　　　　　台中市 407 西屯區工業 30 路 1 號
　　　　　台中市 407 西屯區大有街 13 號（編輯部）
TEL:04-23157795 FAX:04-23144188 http://howdo.morningstar.com.tw
（如對本書編輯或內容有意見，請來電或上網告訴我們）
法律顧問／陳思成律師
總 經 銷／知己圖書股份有限公司
（台北）台北市 106 大安區辛亥路一段 30 號 9 樓
TEL: 02-23672044/23672047 FAX: 02-23635741
（台中）台中市 407 西屯區工業 30 路 1 號
TEL: 04-23595819 FAX: 04-23595493
E-mail: service@morningstar.com.tw
網路書店 www.morningstar.com.tw
郵政劃撥：15060393
戶　　名／知己圖書股份有限公司
印　　刷／上好印刷股份有限公司 TEL: 04-23150280
初　　版／2019 年 4 月 1 日
定　　價／499 元
如有破損或裝訂錯誤，請寄回台中市 407 工業區 30 路 1 號更換（好讀倉儲部收）

How to Use Your Eyes, 1st edition
By James Elkins, 9780415993630
©2000 by James Elkins
First published by Routledge
All rights reserved